U0135764

Jiaxiang

賈樟柯———著

還是拍電影吧，
這是我
接近自由的方式。

賈樟柯電影手記1996-2008

愛讀文學 64

還是拍電影吧，這是我接近自由的方式。
── 賈樟柯電影手記1996-2008

作者	賈樟柯
總編輯	陳郁馨
主編	張立雯
行銷企劃	黃千芳
協助校對	蘇冠心
版型構成	沈佳德
社長	郭重興
發行人兼出版總監	曾大福
出版	木馬文化事業股份有限公司
發行	遠足文化事業股份有限公司
	地址　231新北市新店區民權路108之3號8樓
	電話　02-2218-1417　傳真　02-8667-1891
	email: service@sinobooks.com.tw
	郵撥帳號 19588272 木馬文化事業股份有限公司
	客服專線 0800221029
法律顧問	華洋國際專利商標事務所　蘇文生 律師
印刷	成陽印刷股份有限公司
初版	2012年9月
定價	新台幣300元
ISBN	978-986-6200-60-1

本著作由北京大學出版社有限公司出版，經外圖（廈門）文化傳播有限公司代理，由北京大學出版社有限公司授權木馬文化事業股份有限公司在台灣地區出版、發行繁體中文字版。

國家圖書館出版品預行編目(CIP)資料

拍電影是我接近自由的方式：賈樟柯電影手記.
1996-2008 / 賈樟柯著. -- 初版. -- 新北市：木馬文
化出版：遠足文化發行,2012.09
　面；　公分. --(愛讀文學；31)
ISBN 978-986-6200-60-1(平裝)

1.電影導演 2.訪談 3.中國

987.31　　　　　　　　　　　　　101016021

目錄

賈樟柯，和他們不一樣的動物

———— 陳丹青

今天賈樟柯在這裡播放《小武》，時間過得真快。

我有個上海老朋友，林旭東，十七、八歲時認識，一塊兒長大，一塊兒畫油畫，都在江西插隊落戶。八〇年代我們分開了，他留在中國，我到紐約去，我們彼此通信。到今天，我倆做朋友快要四十年了。

我們學西畫渴望看到原作，所以後來我出國了。旭東是個安靜的人，沒走，他發現電影不存在「原作問題」。他說：「我在北京，跟在羅馬看到的《教父》，都是同一部電影。」他後來就研究電影，凡是跟電影有關的知識、流派、美學，無所不知。中央美術學院畢業後他給分到廣播學院教書，教電影史。

1998年，他突然從北京打越洋電話給我，說：「最近出了一個人叫賈樟柯，拍了一部電影叫《小武》。」他這樣說是有原因的。

林旭東從八〇年代目擊第五代導演崛起的全過程，隨後認識了

第六代導演，比如張元和王小帥。他在九〇年代持續跟我通信，談中國電影種種變化。他對第五代第六代的作品起初興奮，然後慢慢歸於失望。九〇年代末，第五代導演各自拍出了最好的電影，處於低潮，思路還沒觸及大片；第六代導演在他們的第一批電影後，也沒重要的作品問世。那天半夜林旭東在電話裡很認真地對我說，他會快遞《小武》錄影帶給我。很快我就收到了，看完後，我明白他為什麼給我打電話。

大家沒機會見到林旭東，他是非常本色的人。他參與了中國很多實實在在的事情，包括地下電影和紀錄片，他都出過力，是一個幕後英雄。他還親自在北京張羅了兩屆國際紀錄片座談會，請來好幾位重要的歐美紀錄片老導演。

我看過《小武》後，明白他為什麼在當時看重剛剛出現的賈樟柯。那一年春天我正好被中央美術學院老師叫回來代課，在院裡又看了《小武》，是賈樟柯親自在播放。十年前，他不斷在高校做《小武》的放映。當時的拷貝只有16毫米版本，在國內做不了字幕，全片雜揉著山西話、東北話，所以每一場賈樟柯自己在旁邊同聲傳譯。中央美術學院場子比較小，我坐在當中十幾排，賈樟柯站在最後一排，有個小小的燈打在他身上。但凡電影角色有對白，他同聲「翻譯」。就這樣，我又看了一遍《小武》。這是奇特的觀看經驗。後來我還看過一遍，一共三遍。

2000年我正式回國定居，趕上賈樟柯在拍《站台》。他半夜三更把我和阿城叫過去，看他新剪出來的這部電影。那是夏天，馬路上熱得走幾步汗都黏在一起。此後我陸續看他第三部、第四部、第五部電影……最近看到的就是《三峽好人》——我有幸能看到一個導演的第一部電影和此後十年之間的作品。

現在我要提到另一個人：中央美術學院青年教師劉小東。劉小東比賈樟柯稍微大幾歲：賈樟柯70年出生，劉小東是63年。1990年，我在紐約唐人街看到美術雜誌刊登劉小東的畫，非常興奮——就像林旭東1998年瞧見賈樟柯的《小武》——我想：好啊！中國終於出現這樣的畫家。我馬上寫信給他，他也立刻回信給我，這才知道他是我校友。劉小東自1988年第一件作品，一直畫到今天。我願意說：劉小東當時在美術界類似賈樟柯這麼一個角色，賈樟柯呢，是後來電影界的劉小東。

為什麼我要這麼說呢？

我們這代人口口聲聲說是在追求現實主義和人道主義，認為藝術必須活生生表達這個時代。其實我們都沒做到：第五代導演沒做到，我也沒做到，我的上一代更沒有做到，因為不允許。上一代的原因是國家政策不允許，你不能說真話；我們的原因是長期不讓你說真話，一旦可以說了，你未必知道怎麼說真話。

「文化大革命」後像我這路人被關注，實在因為此前太荒涼。差不多十年後，劉小東突然把他生猛的作品朝我們扔過來，生活在他筆下就好像一坨「屎」，真實極了。他的油畫飽滿、激情、青春。他當時二十七八歲正是出作品的歲數，扔那麼幾泡「屎」，美術圈一時反應不過來，過了幾年才明白：喝！這傢伙厲害。他一上來就畫民工，畫大日頭底下無聊躁動的青春……又過了好幾年，賈樟柯這個傢伙出現了，拍了《小武》，一個小偷，一個失落的青年。

十年前我在紐約把《小武》的錄影帶塞到錄影機肚子裡：小武出現了。我一看：「這次對了！」一個北方小痞子，菸一抽、腿一抖，完全對了！第五代的電影沒這麼準確。小武是個中國到處可見的縣城小混混。在影片開始，他是個沒有理想、沒有地位、沒有前途的青年，站在公路邊等車，然後一直混到電影結束，手銬銬住、蹲下，街上的人圍上來──從頭到尾，準確極了。

中國的小縣城有千千萬萬「小武」，從來沒人表達過他們。但賈樟柯這傢伙一把就抓住他了。我今年在台灣和侯孝賢聚，我向他問到賈樟柯。侯孝賢說，「我看他第一部電影，就發現他會用業餘演員，會用業餘演員就是個有辦法的導演。」這完全是經驗之談。我常覺得和凱歌、藝謀比，和馮小剛比，賈樟柯是不同的一種動物。

我和林旭東都是老知青，我們沒有説出「自己」。到了劉小東那兒，他堂堂正正地把自己的憤怒和焦躁叫出來；到了賈樟柯那兒，他把他們那代青年的失落感，説出來了。

　　擴大來看，可以説，二戰後西方電影就在持續表達這樣一種青春經驗：各種舊文明消失了，新的文明一波波起來。年輕的生命長大了，失落、焦慮、茫然，不知道該怎麼辦？他意識到：我也是一個人，我該怎麼辦？這樣一種生命先在西方，後來在日本，變成影像的傳奇，從五〇年代末開始成為一條線——《四百擊》、《斷了氣》（Breathless）、《青春殘酷物語》（Cruel Story of Youth），一長串名單，都用鏡頭跟蹤一個男孩，介於少年和青年之間，用他的眼睛和命運，看這個世界——這條線很晚才進入中國，被中國藝術家明白：啊！這是可以説出來的，可以變成一幅畫，一部電影。

　　八〇年代在紐約，不少國內藝術家出來了，做音樂的，做電影的……很小的圈子，聽説誰來了，就找個地方吃飯聊天。我和凱歌就這麼認識了。那時我還沒看《黃土地》，只見凱歌很年輕，一看就是青年才俊，酷像導演，光看模樣我就先佩服了。《黃土地》是在紐約放映的，我莫名興奮，坐在電影院一看，才發現是這樣的一部電影：還是一部主旋律的電影，還是八路軍、民歌、黃河那一套符號。我當時在紐約期待《黃土地》，期待第五代，以為是賈樟柯這種深沉的真實的電影，結果卻看到一連串早已過時的日本式長鏡

頭。我很不好意思跟凱歌講，那時我們是好朋友，現在很多年過去了，我才敢説出來。我這麼説可能有點過分，很冒犯，很抱歉。

第五代導演和我是一代人，我們都看革命電影長大。「文化大革命」結束前後我們的眼界只有有限的日本電影和歐洲電影，迷戀長鏡頭，看到了柯達膠片那種色彩效果，看到詩意的、被解釋為「哲學」的那麼一種電影腔調。還沒吃透、消化，我們就往電影裡放，當然，第五代這麼一弄，此前長期的所謂「無產階級革命電影」的教條，被拋棄了。

謝晉導演今年去世了。但第五代導演並沒有超越上一代。第五代之所以獲得成功，因為他們是中國第一代能夠到國際上去參加影展、可以到國外拿獎的導演。

大家如果回顧民國電影，如果再看看新中國第一代導演的電影，譬如《風暴》這樣主張革命的電影，譬如《早春二月》這樣斯文的電影，你會同意：那些電影的趣味已經具備相當高的水準。《早春二月》是延安過來的左翼青年拍的，他整體把握江南文人的感覺，把握三〇年代的感覺，本子好，敘述非常從容。我不認為第五代超越了誰，只是非常幸運。他們背後是「文化大革命」，背景是紅色中國。「文革」結束後，西方根本不瞭解中國，很想看看中國怎麼回事，西方電影界的左翼對中國電影過度熱情，把第五代擱

在重要的位置上，事實上也確實沒有其他中國導演能在那時取代他們。這一切給西方和中國一個錯覺：中國電影好極了，成熟了，可以是經典了。不，這是錯覺。

我這樣說非常得罪我的同輩，但我對自己也同樣無情。我從來沒有忘記：我們出發時，只有一個荒涼的背景。現在三十年過去了，我對文藝的期待，就是把我們目擊的真實說出來。同時，用一種真實的方式說出來。沒有一種方式能夠比電影更真實，可是在三十年來的中國電影中，真實仍然極度匱乏。

我記得賈樟柯在一部電影的花絮中接受採訪，他說，他在荒敗的小縣城混時，有很多機會淪落，變成壞孩子，毀了自己。這是誠實的自白。我在知青歲月中也有太多機會淪喪，破罐子破摔。剛才有年輕人問：「誰能救救我們？」我的回答可能會讓年輕人不舒服：這是奴才的思維。永遠不要等著誰來救我們。每個人應該自己救自己，從小救起來。什麼叫做救自己呢？以我的理解，就是忠實自己的感覺，認真做每一件事，不要煩，不要放棄，不要敷衍。哪怕寫文章時標點符號弄清楚，不要有錯別字……這就是我所謂的自己救自己。我們都得一步一步救自己，我靠的是一筆一筆地畫畫，賈樟柯靠的是一寸一寸的膠片。

11月23日於北大百年講堂

小山回家

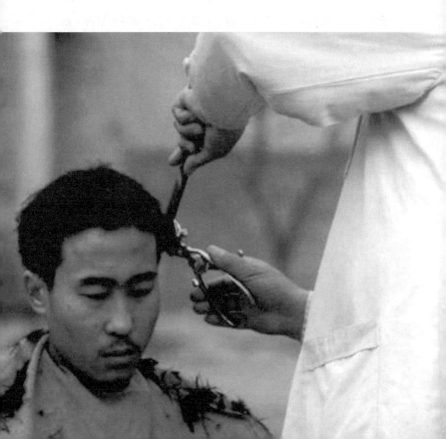

1995 年元旦，北京。

在北京宏遠餐館打工的民工王小山被老闆趙國慶開除。回家前他找了許多從安陽來京的同鄉，有建築工人、票販子、大學生、服務員、妓女等，但無人與他同行。他落魄而又茫然地尋找尚留在北京的一個又一個往昔夥伴，最後在街邊的一個理髮攤上，他把自己一頭城裡人般凌亂的長髮留給了北京。

我的焦點

拍完《小山回家》後，總有人問我，為什麼要用7分鐘的長度，全片十分之一的時間，而僅僅兩個鏡頭去表現民工王小山的行走呢？我知道，對他們來說，這7分鐘足足等於28條廣告、兩首MTV……我不想再往下計算，這是這個行業的計量方法，是他們的方法。對我來說，如果有一個機會讓我與別人交談，我情願用自己的方式説一些實話。

所以，我決定讓攝影機跟蹤失業的民工，行走在歲末年初的街道上。也就是在那段新舊交替的日子裡，我們透過攝影機，與落魄的小山一起，游走於北京的寒冷中，這長長的7分鐘，與其說是一次專注的凝視，更不如説是一次關於專注的測試。今天，當人們的視聽器官習慣了以秒為單位進行視聽轉換的時候，是否還有人能和我們一起，耐心地凝視著攝影機所面對的終極目標——那些與我們相同或不同的人們。

可以不斷轉換的電視頻道改變了人們的視聽習慣，在眾多的視聽產品面前，觀眾輕易地選擇了本能需要。藝術家們一味地迎

合，使自己喪失了尊嚴。再也沒有人談論「藝術的現狀和我們的對策」，藝術受到了藝術家的調侃，許多人似乎找到了出路——那就是與藝術迅速劃清界限。他們將創作變為了操作，在躲避實用主義者擠兌的同時，使藝術成為了一種實用。將一切都納入、處於職業規範之下，甚至不惜壓抑激情與力量，藝術中剩下的除了機巧，還有什麼？

如果這種藝術的職業化僅僅以養家糊口為目的，那我情願做一個自由自在的業餘導演，因為我不想失去自由。當攝影機開始轉動的時候，我希望能問自己一聲：眼前的一切，是否是你真正的所思所感？

一時間，單純的情緒表現成為一種藝術時尚。無論繪畫，音樂，還是電影都停留在了情緒的表層而難以深入到情感的層面。在某部新生代電影MTV式的一千多個鏡頭中，創作者關注的並非生命個體而是單純的自己，雜亂的視聽素材編織起來的除了自戀還是自戀。許多作品猶如自我撫摸，分散的視點事實上拒絕與人真誠交流。藝術家的目光不再銳利，進而缺乏專注。許多人沒有力量凝視自己的真情實感，因為專注情感就要直面人性。一些影片快速的節奏與激情無關，相反只代表著他們逃離真實的狀態。因而，當我們這些更為年輕的人一旦擁有攝影機，檢驗自己的首先便是是否真誠而且專注。《小山回家》中，我們的攝影機不再漂移不定。我願意

直面真實，儘管真實中包含著我們人性深處的弱點甚至齷齪。我願意靜靜地凝視，中斷我們的只有下一個鏡頭下一次凝視。我們甚至不像侯孝賢那樣，在凝視過後將攝影機搖起，讓遠處的青山綠水化解內心的悲哀。我們有力量看下去，因為——我不回避。

　　不知從哪一天起，總有一些東西讓我激動不已。無論是天光將暗時街頭擁擠的人流，還是陽光初照時小吃攤冒出的白氣，都讓我感到一種真實的存在。無論舒展還是扭曲著的生命都如此匆忙地在眼前浮動。生命在不知不覺中流失，當他們走過時，我聞到了他們身上還有自己身上濃濃的汗味。在我們的氣息融為一體的時候，我們彼此達成溝通。不同面孔上承載著相同的際遇，我願意看民工臉上灰塵蒙蓋下的疙瘩，因為它們自然開放的青春不需要什麼「呵護」。我願意聽他們吃飯時呼呼的口響，因為那是他們誠實的收穫。一切自然地存在著，只需要我們去凝視，去體會。

　　於是，我們的目光所及，不再是自我放逐時的苦痛。在我們的視野中，每一個行走著的生命個體都能給我們一份真摯的感動，甚至一縷疏散的陽光，或者幾聲沉重的呼吸。我們關注著身邊的世界，體會別人的苦痛，我們用我們對於他們的關注表達關懷。我們不再像他們那樣，回避生命的感傷，而直接尋找理性的光輝；我們也不再像他們那樣，在搖滾樂的喧囂聲中低頭凝望自己的影子，並且自我撫摸。我們將真誠地去體諒別人，從而在這個人心漸冷、信

念失落的年代努力溝通人與人之間的思想。我們將把對於個體生命的尊重作為前提並且加以張揚。我們關注人的狀況，進而關注社會的狀況。我們還想文以載道，也想背負理想。我們忠實於事實，我們忠實於我們。我們對自己承諾──我不修改。

因而，當我們將攝影機對準這座城市的時候，必然因為這樣一種態度而變得自由、自信並且誠實。對我來說，獲得態度比獲得形式更為重要。想明白用什麼方法拍電影和想明白用什麼態度看世界永遠不可分開。它使我獲得敘事狀態，進而確立影片的整體形態。無論《有一天，在北京》、《小山回家》還是《嘟嘟》，我都願意獲得這樣一種基礎性的確立。這是談話的條件，也是談話的方式。

《小山回家》之所以要分解螢幕功能，集中體現多種媒體的特徵，就是要揭示王小山以及我們自己的生存狀態。在飛速發展的傳媒面前，人們被各種各樣的媒體包圍進而瓦解，這也許就是人變得越來越冷漠的原因。我們越來越缺乏自主的思考和面對面的交流，我們傳達思想的方式已經被改變。人們習慣了和機器交流，習慣了在內心苦悶的時候去傾聽「午夜情話」；習慣了在「焦急時刻」去討論社會；習慣了收看「名不虛傳」後再去消費。人們的生活越來越指標化和概念化，而這些指標和概念又有多少不是被傳媒所指定的呢？從中央電視台不斷開通的頻道，到《北京青年報》不斷擴大的版面，所有的這些都改變著人們。而來自安陽的王小山，便生活

在這些被傳媒改造過或改造著的人群之中。傳媒的影響無所不在，這便是主人公王小山所處大環境。另一方面，影片的部分段落之所以敢於將畫面捨棄，而代之以廣播劇式的方式演進情節，就是源於傳媒發展後，廣播所喚起的人們對於聽覺的重新注意。而影片之所以敢於同時捨棄聲畫而代之以電腦螢幕似的方式，讓觀眾直接閱讀文字，也是借用人們已然形成閱讀電腦螢幕的習慣。這樣擴展到《小山回家》的其他方面，如文字報導、廣告的滲入、《東方時空》式的剪輯，都使影片盡可能地綜合已有的媒體形式，從而使觀眾在不斷更換接受方式的同時，意識到此時此刻的接受行為，進而喚起他們對於接受事實，對於傳媒本身的反思。

今天，單純的電影語言探索，已經不能滿足我們的需要。對我來説，如何在自己的影片中形成新的電影形態，才是我真正的興趣所在。因而，我有意將《小山回家》進行平面化、板塊化的處理。在線性的情節發展中，形成雜誌式的段落拼貼。在段與段、塊與塊的組合中，我似乎感覺到了那種編輯的快感，而編輯行為本身也誘發了對電影的反思。既然好萊塢利用流暢的剪接矇騙觀眾，我倒不如使自己的剪接更主觀一些。剪接不隱瞞素材的斷裂性和零散性，這正符合我的真實原則。

還記得1994年那個冬天，我們否決了許多諸如「大生產」、「前進」等文詞上的創意，將我們這個自發組成的群體命名為「青

年實驗電影小組」。我們喜歡它的平實，在這個平實的名字中，有我們喜歡的三個詞語——青年、實驗、電影。

原載《今日先鋒》第 5 期（1997 年）

小武

1997年，山西汾陽。

小武是個扒手，自稱是幹手藝活兒的。他戴著粗黑框眼鏡，寡言，不怎麼笑，頭時刻歪斜著，舌頭總是頂著腮幫。他常常撫摸著石頭牆壁，在澡堂裡練習卡拉OK，陪歌女枯燥地壓馬路，與從前的「同事」現在的大款說幾句閒言淡語。他穿著大兩號的西裝，在大興土木的小鎮上晃來晃去。

導演的話

攝影機面對物質卻審視精神。

在人物無休止的交談、乏味的歌唱、機械的舞蹈背後，我們發現激情只能短暫存在，良心成了偶然現象。

這是一部關於現實的焦灼的電影，一些美好的東西正在從我們的生活中迅速消失。我們面對坍塌，身處困境，生命再次變得孤獨從而顯得高貴。

影片一開始是關於友情的話題，進而是愛情，最後是親情。與其說失去了感情，不如說失去了準則。混亂的街道、嘈雜的聲響，以及維持不了的關係，都有理由讓人物漫無目的地追逐奔跑。在汾陽那些即將拆去的老房子中聆聽變質的歌聲，我們突然相信自己會在視聽方面有所作為。

片段的決定

　　1. 公路邊等車的少年和他的家人。

　　這是某一天收工途中，在公路邊即興捕捉到的一幕。初春的田野邊，一家人在送年輕的女兒遠行。他們彼此沉默，面對同樣沉默的大山遙望公路的盡頭。我深為別離感動，將它拍下來放在電影的開始。

　　2. 藥店裡，小武逗更勝的女兒，白髮的員警隨拆遷測量的人到來。

　　窗外是喧鬧的縣城，藥店裡更勝拉著女兒誠懇地告誡小武。這時白髮員警出現，員警與小偷閒聊，話題轉到了靳小勇的婚禮上。拍攝時我放棄了分切，讓攝影機搖來搖去，我突然覺得有一種縣城秩序無法切斷，只能在一旁深切觀望。

　　3. 小武去小勇家，兩兄弟面對面。

正在準備婚禮的小勇接待不速之客小武，一個玩弄著打火機，一個焦躁地左顧右盼。這是戲劇性的時刻，我思來想去還是決定不要有戲劇性的發作。誰不是把自己的苦衷埋藏在心底？於是小武獨自離開，放下紅包，帶上隱衷。這就是我所熟悉的人際方法。

　　4. 小武與梅梅走在歌廳一條街。

　　梅梅：我今天不應該穿高跟鞋。

　　小武走上了台階。

　　梅梅：你怎不往樓上爬，那不更高？

　　小武優雅地爬上了二樓。

　　自尊、衝動以及深藏內心的教養，是我縣城裡那些朋友的動人天性。

　　5. 小武在二樓上咬一顆青澀的蘋果，樓下他情竇初開的小徒弟與女友低頭一前一後走在喧鬧的午後街市。音樂傳來，是《喋血雙雄》的片段。

這是我二十年縣城生活中經常享受的時刻。在某個陽光充足的午後，凝視熟悉的人與物，會突然有一種東西湧出胸膛，讓人感覺一切都是新的。

6. 小武再次去歌廳找梅梅，老闆娘端一盆水從院子裡進來。

原來歌廳裡有一扇門通往後院，老闆娘從景深端水而來，日常景象就這樣與幽暗的歌廳相連結，距離如此之近，只有一簾之隔。在現場發現這扇通往後院的門讓我興奮良久。

7. 小武去探訪病中的梅梅，畫面中始終只有他身體的局部的局部。

無論如何，他不能完全進入這個女人的生活。

8. 小武買來熱水袋，梅梅與他並肩坐在床上。她為他唱起了王菲的《天空》。

這是一幅逆光風景，兩個註定要分開的人恰好坐在一起。陽光充足，逆光中片刻的愛情看上去有些迷茫。我常常讓攝影機迎著陽光拍攝，讓潮濕的世界有片段的溫暖。雖然愛情只有短短的一瞬。

9. 小武被父親趕出家門，一個人走在彎曲的村路。

攝影機360度搖，廣播中既有村民賣豬肉的廣告也有香港回歸的消息。遠與近，家與別處在無奈的環視中漸成背景，不得不離開。

10. 片尾，圍觀小武的人群。

這是即興找到的結尾。我們在看電影，電影中的人在看我們。

原載《今日先鋒》第12期（2002年）

我不詩化自己的經歷

有一次在三聯書店樓上的咖啡館等人，突然來了幾個穿「制服」的藝術家。年齡四十上下，個個長髮鬍，動靜極大，如入無人之境，頗有氣概。

為首的老兄坐定之後，開始大談電影。他說話極像牧師布道，似乎句句都是真理。涉及到人名時他不帶姓，經常把陳凱歌叫「凱歌」，張藝謀叫「老謀子」，讓周圍四座肅然起敬。

他說：那幫年輕人不行，一點兒苦都沒吃過，什麼事兒都沒經過，能拍出什麼好電影？接下來他便開始談「凱歌插隊」、「老謀子賣血」。好像只有這樣的經歷才叫經歷，他們吃過的苦才叫苦。

我們的文化中有這樣一種對「苦難」的崇拜，而且似乎這也是獲得話語權力的資本。因此有人便習慣性地要去占有「苦難」，認為自己的經歷才算苦難。而別人，下一代經歷過的又算什麼？至多只是一點坎坷。在他們的「苦難」與「經歷」面前，我們只有「閉嘴」。「苦難」成了一種霸權，並因此衍生出一種價值判斷。

這讓我想起「憶苦思甜」，那時候總以為苦在過去，甜在今天。誰又能想到「思甜」的時候，我們正經歷一場劫難。年輕的一代未必就比年長的一代幸福。誰都知道，幸福這種東西並不隨物質一起與日俱增。我不認為守在電視邊、被父母鎖在屋裡的孩子比陽光下揮汗收麥的知青幸福。每個人有每個人的問題，一代人有一代人的苦惱，沒什麼高低之分。對待「苦難」也需要有平等精神。

西川有句詩：烏鴉解決烏鴉的問題，我解決我的問題。帶著這樣一種獨立的、現代的精神，我們去看《北京雜種》，就能體會到張元的憤怒與躁動，我們也能理解《冬春的日子》中那些被王小帥疏離的現實感。而《巫山雲雨》單調的平光和《郵差》中陰鬱的影調，都表現著章明和何建軍的灼痛。他們不再試圖為一代人代言。其實誰也沒有權力代表大多數人，你只有權力代表你自己，你也只能代表你自己。這是解脫文化禁錮的第一步，是一種學識，更是生活習慣。所以，「痛苦」在他們看來只針對個人。如果不瞭解這一點，你就無法進入他們的情感世界。很多時候，我發現人們看電影是想看到自己想像中的那種電影。如果跟他們的經驗有出入，會惶恐，進而責罵。我們沒有權力去解釋別人的生活，正如我喜歡荷索（Werner Herzog）的一個片名《侏儒流氓》（Auch Zwerge haben klein angefangen）。沒有那麼多傳奇，但每個人長大都會有那麼多的經歷。

對，誰也不是從石頭縫裡蹦出來的。我開始懷疑他們對經歷與苦難的認識。

在我們的文化中，總有人喜歡將自己的生活經歷「詩化」，為自己創造那麼多傳奇。好像平淡的世俗生活容不下這些大仙，一定要吃大苦受大難、經歷曲折離奇才算閱盡人間世事。這種自我詩化的目的就是自我神化。我想特別強調的是，這樣的精神取向，害苦了中國電影。有些人一拍電影便要尋找傳奇，便要搞那麼多悲歡離合、大喜大悲。好像只有這些東西才是電影去表現的。而面對複雜的現實社會時，又慌了手腳，迷迷糊糊拍了那麼多幼稚童話。

我想用電影去關心普通人，首先要尊重世俗生活。在緩慢的時光流程中，感覺每個平淡的生命的喜悅或沉重。「生活就像一條寧靜的長河」，讓我們好好體會吧。

北島在一篇散文中寫道：人總是自以為經歷的風暴是唯一的，且自喻為風暴，想把下一代也吹得東搖西晃。

最後他說，下一代怎麼個活法？這是他們自己要回答的問題。

我不知道我們將會是怎麼個活法，我們將拍什麼樣的電影。因為「我們」本來就是個空洞的詞——我們是誰？

業餘電影時代即將再次到來

在釜山一家遠離市區的飯店裡，湯尼‧雷恩代表英國《聲與畫》雜誌就電影中的一些問題與我進行討論。這是一次疲倦但頗為愉快的訪問，遠離影展的喧鬧，我們把焦點投注在電影的過去、現在與未來。

窗外的大海潮聲漸起之時，我們的交談也漸近尾聲。不知為什麼，關於電影的交談往往容易使人陷入傷感。為了擺脫這種情緒，湯尼話鋒一轉問我：你認為在未來推動電影發展的動力是什麼？

我不假思索地答道：業餘電影的時代即將再次到來。

這是我最為真切的感受，每當人們向我詢問關於電影前景的看法，我都反覆強調我的觀點。這當然是對所謂專業電影人士的質疑。那種以專業原則為天條定律、拚命描述自己所具備的市場能力的所謂專業人士，在很久以前已經喪失了思想能力。他們非常在意自己的影片是否能夠表現出所謂的專業素養，比如畫面要如油畫般精美，或者要有安東尼奧尼般的調度，甚至男演員臉上要恰有一片

光斑閃爍。他們反覆揣摩業內人士的心理，告誡自己千萬不要有外行之舉，不要破壞公認的經典。電影所需要的良知、真誠被這一切完全沖淡。

留下來的是什麼？是刻板的概念，以及先入為主、死抱不放的成見。他們對新的東西較為麻木，甚至沒有能力判斷，但又經常跟別人講：不要重複自己，要變。

事實上，一些導演對此早有警惕。我想早在十年前，基耶斯洛夫斯基反覆強調自己是個來自東歐的業餘導演，並非一時謙遜。在他謹慎的語言中有著一種自主與自信的力量。而剛剛仙逝的黑澤明一生都在強調：我拍了這麼多電影仍未知電影為何物，我仍在尋找電影之美。

本屆釜山國際影展評委，日本導演小栗康平不無憂慮地說道，過去十年間亞洲電影的製作水準提高了很多，已經基本上能與世界水準看齊，但電影中的藝術精神卻衰落了很多。而之前香港國際影展選片，另一位評委黃愛玲則說：「在高成本製作的神話背後，是文化信心的喪失。」在這樣的背景中，釜山國際影展加強了對亞洲獨立電影的關注。十二部參賽電影多為頗具原創性的新人新作。影展本身，也因這樣的選片尺度而受到全球的矚目。短短三年時間，釜山影展已經讓東京影展遜色幾分，箇中原因不問自明。

「金融危機中的亞洲電影」成為本屆釜山影展關注的焦點，在經濟的原因之外，好萊塢的全面入侵、全球統一的時尚趨勢，都使亞洲各國的民族電影面臨考驗。在為《小武》舉行的記者招待會上，我說到了韓國一打開電視，看到了和在北京看到的一樣的衛星電視，感到一種失望。再過幾年，全亞洲的青年都在唱同一首歌、喜歡一樣的衣服，女孩子化一樣的妝、拎一樣的手袋，那將是一個怎樣的世界！也就是在這樣的文化氛圍中，堅持本土文化描述的獨立電影，才能提供一些文化的差異性。我越來越覺得，只有在差異中人類才能找到情感的溝通和位置的平衡。全球同一的時尚趨勢，會使世界變得單調乏味。隨後我強調，總是在電影處於困難之時，總是在電影工業不景氣的時候，總是在文化信心不足的時刻，獨立電影以其評判與自省的獨立精神，不拘一格的創新力量從事著文化的建設。

　　於是我說，業餘電影的時代即將再次到來。

　　這是一群真正的熱愛電影的人，有著不可抑制的電影欲望。他們因放眼更深遠的電影形態而自然超越行業已有的評價方式。他們的電影方式總是出人意料，但情感投注又總能夠落入實處。他們不理會所謂的專業方式，因而獲得更多創新的可能。他們拒絕遵循固有的行業標準，因而獲得多元的觀念和價值。他們因身處陳規陋習之外而海闊天空。他們也因堅守知識份子的良心操守而踏實厚重。

在這些人中，有《斷了氣》的高達（Jean-Luc Godard），也有身處《黃金時代》（L'Âge d'or）的布紐爾（Luis Buñuel）。有侯麥，也有被拒絕在電影學院門外的法斯賓德（Werner Fassbinger）。波蘭斯基曾經說道：在我看來整個新浪潮電影都是業餘作品。這位高傲的專業人士不曾想到，正是這些天才的業餘作品給電影帶來了無窮的新的可能。

這已經是二十年前的事了。

那麼今天呢？你很難說流連在盜版VCD商店的人群中，出現不了中國的昆汀‧塔倫提諾；你也很難說有條件擺弄數位錄影機的青年裡出現不了當代的小川紳介。電影再也不應該是少數人的專有，它本來就屬於大眾。在上海，我曾同一批電影愛好者有過接觸，這些以修飛機和製作廣告為生的朋友，也許會為未來的中國電影埋下伏筆。我一直反感那種莫名其妙的職業優越感，而業餘精神中則包含著平等與公正，以及對命運的關注和對普通人的體恤之情。

原載《南方週末》1999年

有了VCD和數位攝影機以後

有一天下午，在當代商城附近的一家商店，我同時買了兩張
VCD光碟。一張是愛森斯坦（Sergei M. Eisenstein）的《波坦金戰艦》
（Battleship Potemkin），一張是奧森‧威爾斯（Orson Welles）的《大
國民》（Citizen Kane）。

起初我並沒有什麼感覺，但在回家的路上，當車過大鐘寺附近
樓群裡的那片田野時，突然意識到我用幾十塊錢，就把兩個大師的
兩部傑作裝在了自己的口袋裡。心裡猛然地一陣溫暖，想想時代到
底是不一樣了，那些曾經被人神祕兮兮地鎖在片庫裡，只供內部參
考，嚴禁轉錄的片子，如今可以輕而易舉地流入百姓家。而那些身
處「外部」仍對電影感興趣的人，也可以坐在家裡吃著炸醬麵研究
詩意蒙太奇或者景深鏡頭了。

從前像這樣的片子都叫「內部參考片」，聽說看「內參片」發
源於「文革」時期，「文革」結束後因為思想解放運動的興起，
「內參片」得以在更大的範圍內放映。至今一些突然被納入到「內
部」曾經享受過「參考片」待遇的老前輩回憶起「內參片」時代還

頗有幾分得意。但今天想起來卻讓人感慨良多，把看電影和行政級別、專業屬性聯繫起來，也算是中國的一大發明。看電影變成一種特權，這裡面有對普通人智力的輕視，也有對普通人道德水準的懷疑。「內部參考」四個字一下子將電影和普通民眾拉開了距離，那些被認為需要參考，有能力參考的人才能進來。其他人則對不起，怕你看不懂，怕你學壞，大門為你關閉。久而久之，能看到參考片的人變得優越起來。

現在不一樣了，我們終於可以平等地分享電影，分享那些活動影像裡所具有的思想和情感。在歐洲，很多人不理解為什麼聲像品質不是很好的VCD會在中國如此流行。他們不知道，這是因為VCD便宜的價格，更是因為求知欲，因為要找回我們的權利。那些曾經僅僅是書本、雜誌上的片名，今天我們要變為真實的、經驗中的一部分。我們要看馬龍・白蘭度，也要看瑪麗蓮・夢露。我們要看《波坦金戰艦》，也要看《教父》。每個人都有權利分享人類共同的精神財富，就像印刷術傳入西方使庶民可以分享知識、典籍一樣，VCD的興起也打破了某些機構、單位對電影資源的壟斷。將會有更多的人受益於VCD的流傳，它使普通人閱讀電影經典成為可能。就像許多通過閱讀各種各樣的小說成為小說家一樣，我們可以想像將會有一些人通過觀看VCD成為電影作者。況且在電影這個行當裡，很多人就是通過大量地觀看成為出色人才的。遠的有戈達爾、特呂弗這些曾經整天泡在電影資料館的社會閒散，近的有錄影帶出租店

的小店員昆汀‧塔倫蒂諾。他們是成功的例子，他們的成功首先來自於不停地觀看。

再說說數位攝影機。

數位攝影機最小的只有巴掌大小，你可別輕視它，這種依賴數位技術的攝錄設備雖然只有萬元左右，但它拍出來的影像卻非常清晰。在國外，越來越多的人用它來拍片子，特別是紀錄片；而在國內，越來越多的人手裡有了這個玩意。

在城東的一個酒吧，有一天我碰見四支攝影隊在這裡拍紀錄片。雖然我對竟然四個導演都在拍同一支搖滾樂隊頗感不解，但他們手中一水齊的數位攝影機讓我非常感慨。的確，數位攝影機的出現，讓拍攝更簡單、更靈活、更便宜。它使更多人可以擺脫資金和技術的困擾，用活動影像表達自己的情感。就像超8電影的潮流，使電影更貼近個人而不是工業。這種電影實踐，將會潛在地改變中國電影的精神，就像越來越多的人依賴數位攝影機拍攝紀錄片和實驗電影一樣，紀錄精神中有一種人道精神，實驗電影中有一種求新精神，這些都是中國電影所缺乏的。

在歐洲特別是瑞士，有一些公司可以將數位攝影機拍下的影像很好地轉為電影膠片。幾十萬元的成本雖然相對來說還是很貴，但

這使數位影像有機會進入影院，也為數位影像作品提供了前景。當我剛剛知道這些事情的時候，歐洲已經湧現出了傑出的實踐者。丹麥幾個電影工作者發表了「95宣言」，他們要反對電影工業對電影創作的束縛，提出要以儘量手工化的拍攝，儘量少的燈，儘量低的成本，以及全部的手提攝影來製作電影。他們中的成功作品包括風靡一時的《破浪》。數位技術為他們的「95宣言」找到了最好的技術支援。

在法國的一家影院，我觀看了溫德斯的最新紀錄片《樂士浮生錄》（Buena Vista Social Club）。這部主要拍攝於古巴，講述幾個老爵士樂手生活的影片，也是用數位技術拍攝，而後轉為膠片的。銀幕上粗顆粒的影像閃爍著紀錄的美感，而數位攝影機靈巧的拍攝特點，也為這部影片帶來了豐富的視點。觀看過程中始終伴隨著觀眾熱情的掌聲，不禁讓我感慨，一種新的電影美學正隨著數位技術的發展而成型。數位攝影機對照度的低要求，極小的機身，極易掌握的操作，極低的成本，都使我們看到一種前景。

有了VCD，我們有機會看到各種各樣的好電影；有了數位攝影機，我們能夠輕易地拍下活動影像。一個人如果看了大量VCD，手裡又有一台數位攝影機，他會怎麼樣呢？電影是被發明出來的，VCD是被發明出來的，數位攝影機是被發明出來的。感謝這些發明吧！

東京之夏

　　一到東京，市山尚三就問我有沒有興趣去鎌倉看看。鎌倉距東京約一個小時車程，小津安二郎的墓便在那裡的古剎丹覺寺中。市山是《海上花》的監製，他從侯孝賢那裡知道我也喜歡小津的電影，便相約去大師的墓前看看。

　　同行的還有荒木啟子和藤崗朝子，荒木是日本PIA影展的主席，藤崗朝子是山形國際紀錄片影展的選片人。我們四個人相識已經多年，每次見面都是在海外匆匆一聚，更多時候靠Email互通音訊，並不清楚對方在忙些什麼。

　　七月正是日本的雨季，那天雨還不小。我們一行四人為小津獻上一束鮮花，在無名無姓，只一個「無」字的墓碑前站了一會兒，便回返東京。這幾天正巧是PIA影展召開的時間，荒木抽空陪我，但話題仍是她的工作。早就聽說PIA影展對日本電影影響巨大，這一次終於明白了它的意義。

　　PIA是日本的一本雜誌，每週出版一次，介紹下一周全日本的

電影、展覽、音樂會、舞台劇等文藝資訊。雜誌創刊的時候，社長矢內廣還是一個大學生。當時日本的經濟開始起飛，東京也逐漸成為東方的藝術中心。在突然增多的藝術活動面前，年輕人變得無從選擇。矢內廣看準機會，創辦了PIA雜誌，依靠及時準確的藝術資訊，幫助青年人進行文化消費。這本小冊子奇蹟般地為他帶來了億萬家資，直到今天，PIA仍然深刻地影響著日本青年的藝術生活。而雜誌一年巨大的廣告收入，也使他們有能力幹更多的事情。

七〇年代，日本經濟經過六〇年代的高速發展，進入了平穩階段，而日本電影經過席捲六〇年代的日本新浪潮運動也刺激了青年人的電影激情。很快，電影成為日本青年表達自我的一種重要途徑。各種身份、各行各業有興趣的人士都有條件拿起8毫米攝影機，表達自己內心的聲音。PIA雜誌適應新的情況，於1977年開始創辦了PIA影展，接受任何長度、隨意規格的電影參賽，為數以千計的獨立短片、私人電影提供放映的機會，並通過PIA影展為實驗電影尋找出路。

很快，PIA影展與日本的獨立電影形成了良好的互動，因為有了PIA影展，年輕人開始看到了個人電影創作的出路，哪怕只是一部4分鐘的8毫米電影，如果能被PIA影展選中，能進而獲獎，都有可能為作者帶來進入電影界的機會，而松竹、東寶之外的大批獨立電影公司，也通過PIA影展尋找人才。每年都有一些新人通過PIA

影展被投資人發現，有機會製作更大規模的長片。以一部《萌之朱雀》獲坎城影展金攝影機獎的河瀨直美，和以《幻之光》、《死後》享譽世界影壇的是枝裕和，都是PIA影展最早發現並推出的。

通過這樣一個影展，大批青年人邁出電影生涯的第一步，錢、技術條件的限制被降到了最低，在一個經濟起飛的國度裡，一個有電影興趣的人用8毫米膠片或電視攝影機去拍一個幾分鐘的短片並非難事，重要的是有了PIA影展，有了這樣一個連結電影愛好者和電影公司、電影機構的管道。PIA影展給了無數電影愛好者邁出第一步的信心，也給了他們從小事做起、踏踏實實起步的平常心。不要抱怨，不要太有懷才不遇的鬱悶，不要光做嘴上的大師，請先拍一部短片吧！不能拍35毫米就拍16毫米，不能拍16毫米就拍8毫米，不能拍8毫米就拍BEAT，不能拍BEAT就借一部家用錄影機拍VHS。90分鐘也好，2分鐘也行，用什麼方式表達並不重要，重要的是你要用你的才華表現你對這個世界獨特的看法。因而，我在日本基本上沒有聽到技術至上主義者唬人的說教，也看不到投資至上主義者的炫富。電影不再神祕，它是那樣自然地貼近普通人。因而日本電影也便呈現了良好的生態，健康自然地迎來繁榮，或者面對低谷。當然PIA影展本身也是一種體制，也會有體制的毛病。比方，影展選片的尺度肯定會有所偏頗，而評委個人的美學趣味也會決定一部影片的命運。但至少它提供了一個機會，形成了一條狹窄而透明的管道。去年日本有150部處女作長片，這是一個不可思議

的數字。

荒木啟子問我在中國有沒有類似的影展，我一時慚愧，自尊心讓我沉默。

這些年來，我目睹了太多朋友想拍一部電影而經歷的遭遇。有的人懷抱一疊劇本，面對「推銷者勿入」的牌子，艱難地推開一家又一家公司。在各種各樣的臉色面前，自尊心嚴重受挫，理想變成了兇手。有的人將希望寄託在人際關係之上，千方百計廣交朋友，在逢場作戲中盼望碰到大哥，能幫小弟一把。但大哥總在別處，希望總在前方。有一天突然會有「老闆」拿走你的劇本，一年半載後，才發現「老闆」也在空手套白狼，而且不是高手。也有人在向外國人「公關」，參加幾次外交公寓的party後，才發現洋務難搞，老外也一樣實際。大小娛樂報紙你方唱罷我登場，一片繁榮景象。但在北太平莊一帶遛遛，心裡依舊淒涼。機會看起來很多卻無從入手。於是電影研究得越來越少，社交能力越來越強。幾個同病相憐的朋友偶爾相聚，在北航大排檔喝悶酒，猜拳行令時開口便是「人在江湖漂呀，誰能不挨刀呀！一刀，兩刀……」

的確，電影越來越像江湖。你看，媒體談論第五代和第六代，就像談論兩個幫派。其實大家各忙各的，並不相干，但江湖上總會製造一些傳言，引起恩恩怨怨。現在談電影就像在傳閒話，談電影

就等於在談錢。談了這麼多年，也不嫌累，煩不煩？

　　我想PIA的經驗對中國電影來說非常重要，一個行業總要找到一種選拔人才的管道，就像不斷地有活水引入，總要有新生力量自下而上出現，帶來底層的經驗、願望，帶來泥土的氣息，帶來源源不息的生命力。而行業自身的完善是一個問題的另一面。有行業才能有行規，有行規事情才能規範，才能簡單，我們才不必陷入到人情、人際關係的陷阱中。藝術原則也好、商業原則也好，總比喜怒無常的人和恩恩怨怨的人際關係來得可靠。

　　離開東京前，我參加了PIA影展的閉幕酒會。酒會在帝國飯店舉行，起初大廳裡站滿了西裝革履的中年人，這讓我很不自在。好不容易看到了河瀨直美的丈夫仙頭武則，這個少年得志的製片人也是西裝革履。我向他抱怨酒會太嚴肅，他無奈地搖了搖頭，他是評委，不得不這樣。崔洋一走過來，邀我們去看他的新片。老崔以一部《月亮在哪邊》轟動日本影壇，但新片放映看得出依舊很緊張。說話間，一群染著黃頭髮，穿著膠鞋，衣服上掛著很多鐵鏈的年輕人衝了進來。大廳的寧靜頓時被打破，這些剛剛在PIA影展獲獎的年輕人的到來，使會場活躍起來。這就是年輕的力量。

　　會場裡人人興高采烈，那是人家的事，與我這個中國人無關。正在我鬱悶的時候，藤崗朝子告訴我今年山形國際紀錄片影展要請

林旭東當評委。這讓我歡快了許多。國際影壇需要中國人的參與，林老師推動中國紀錄片若干年，能代表一種新的眼光。東京又下起了雨，我急切地想回到北京，回到工作中去。

原載《南方週末》（1999年8月20日）

一個來自中國基層的民間導演（對談）

———— 林旭東 / 賈樟柯

林旭東，1988年畢業於中央美術學院版畫系，獲碩士學位。1999年任第6屆日本山形國際紀錄片影展評委，2003年任香港國際影展評委。

林旭東（以下簡稱「林」）： 這部影片《小武》是你個人經歷的一種寫照嗎？

賈樟柯（以下簡稱「賈」）： 不是的。這部片子在國外放的時候也有很多記者問過我這個問題，實際情況不完全是這樣。當然，這部影片被選擇在我的老家拍攝，所以它肯定跟我的個人成長背景有一定的聯繫。

林： 可以談一下這個背景嗎？

賈： 我是1970年在山西汾陽出生的。我父親原來在縣城裡工作，因為出身問題受到衝擊，被下放回老家，在村裡當小學教員，教語文。我有很多親戚到現在還一直住在鄉下。這樣一種農業社會

的背景帶給我的私人影響是非常大的，這是我願意承認，並且一直非常珍視的。因為我覺得在中國，這樣一種背景恐怕不會只是對我這樣出身的一個人，僅僅由於非常私人的因素才具有特殊意義。我這裡指的並不是農業本身，而說的是一種生存方式和與之相關的對事物的理解方式。譬如說，在北京這個城市裡，究竟有多少人可以說他自己跟農村沒有一點聯繫？我看沒有幾個人。而這樣一種聯繫肯定會多多少少地影響到他作為一個人的存在方式：他的人際關係、他的價值取向、他對事物的各種判斷……但他又確確實實地生活在一個現代化的大都市裡。問題的關鍵是怎麼樣去正確地面對自己的這種背景，怎麼樣在這樣一個背景上實實在在地去感受中國人的當下情感，去體察其中人際關係的變化……我覺得，如果沒有這樣一種正視、這樣一種態度，中國的現代藝術就會失去和土地的聯繫——就像現在有的青年藝術家做的東西，變成一種非常局部的、狹隘的私人話語。

比起我在學校裡受到過的教育，我更慶幸的是，在自己早年的成長過程中，能有機會從一些生活在社會底層的普通人身上接觸到一種深藏在中國民間的文化淵源。通過他們待人接物的方式，我明白了一種處世的態度。這方面我的「奶媽」對我的影響特別大。

叫「奶媽」，其實我並沒有吃過她的奶，我也不知道為什麼要這麼叫，大概只是小孩子的一種習慣。「奶媽」跟我們家住在一個

大雜院裡。那個時候我們那兒社會治安特別亂。我記得有天夜裡我父母出去開會了，就我跟姐姐在家。我們正在裡屋炕上，忽然發現外面房間裡有人闖了進來，在偷東西，聽得特別清楚——當時把我們兩個小孩子給嚇得……我不知道今天的孩子怎麼樣，我記得我小時候總是對周圍感到特別的恐懼。那個時候我父母工作特別忙，經常不在家，沒辦法只好托同院的「奶媽」照顧一下我們。這樣以後只要家裡一沒大人，我就跟姐姐去找「奶媽」，跟「奶媽」學剪紙，聽「奶媽」講《梁山伯與祝英台》，餓了就跟「奶媽」一家在一個鍋裡吃。

「奶媽」一家本來住在鄰縣的孝義，她丈夫是個會看陰陽的風水先生。丈夫去世以後，她就帶著三個孩子跑到汾陽來了，在長途汽車站旁邊擺了個攤，賣點茶水和煮雞蛋什麼的，靠這個把三個孩子拉拔成人。「奶媽」特愛乾淨，不管什麼時候她身上、家裡都收拾得很乾淨。她還特要強，遇事不輕易對人張口。我記得「奶媽」一直對我說：為人要講義氣，待人要厚道，對父母要孝順，遇事要勇敢。對她來說，這些道德不是什麼抽象的概念，而是一些非常實在的日常行為準則，是一種根植於她人性中的善良。她識字不多，沒念過什麼書，但是從她的身上我感受到一種很深的教養，這種教養不是來自於書本，而是得自於一種世代相承的民間傳統——我覺得這實際上就是一種文化。我總感到文化和書本知識並不完全是一回事。就像有的人確實讀了不少的書，看上去好像挺有學問，但是

這種所謂的學問除了增加了他傲視旁人的資本外，並不能實際地影響到他作為一個人的基本態度。在那些人眼裡，知識就跟金錢一樣，只是一種很實用的流通工具。正是在這層意義上來講，我覺得我在「奶媽」身上看到了比那種所謂的知識份子身上更多的文化尊嚴。

就這樣我長到了十七八歲。說老實話，我的青春期過得特別混亂，簡直就是稀裡糊塗的，不知道是怎麼回事——有很多東西我自己到現在也還沒有完全理清，總之充滿了躁動。我當時還走過穴——在一個「歌舞團」裡跳霹靂舞，你信不信？別看我現在這麼胖（笑）。這些經歷，我打算都編到我的下一部片子《站台》裡，講一個流浪的劇團。那個裡面真的有我自己那段生活的很多影子，跟《小武》不大一樣。

不過那個時候有一點我是明確的：那就是要走出去，想要離開那塊土地——我不想過那種每天八小時上下班的日子，覺得那樣簡直太無聊了！我想去找一個自由的職業，做一個沒有人管束的人，我中學畢業後就跑到了太原。一開始的當務之急，就是要首先為自己謀個生計。我原來學過點畫，於是就進了山西大學辦的一個美術班，想再打點基礎，出來後好進廣告公司去搞平面設計。那個時候的想法就是覺得這個行業不錯，來錢快，自己想在這一行裡混，可又什麼都不懂，只好趕緊去現學。其實，我當時最入迷的實際上是

寫作，算是個文學青年吧。

林：你從什麼時候開始寫東西的？

賈：在上小學五年級的時候，《山西青年》登過我的一篇散文，是寫晉祠的。到了十六七歲，我開始寫小說。在離開山西的時候已經在《山西文學》上發表了小說，當時還挺受山西作協的看重，找去談話。說我們這兒快要有文學院了，你來吧，給你發工資，你就在這裡寫小說好了。當時在山西那個地方也已經算是嶄露頭角了。

林：這種承認當時對你個人的現實處境有多少實際的影響？

賈：主要還是一種精神上的滿足。

林：你當時的實際生活是什麼樣的？

賈：在那段時間裡，我和幾個畫畫的朋友一起住在太原南郊的許西村。那個地方在鐵路邊上，我們的鄰居裡頭有農民、賣水果的小販，還有跑長途運輸的卡車司機什麼的。

剛開始，我從家裡出來的時候帶了些錢，但很快就花得差不多

了。我就開始出去找活幹。我在山西大學上的那個班每天只上半天課，我跟朋友一起去給別人的家裡畫過影壁，給飯店畫過招牌什麼的。

在那些日子裡，我有過任何一個從小地方到大城市來討生活的人都可能會有的經歷……尤其是，當你睡到半夜三更被人毫不客氣地叫起來接受盤查的時候，那你就會切切實實地體會到你在這個地方真正的社會地位——在這個城市裡，你沒有戶口，沒有固定的正式工作單位——在這兒一些人的眼裡你是所謂的「社會閒雜人員」。儘管像我們這樣的人比起某些有正式工作的人來説，實際上要辛苦得多，也要努力得多，但在當時，在這樣一個問題上，我們沒有任何發言權——我真感到不公平。

就是在這樣一個生存空間裡，我逐步地形成了自己的一個基本生活態度：那就是不要去迷信任何人、任何事、任何機構，相信只有通過自己的努力，才有可能去實現自己的目標，證明自己的存在價值。

林：你是在什麼時候開始決定要搞電影的？

賈：那是在1990年，當時正好20歲——關於這個問題，我想我現在還是應該老老實實地承認：那是在看了《黃土地》以後。

當時那個電影已經出來很久了，可是我還一直沒有看到過。那天，正好離我住的地方不遠有一家太原電影院在放，我去看了——那也是我第一次看到「第五代」的電影。看了之後，當時我一下子被電影這種方式震驚了！我感到它比我所知道的任何一種表達方式都具有更大的包容性和可能性：除了視覺、聽覺，它還有時間性——在這麼長的一個時間段裡，你可以傳達出非常豐富的生命體驗來……我想，我一定要去搞電影！再後來，我就跑到北京來考了電影學院。

林：那麼說，正是這樣一部電影使得你後來——

賈：對！在當時它真的是完全改變了我的人生道路。如果沒有這部電影的話，我大概現在還在山西某個廣告公司裡掙錢，也許我自己也弄了個廣告公司，因為我一度的最高理想就是想擁有一個屬於自己的廣告公司，自己當老闆。

林：那麼現在回過頭去，你怎麼看《黃土地》這部電影？

賈：前一段我還看了一次，還是挺感動的——我告訴你：我已經沒有辦法很客觀地來看待這個電影了。

林：太有感情色彩了？

賈：是這樣的。首先，它所表現的黃河流域，黃土高原……這對我來說就是一個很有感情取向的東西——我是山西人，就是在那一帶長大的。再一個，它已經變成了我個人成長經驗的一部分——因為我很清楚：就是它使我走上了這條道路。所以我現在已經不大可能很理智地去對待它。一看到它，我就會馬上回憶起那段生活：90年，91年……在那裡拼命地學畫，努力地生活……再後來，一下子就這樣全部改變了。

林：你談到你對黃河、對黃土高原有特殊的情感取向。但是我在你拍的這部電影裡並沒有看到類似的意象？

賈：確實沒有。我覺得對我來說，那樣一種生活已經過去了。我的現實生活就是這個樣子，那就應該現在這樣把它呈現在銀幕上——沒有必要再給它加上一點什麼東西。

林：你是在哪一年進的電影學院？

賈：1993年。當時我比班上好多人都要大。

林：那種感覺是怎麼樣的？

賈：我覺得他們都是孩子，不像我，在社會上待過……尤其

是，我已經掙過錢了——我身上還帶著一筆自己掙來的錢。

林：你靠這筆錢在北京維持了多長時間？

賈：沒多久。

林：那你上學期間的學習費用和生活來源是怎麼解決的？

賈：家裡給一些，有時候打點工，我替人當過「槍手」——寫一些很無聊的影視劇本，光拿錢，不署名。

林：你在電影學院具體是學的什麼專業？

賈：在文學系，學的是電影理論。本來想考導演系，但競爭的人太多，怕考不上——但心裡一直是想當導演。

林：你覺得你在電影學院這幾年最大的收穫是什麼？

賈：那就是有機會比較系統地瞭解了電影史，這樣你今後的許多努力就不會去白白地浪費。

林：你是在一種什麼樣的情況下開始進入《小武》這部影片的

創作的？

　　賈：那是在 1996 年。當時我帶了一個 50 分鐘的錄影作品《小山回家》去香港參加一個獨立短片比賽。就在那次活動中，我認識了我的投資人。他是巴黎第八大學畢業的，學的是電影理論。他回香港以後搞了一家小公司，叫「胡同製作」。他很喜歡《小山回家》。他問我，拍這個東西你花了多少錢？我說大概幾萬塊吧。他說，啊！幾萬塊你就能拍一個東西出來？那我們就一起做吧。他告訴我，我現在的力量雖然不是很大，但是正在準備開始投資拍電影。他還說，我們先從小做起——花個十幾萬做個短片，然後拿去運作，等公司發展了以後，再做一個規模比較大的電影。

　　這樣我回來以後就做了個劇本，是照 30 分鐘的長度寫的，名字就叫《夜未央》，跟費滋傑羅的小說同名。寫的是一對青年男女一夜初歡的經歷，故事發生在一個完全封閉的環境裡，時間的跨度也很小——準備就做一個實驗性的短片。

　　弄完這個劇本後，攝影師余力為也從香港過來了——原來我們就約好了一起來做這個電影。當時眼看春節就要到了，我們準備過完節就開拍。這樣我就帶著他一起回了老家。

　　我已經有一年半左右沒回過汾陽了，那次回去覺得到處的變化

都特別大。

春節期間，每天都有許多我小時候的同學、朋友到我家裡來串門、聊天……在談話中間，我突然感到大家好像都生活在某種困境裡——不知道怎麼搞的，每個人都碰到了麻煩——夫妻之間、兄弟之間、父母子女、街坊鄰里間……各種各樣現實利益的衝突正使得這個小縣城裡彼此之間的人情關係變得越來越淡漠。這些人中間有一些是我小時候非常要好的朋友——我們是一塊兒長大的。但是長到18歲以後，他們的生命好像就停止了，再也沒有任何憧憬：上單位，進工廠，然後就是日常生活的迴圈……這種苦悶，這些人際關係毫無浪漫色彩的蛻變，給了我很深的刺激。

再到街上一走，各種感受就更深了。在我老家的縣城邊上有一個所謂的「開發區」，叫「汾州市場」，那個地方以前都是賣點衣服什麼的。可是這次回來一看，全變成了歌廳！街上到處走著東北和四川來的歌女。人們的談笑間說的也都是這些事。再譬如，汾陽城裡有條主街，我們當地人叫「正街」，沒多長，從這頭到那頭步行也不過十分鐘左右，但街道兩旁都是很古老的房子，有店鋪什麼的。這次回來別人告訴我：下次來你就見不著了，再過幾個月這些房子全要扒了，要蓋新樓，因為汾陽要由鎮升為縣級市了——現在那條街上已經是清一色的貼著瓷磚的新樓了。扒房子這個情節，也是我最初萌發拍攝《小武》這部片子念頭的契機之一。倒不是留戀

那些老東西，只是透過這個形象的細節，可以看到社會的轉型正在給這個小縣城裡的基層人民生活帶來各種深刻的具體的影響，使我看到了一種就當下狀況進行深度寫作的可能。我的創作神經一下子興奮了起來！

　　因為，我覺得在我進電影學院後的這幾年裡，我所接觸到的中國影片，大致不外乎兩類：一類完全商業化的，消費性的；再一類就是完全意識形態化的。真正以老老實實的態度來記錄這個年代變化的影片實在是太少了！整個國家處在這樣一個關鍵性轉折時期，沒有或者說很少有人來做這樣一種工作。我覺得，這種狀況對於幹這一行的人來說實在是一種恥辱——起碼從良心上來講，我也覺得應該要想辦法去做一個切切實實反映當下氛圍的片子。

　　這樣我就推翻了原來的計畫，開始重新構思劇本。我最初是想寫一個手藝人，他可能是一個裁縫，或者是個鐵匠。反正是一個以傳統的方式靠手藝在這樣一條街上謀生計的人。在這個年代裡，這樣一種傳統的生存方式肯定會不斷地受到來自各個方面的各種形式的衝擊，可是他還是不得不以他的這種方式來和這個社會徒勞地周旋。我是想通過這樣一個外在的形式，來表現人們在精神上的摩擦和斷裂：在歷史發生急劇變化的過程中，一些原來人們認為天經地義的東西發生了變化，這樣人們就感到不適應，開始經歷痛苦……

在寫劇本的過程中，經常有一些朋友來找我聊天。其中有一個在公安局工作，他和我從小學到中學都在一個班上。有一次他問我：我們班上的「毛驢」你還記得不？他現在成了個小偷，在牢裡關著——我正看著他呢。他老找我聊天，談哲學……一聽，覺得特有意思。突然在意識裡完成了一個創作上嫁接：手藝人→小偷。

後來有人跟我說，你選擇小偷這樣一個角色作為主要人物缺乏普遍意義，不符合你記錄這個時代的創作意圖。我覺得要談一個作品裡的角色有沒有普遍性並不在於他具體的社會身份是什麼，而在於你是否能從人性這個角度去對這個特定的角色加以把握。我之所以會對小偷這個角色感到興趣，是因為他給我提供了這樣一種角度，通過這個角度去切入可以表現出一種很有意思的關係轉換，譬如小武的朋友小勇，他本來也是個小偷，通過販私煙，開歌廳，搖身一變，成了當地有頭有臉的「民營企業家」。這裡就有一個價值關係的轉換：販私煙—貿易，開歌廳—娛樂業，像小勇這樣的人在這樣一個世界裡可以通過這種方式如魚得水地變來變去，不斷改變自己的社會地位。只有小偷，到什麼時候他也只是個小偷。

後來我想，我當時之所以會對這麼一個角色產生興趣，大概還有一個潛在的因素：有兩個對我影響最大的導演——狄西嘉（Vittorio de Sica）和布雷森（Robert Bresson），在他們的作品裡都表現過偷竊的人——《單車失竊記》（Ladri di biciclette）、《扒手》

（Pickpocket），這都是我上學時候最喜歡的電影。不過這種影響是事後才發現的，寫劇本的時候一點都沒有這種自覺。

林：你在前面提到了「深度寫作」，也就是說，你在這部電影的劇本創作上選擇了一種比較傳統的寫作方式？

賈：是的。因為我覺得只有通過這種方式我才有可能從各個層面上去充分地展開這部影片的敘事。我不想以一種簡單化的方式來談論《小武》這樣嚴肅的命題。面對當今複雜的生活現象，我希望能夠通過一個層次分明、條理清晰的敘事架構來廓清自己的拍攝思路。

在寫作的過程中，我盡力對各種劇作因素之間的關係進行了認真地梳理。這個期間，我經歷了很多次的猶疑和反覆。總是不斷地有新鮮的感性素材補充進來。這在一方面激發著我的傾訴欲望，同時也在考驗著我的自省能力。我總是告誡自己必須要對自己的寫作狀態保持一個警醒的認識——時刻對自己激動的情緒加以適度的理性節制。

因為我認識到：對於這部影片來說，這個階段中的這種理性的控制很重要。當時我已經打算在將來的具體拍攝中要運用一種即興的、開放的、半記錄式的工作方法。我覺得只有用這樣一種方法，

我才能在這部影片裡實現我的電影理想。在做出這個決定的同時，我意識到自己的這次工作經歷將會是一次在拍攝現場的探險——經驗告訴我：當你在一個活生生的現實場景裡進行拍攝的時候，往往會有很多的意外，同時也會產生出各種各樣的可能性，而實際的情況是，你能做出的選擇卻極其有限。因此，只有當你對故事的性質有了足夠的把握時，你才有可能在這些無數個偶發因素中始終保持你的方向感，及時地發現對你真正有價值的東西。要不然，經常是你在現場的感覺還可以，到頭來卻發現自己拍下來的實際上是一堆毫無用處的廢物。在我第一次拿起攝影機來進行電影實踐的時候，我只有依靠這種電影方法上的辯證來彌補經驗的不足，克服經費的拮据，盡最大的可能來接近自己的美學目標。在這種情況下，我明白：任何一種小布爾喬亞式的情感氾濫都只會使我步入誤區。

就這樣，在劇本的階段我做了盡可能充分的準備。到過完正月十五回到北京時，我已經把劇本弄得差不多了。我馬上給我的投資人傳了過去，他看了以後特別激動，我們就一些操作細節進行了磨合，接著就開始拍了。

林：拍了多長時間？

賈：實拍21天。

林：投資多少？

賈：前期大約20萬人民幣左右，主要花在膠片和設備租金上，攝製組的工作人員基本上都不拿報酬。加上後期的一些費用，總共投資在38萬左右。

林：你在《小武》裡全部起用了非職業演員，是因為拍攝經費的拮据呢？還是出於一種美學上的考慮？

賈：不完全是為了錢的問題。我有很多學表演的朋友，如果需要的話，我相信，不要錢他們也會幫忙的。我之所以用非職業演員，主要是考慮到影片的風格。在香港的宣傳海報上，我是這樣寫的：「這是一部粗糙的電影」。也就是說，在我的這部影片裡不應該出現那些打磨得很光滑、非常矯飾的東西。

林：是不是可以這麼理解：這種「粗糙」的方式，實際上是你對自己現實經驗的一種聲明？

賈：這是我的一種態度，是我對基層民間生活的一種實實在在的直接體驗。我不能因為這種生活毫無浪漫色彩而不去正視它。具體到我這部影片裡的人物，我想表現出他們在這樣一種具體的條件下如何人性地存在。這是一種蒙昧、粗糙而又生機勃勃的存在，就

像路邊的雜草。因此我願意在我的影片裡，演員在表演上能夠更加的自發，有更多不完全自覺的下意識流露。譬如說，我選擇王宏偉做主要演員，就是因為他能夠在一種比較自然的狀態下，在鏡頭前保持他作為他這樣一個人的特點，具有他作為他自己這樣一個人的樸素的魅力。他的形體語言特別的生動，這種生動是職業演員很難達到的。一般職業演員都經過形體訓練，他們的形體語言基本上是非自然的、帶有一定程式的，是一種有意識地進行人為控制的結果。

林：但你畢竟是在一個虛構的假定情景中指導一些人在進行表演。你是通過什麼樣的方式來對這些非職業演員的表演進行把握的？

賈：這方面每個人有不同的辦法——譬如說耗片比：一場戲拍上二三十條，甚至八九十條。我覺得這對我來說實在不是一個好辦法。況且，我的預算實際上也根本不允許我這麼去做——我必須把總片比控制在3—1之內。

對我來說，第一步首先就是要把劇本做紮實了——在結構上把人物關係、情節的走向、場與場之間的脈絡理順了——在心裡落實一個理性的座標。這樣，在現場就不會給各種各樣偶然出現的即興因素搞得暈頭轉向，就像我在前面說過的，你的這步工作做得越是

周全，就越是會給現場的即興發揮留出更大的餘地。譬如有些對話的場面，我在劇本裡並沒有把台詞規定得很死，在現場我只是把情節的走向和表演的基本要求給演員交代清楚，然後具體的台詞就讓演員根據自己的理解在實拍時去即興發揮。這樣演員的表演就非常鬆弛，出來結果往往很棒，甚至會有料想不到的收穫。但這樣做的前提是自己必須對這一段落在全片中的作用有一個非常透徹的瞭解。

使用非職業演員，對導演來說很重要的一條就是要想辦法幫助他們消除對現場的恐懼感，要儘量在現場創造一些條件。譬如說使用高感膠片，這樣你就可以在拍攝的過程中不打燈或者少打燈。還有，非職業演員最怕的就是上場以後不知道該幹嘛，一下子僵在那裡。那你就應該事先儘量想一些辦法，幫助他尋找一個動作的支撐點——找一個小道具，或者設計一個小動作——只要他找到感覺，整個表演的節奏就會順暢起來。

我覺得最主要的是在開拍前，要設法和這些演員建立起一種牢固的信任關係。不光是導演，還有整個攝製組，哪怕是一個場記或者是一個場工，都要和演員有一種非常默契的親密關係，最起碼要讓他對周圍沒有陌生感，這樣他才能充分地信任你，信任你的攝影機，在你的攝影機前面大膽自如地去進行表演。作為一個導演，有時候要花很多精力在劇組裡進行各種人際關係的協調。

一般來說，《小武》裡找的演員大部分都是平時比較熟悉的，有一定瞭解的。但是我也試驗過一種比較即興的辦法：就是憑你的直覺，在現場臨時比較隨意地去挑選一些演員。在他們還沒有完全清醒地意識到自己正在做一件什麼事的時候，就讓他們開始表演。嚴格地說，還不能說他們是在表演，而只是按你的要求照他們的日常經驗和習慣模式做一些動作。像影片裡小武的父母，就是在那場戲開機前兩三小時在村裡臨時從圍觀的人群中找來的。我當時這麼做阻力特別大，攝影師跟我爭了起來。他說：你這樣肯定不行，我們一共只有四十本膠片，要用超了怎麼辦？我們用的是柯達Vision-500T的高感膠片，國內很少，萬一用完了還得想辦法從香港現調，當時壓力確實特別大，但最後結果出來還是不錯的。我的體會是用這種辦法對工作進度和節奏的控制特別重要：一般只能抓緊一天拍完，時間一長，這些演員就會回過味來：哎呀，我這可是在拍電影啊！這樣他就會去「表演」了，按他天天在電視裡看到的那些「表演」那樣去演，那樣的話就糟了。

跟演員相處實在是一個非常奇妙的過程，這方面我只能說有一些方向性的經驗而不可能有什麼固定的模式，因為每一個人都是不一樣的。其實這也是一個導演對於人的認識：你能不能對一個演員作為一個人的東西非常地敏感——瞭解他的心理、他的尊嚴、他的精神狀態，甚至根據你的觀察來推測出他可能遭遇過什麼樣的經歷。這樣你在跟他接觸的時候，跟他講戲的時候，就會有很多竅

門：譬如說，有的人你跟他說往東，他會向西。你反著來呢，就說往西，他就正好按著你的意思向前走了⋯⋯

林：能談得更具體一點嗎？

賈：譬如說拍浴室那場戲。對我來說就是一次考驗——這是一場關鍵性的戲。我事先跟王宏偉說了得裸體演，他說行。可是在開拍前劇組的其他人還都有點擔心，跟我一再說，一定要好好跟他談談，讓他千萬千萬不要臨場撂挑子。但我知道他這個人。無論如何不能多說，一定要對他賦予一個信心，要讓他感受到這種信任。只有這樣，才能激勵他的勇氣。要不然，你越是反反覆覆去跟他說，他反而會跟你急，沒準到時候真的給你撂了——這種關係真是非常的微妙。所以在開拍前，我根本不跟他談這事，也不讓劇組裡別人跟他提這事，一直到開拍的那天早上都一丁點不談，到時候非常自然地就開始了。後來那場戲拍得很順，一條就過了。

林：看過《小武》的人，幾乎都對王宏偉的表現留下了深刻的印象。根據我以往的經驗，非職業演員的表演一般來說比較容易在局部出彩；王宏偉在這部片子裡的表現不僅是在局部上很生動，而且在整體上很連貫，很完整。不太清楚在實際的操作當中，在角色整體調子的把握上，你是怎麼樣跟他磨合的？是否由於你在生活中對這個演員本人的熟悉，使得你在構思劇本的時候，你對角色的具

體想像有意無意地就被他本人的這些特點所左右，或者説，你是根據這個演員的某些日常行為特徵來非常具體地設計這個劇中人物的？

賈：正是這樣，我和他太熟悉了。我平時就經常觀察他的一些習慣動作，譬如説甩袖子——他平時跟我説話時就愛這樣，老甩，特別逗。這些東西幫助我完成了影片裡的許多調度和細節的設計。

林：是不是可以這樣説：你在日常生活中積累起來的這些印象，在某種時刻激發了你的創作靈感，或者説給你提供了這樣一種想像的空間？

賈：這些東西使我的想像能落實到具體的這樣的一個人：他的談吐、他的某種反應、他走路的樣子……

林：你和王宏偉是從小一塊長大的嗎？

賈：不是。他是河南安陽人，在我的第一個錄影作品《小山回家》裡他演小山，一個進城打工的農村青年。他是一個感情非常內向的人，好多事不太願意説出來。他喜歡人與人之間這種無言的默契。

林：在你的下一部片子裡他還會當主演嗎？

賈：那部片子裡將會有四個主要角色，他是其中之一：演一個穴頭，帶著這個流動團體去四處演出。

林：你不擔心他在兩部片子裡的表演會雷同嗎？

賈：有點擔心。我想在開拍前找一些辦法把這個問題解決掉，譬如說在人物的色彩上，我想讓他在下部片子裡角色更多地帶有一些喜劇色彩，讓人感到更加開心一點，不是那麼沉悶。

林：在《小武》裡，主人公不會唱歌也不會跳舞。這是根據演員在現實生活中的實際情況來進行設計的嗎？

賈：他確實不會跳舞，但其實挺喜歡唱歌的。影片當中之所以這樣安排，主要是出於一種劇作上的需要，想通過這樣一個細節來比較人性地表現出主人公對現實的不適應，一種尷尬：歌廳小姐作為一種謀生的職業，和卡拉OK文化一樣，是當下中國在轉型社會中的特定符號——通過這個符號傳遞著有關當代中國特定的社會歷史文化資訊。胡梅梅正在從事著這樣一個特殊的職業，但同時她又是一個女人，一個男人眼裡的漂亮女人。像小武這樣一個角色，看起來他一直在社會上混，但他其實在女人這方面是沒有什麼經驗

的，幾乎是一點辦法也沒有，大大咧咧的背後實際上是無法掩飾的靦腆。雖然他也會跑到歌廳去「泡妞」，但在他內心，他這方面的態度實際上是很傳統的。他是一個對自己的感情羞於表達的人——他唱歌，只能在洗澡的時候，在空蕩蕩的浴室裡唱給他自己一個人聽。這場戲我安排在全劇的黃金分割點上，正是想通過對人物內心那種非常真實的人性的一面的展示來比較自然地完成敘事上的情緒過度，從而進一步地把劇情推向高潮。這一點上，我基本上還是按照比較傳統的古典規則來走的。

林：《小武》從原始的劇本到最後完成的影片，這個中間的變化大嗎？

賈：有一些變化，主要是一些局部場景的調整和具體細節的處理。正因為我在劇作階段做的比較充分，自己心裡比較有底，所以一到拍攝現場就可以把自己的觸覺完全地張開，非常立體地去感受、發現一些東西——比方說，劇本裡原來在結尾的時候，是讓那個老員警帶著小武從各種各樣的場景中穿過。這也是一個開放式的結尾，但總感覺比較一般化。後來在實際拍攝時，每次現場都有很多人圍觀，轟都轟不走，只好想辦法儘量回避。慢慢地我就開始想：能不能把這種圍觀的場面有機地容納到影片當中來，這樣最後就出現了目前的這個結尾——我覺得比原來的設計要更加簡潔，也更加地有表現力度。

林：還有那個街頭卡拉OK的場面，也給人留下了很深的印象。

賈：那個場面是在一次拍攝結束後回家路上發現的。當時我們在車上，看到有群人圍在一家花圈店的門口正唱著卡拉OK，真跟夢魘一樣。美術梁景東提醒我：我們的片子裡可能正需要這樣一個場面。我同意了，後來就組織拍攝了這樣一個場面。

林：《小武》裡採用了不少流行歌曲，它們在影片裡瀰散著一種非常怪異的痛楚感，一種在光怪陸離的流行文化包裹中的人性的淒惋和掙扎。

賈：不少：《心雨》、《江山美人》，還有屠洪剛的《霸王別姬》……這些流行歌曲，加上街上的各種噪音：自行車、卡車、摩托車，尤其是摩托車，這些都是我在汾陽這個小縣城裡一天到晚的聽覺感受。我的原始想法就是要讓我的影片具有一定的文獻性：不僅在視覺上要讓人們看到，1997年春天，發生在一個中國北方小縣城裡實實在在的景象，同時也要在聽覺上完成這樣一個記錄。這樣，我就根據劇情發展的需要，特意選擇了那一年卡拉OK文化中最流行、最有代表的幾首歌，或者說最「俗」的幾首歌，尤其是像《心雨》，幾乎所有去卡拉OK的人都在唱這個東西──那種奇怪的歸屬感。這些東西實際上又都是整個社會情緒的一種反映。譬如《愛江山更愛美人》那樣一種很奔放的消沉，還有《霸王別姬》裡

頭的那種虛脫的英雄主義⋯⋯都正好就是我在影片裡想要表達的。這些東西在聲畫合成的時候，很好地說明了我烘托影片的基調。

林：你提到了文獻性。我注意到《小武》在影像上保留了很多現實生活「粗糙」的毛邊感，你是否有意想讓影片在風格上具有一種紀實的性質？

賈：是的。有的人以為這樣做很容易，說隨便拿起個機器就可以拍，那其實是因為他們根本沒有去那麼做過。實際上，真正的行家知道：要那樣做好其實是非常不容易，需要有很多現場的經驗和智慧。這方面，關於什麼是「好」的影像，我和同學有過很多次爭論，比方說他們中的一些人就特別喜歡《燃情歲月》這類東西，當然每個人都可以有他自己的一套標準。在我看來，如何評判影像並不在於它的光打得多麼漂亮，運動有多麼複雜，最主要的是看它有沒有表達出現實生活的質感，是否具有一種對現實表像的穿透力。但事實上就是有很多人不願意接受這種具有現實稜角的東西，他們感到不舒服。也許是因為這樣的影像在觀看的時候要求人們必須具有一定的承受能力，而大家好像就是不願意通過電影這種方式來承擔這些東西，寧可去消費那些打磨得非常光滑鮮亮的東西。

林：這本身也是一種現實。電影在今天畢竟是一種必須要考慮經濟回收的藝術，面對這種工業化的操作環境，你有信心按自己的

方式一直做下去嗎？

賈：通過《小武》的實踐，我覺得還是有可能一點一點地做下去——用比較少的資金去運作。關鍵的是，你要對自己正在做的東西抱有一種信念。

林：說到《小武》的影像，可能是我自己這幾年一直在做紀錄片的原因，我對攝影師余力為記錄風格的攝影留下了深刻的印象。他不僅把現場的各種即興因素發揮得淋漓盡致，同時對影片的內容把握得非常到位，好像是水到渠成，一點不讓人感到對技術的賣弄。

賈：我們的合作是一次愉快的經歷。我和余力為是在香港的那次獨立短片節上認識的——他是在香港出生長大的，比我大四歲；在法國學過廣告攝影，後來又去比利時，在布魯塞爾皇家電影學院學了四年。最初，劇組裡也有人表示懷疑，覺得我去找一個香港人來拍這樣一個反映內地基層生活的片子，彼此的文化背景那麼不一樣，能很好溝通嗎？其實余力為的情況不大一樣：他的父母在香港都是左派，所以他從小在家裡就看了很多大陸出的書，像《人民畫報》什麼的……後來又在北京拍過兩部紀錄片。對這裡的情況還是比較瞭解的。不過，最主要的是我們在電影理念上比較接近——我們都很喜歡布雷森的電影，有共同語言。

林：在具體拍攝當中你們是怎麼配合的？

賈：我不看監視器，從來不看。我只在現場確定一個調度，給攝影提一些方向性的要求，至於具體的取景、構圖、用光呀什麼的都由他來落實，完全放手讓他去做。現在大家都喜歡用監視器。以前我也用過，現在覺得這其實是一個很不好的習慣，至少對我來說是這樣。如果你只是盯著螢光屏去控制，你會忽略現場很多很有意思的東西，結果是揀了芝麻，丟了西瓜。所以我在現場，寧可儘量通過自己的眼睛來進行取捨。這樣也可以減少與攝影師不必要的爭執。因為拍電影就是一個崗位性很強的工作，既然你選擇了這個攝影師，就應該充分地信任他，放手讓他去發揮。不然的話，你完全可以去找別人。

林：你幾次提到了布雷森——前面你說過，他和狄西嘉的創作甚至和《小武》有某種不自覺的潛在聯繫。

賈：這是我在歐洲交流時發現的：有次觀眾在看了《小武》後問我，你都喜歡誰的電影？我回答，是布雷森和狄西嘉。這時候我突然意識到，在他們的電影方式和我的創作之間可能存在著這樣一種潛在聯繫。

在狄西嘉的電影裡，我首先感到的是一種對人的關心——這是

最基本的東西，一種對待生活的態度。同樣重要的是他賦予了這種精神上的東西以一種非常電影的方式，一種流動的影像的結構。就電影這個本體來說，我從他的電影裡學到了怎麼樣在一個非常實在的現實環境中，去尋找、去發現一種詩意。在他的電影裡，在彷彿是信手拈來的紀實風格的表層下有著一些其實是精心結構的形式因素。這些因素不是他憑空想像或者說人為安排的，而是他從日常現實中挖掘出來的。

比方說《單車失竊記》，在敘事層面上是通過自行車→工作→丟車→丟工作→找車→找不著車→偷自行車這樣一些情節要素組織起來的。隨著這些情節逐步展開，它還有一個視覺結構：譬如早晨、上午、正午、下午、黃昏這樣一些時間氛圍的變化，以及颳風、下雨、驕陽當空這樣一些天氣上的變化。他把這些因素非常有機地揉到敘事的過程裡去，形成了他這部影片流動的影像結構。上學的時候，正是通過他的電影，我才觸摸到了紀實風格背後那些美學層面的東西。我開始認識到：那些非常純粹的記錄和那些表現性的、超現實的內容之間，並不存在著一道不可逾越的壁壘。只要你把握好，就有可能非常自由地在這幾個空間跳來跳去，這正是我在《小武》裡想去努力實現的。我認為，這是除開社會層面以外，狄西嘉帶給電影本身的一種非常有魅力的美學貢獻。

在這一點上，布雷森做得更加極致。我是那年去香港才第一次

看到他的那部《扒手》，當時我真是看傻了：他以一種幾乎是白描的筆法，不事張揚地勾勒出了一個看上去極其現實的物質世界。但是在這樣一個世界的背後，你可以感受到有一種完全形而上的、非常靈性的東西在躍動——這是一種通過日常的生活細節凸顯出來的人的精神狀態。

我的這種美學偏好，可能多少來源於我對博爾赫斯小說的閱讀經驗。當然我讀的是中文譯本，所以我沒有辦法去判斷他原來的文字。通過譯本，我所接觸到的是一個個不帶修飾成分的具體的文字意像，博爾赫斯用這樣一種簡潔的文字通過白描為我們構築起了一個撲朔迷離的想像世界。這正是我在拍電影的時候非常想去實現的，像《小武》裡梅梅吻了小武以後那一組鏡頭的安排，畫外配上了吳宇森《喋血雙雄》裡的音響，目的是想製造這樣一種間離的效果：使我們的感知能夠來來回回地在現實和非現實的兩個層面上自由地穿梭。

林：你在前面還說到了《黃土地》對你關鍵性的影響，我想後來你一定還看了不少「第五代」導演的其他作品。你對他們的電影現在是怎麼認識的？

賈：我覺得他們的電影基本上可以分作兩個階段：成功之前和成功之後。這個之間，變化真是太大了，尤其是陳凱歌。在他早期

的作品裡還是有他很真誠的一面，有很多勇敢的承擔，儘管在電影方法上我們有很多東西可以討論，像強調造型什麼的——起碼對當時的中國電影來說，也還是有他的積極作用的。到後來，他基本上是被商業化了，現在做的東西，像《霸王別姬》，那種通俗情節劇的模式，最多只能説是一種具有一定人文色彩的商業電影。還有張藝謀。

林：你怎麼看發生在他們創作中的這種變化？

賈：我把這種現象看作前車之鑑——也許一開始也沒有想那麼多，只是因為各種各樣的壓力和誘惑，因為意識形態，因為投資商……不知不覺就一點點地改變了。不過，我覺得這裡面還是有一個電影信念的問題。

林：那你對自己現在是怎麼定位的？

賈：我覺得我是一個來自中國基層的民間導演。

林：你會一直這樣嗎？

賈：這幾個月來我一直在想這個問題。在柏林影展上，《青年論壇》的主持人格雷戈爾（Ulrich Grego）在給我頒獎後就跟我談過

這個問題：成功為我創造了一些條件，同時又帶來了一些誘惑⋯⋯比方説我拿到了獎金，現在出門可以叫計程車，不用再去擠公共汽車了。在這種情況下，你就是再去擠公共汽車，自己的整個心態也已經完全不一樣了，再也不可能有那樣一種體驗了，會變成一種刻意的做作。也就是説，很有可能你在不斷追逐成功的過程中，不知不覺地一點一點地失掉了你的根本——想到這一點，有時候我真的感到非常恐懼。

林：你怎麼看你周圍的這些青年導演？也就是人們所説的「第六代」或者説「新生代」導演的電影？

賈：這個問題不大好談，因為在這方面我自己也經歷了一個感情和認識上的變化：在拍電影之前，我更多地注意到他們在電影方法上的一些缺陷。後來，我自己也開始拍電影，我才慢慢地發現了他們電影的意義，這個意義並不在於他們電影的本身，而在於他們在這樣一種環境裡所做的一種努力。在「第五代」的成長過程中，他們基本上還是依靠了計畫經濟體制下的那樣一種工業體制來進行運作的。同時，他們還借助了當時「思想解放」運動這樣一個意識形態的背景。到了這一代導演開始拍電影的時候，他們不僅在意識形態的壓力中自己動手來運作劇本，還要自己去找錢，甚至要自己想辦法去推銷自己的影片。也就是説，只有到了他們，才開始真正以創作個體的身份去直接面對一些嚴峻的問題。在這樣一種經濟和

意識形態的夾縫中間，他們還能有這些作品出來——當然，這些作品肯定地會有許多問題——但是，在這樣一種工業環境當中，這種努力本身就具有一種文化上的建設性。同這個相比，至於具體說他們的這個或那個作品做得怎麼樣，我覺得已經不那麼重要了。

1998年6月京西塔院

原載《今天》雜誌第3期（1999年）

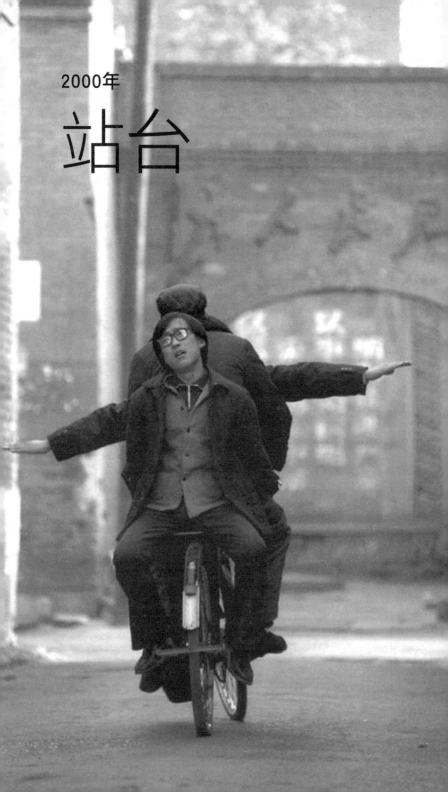

2000年

站台

1979年，中國開始實施「改革開放」政策。

汾陽縣文工團的崔明亮、張軍等年輕人在舞台上排演詩朗誦《風流歌》。朗誦的女演員尹瑞娟，是崔明亮傾慕的戀人。兩人一起參加工作，經常在一起排練，關係微妙，從未相互表達。星期天，崔明亮和張軍約尹瑞娟、鐘萍等同事去看電影《流浪者》，恰巧碰到了尹瑞娟的父親。尹父不喜歡女兒與崔明亮在一起，以為兩人在談戀愛，從電影院將女兒叫走，大家不歡而散。

進入八〇年代。

大家在髮廊裡聽鄧麗君的《美酒加咖啡》。張軍請假前往廣州看望姑媽。

崔明亮收到張軍從廣州寄來的明信片，望著畫面上的高樓大廈，崔明亮徹夜難眠。

張軍從廣州回來，帶回了電子手錶、答錄機以及一把紅棉牌吉它。文工團為了適應市場的需要排演了一台輕音樂節目，並要巡迴演出，但尹瑞娟的父親病了，她不能與崔明亮他們遠行。一對戀人不得不別離。

清晨，一輛汽車拉著崔明亮和張軍等人向遠處駛去，開始了他們的演出之旅。

導演的話

電影從1979講到1989，中國出現最巨大變化和改革的時期，這十年也是我成長過程中最重要的階段。在中國，國家命運和自身幸福、政治形勢和人性處境總是互相牽連；過去十年，因為革命理想的消失、資本主義的來臨，很多事都變得世俗化了，我們置身其中，也體驗良多。

《站台》是一首搖滾歌曲，八〇年代中期，在中國風靡一時，內容是關於期望。我選了它作為電影的名字，向人們單純的希望致敬。站台，是起點也是終點，我們總是不斷地期待、尋找、邁向一個什麼地方。

人物角色的發展和環境變遷，構成《站台》的敘述次序。在自然的生、老、病、死背後，蘊涵著生命的感傷。花總會凋零，人總有別無選擇的時候。無論如何，這部電影的主題是人，我想通過它去發掘和展現在人民之中潛藏著的進步的力量；電影講述了中國人的一段共同經歷，那也是我時刻懷念的一段時光。

片段的決定

1. 公共汽車上，演出完的文工團員陸續上車，團長開始點名，隨後是和崔明亮的爭吵。汽車啟動，漸入黑暗。

這是一個由群體到個人的調度，影片開始五分鐘，仍無法確認誰是主角，正如在集體中個人並不重要一樣。只有當團長點名，發現崔明亮缺席時，個人才被推到前景。地點是在一個封閉的車廂內，而汽車的啟動像旅程的開始，對影片中的人來講這輛車駛向未來，而對我們，這輛車駛回過去。

2. 尹瑞娟與崔明亮第一次在高高的城牆下相會，背後是牢固的城牆，腳下是冰冷的殘雪，天邊只有很窄的一條線。

攝影機離人遠些，再遠些。我需要空間並且需要距離，我不想看清他們的面孔，因為他們站在1979年的寒冷中。漸漸地一團火燒起，不去強調，因為溫暖就如遊絲般在心中閃爍。

3. 張軍去廣州後，鐘萍一個人在家裡翻看著歌譜，瑞娟來了，

兩個人在逆光中吸菸。

又是逆光拍攝，又是直對著窗戶，緊逼著人物。兩個女人的惆悵和著閒散的時光飛逝。這種景象與我的記憶完全一致，並讓我沉浸於時間老去的哀愁中。拍攝的時候，我心中隱隱作痛，希望攝影機不要停止轉動。

4. 在鐘萍家，隨著《成吉思汗》的音樂亂跳迪斯可。

在狹小破敗的鐵匠作坊中享受新潮，人們的衝動和環境的封閉是最大的衝突，而理想和現實也因空間的約束展現出一種對立著的緊張關係。攝影機在整部電影中第一次激動，但仍然克制著與他們保持距離。我喜歡這種矛盾，狂放與克制同時存在於影片中。

5. 在《啊，朋友再見》的歌聲中，縣城的城牆在明亮他們的視線中越來越遠。

這是文工團員第一次出門遠行，也是封閉的城池第一次完整的展示。拍完這個過鏡鏡頭之後，我突然找到了整個電影的結構：「進城、出城──離開、回來」。

6. 鐘萍和張軍從崔明亮的表弟家出來，鐘萍說她想大喊幾聲，

張軍說好，於是她蹲下來尖利地喊了幾聲，回應她的是山谷給她的回聲。攝影機搖離人物，停止在千年不變的山嶺之中。

此刻我也聽到了自己心中的鳴叫，讓我覺得絕望與虛空。

7. 崔明亮的表弟追趕著遠去的拖拉機，將五塊錢交給明亮讓他帶給妹妹，然後轉身而去。

我驚訝於表弟的腳步，如此沉穩與堅定，走回到他殘酷的生存世界中。表弟的演員是我的親表弟，拍攝使我們如此靠近，我第一次感覺到了他的節奏，還有他的尊嚴與自信。

8. 瑞娟一個人在辦公室聽著收音機中的音樂跳舞，騎著摩托車平靜地行駛在灰色縣城中。

我不想交代什麼理由，告訴大家一個跳舞的女孩為什麼突然穿上了稅務官的服裝，並且許多年後仍獨身一人。這是我的敘事原則，因為我們認識別人、瞭解世界不也如此點點滴滴、止於表面嗎？重要的是改變，就連我們也不知道何時何地為何而變，留下的只有事實，接受的只有事實。

9. 明亮與瑞娟結婚前，去父親的汽配店。

我喜歡公路邊的這個小店，車過時能感覺到路的震動。

10. 明亮在沙發上熟睡，瑞娟抱著孩子在屋中踱步。茶壺響了，像火車的聲音。

沒有了青春的人都愛睡個午覺。

原載《今日先鋒》第12期（2002年）

誰在開創華語電影的新世紀

　　去年威尼斯影展結束後，我和《站台》的女主角趙濤一起輾轉法國，準備去多倫多影展做宣傳。在巴黎逗留時，我從《解放報》上看到了楊德昌新片《一一》公映的廣告，畫面上是一個小孩兒的背景，他正在拾階而上，攀登紅色的高高樓梯。

　　單從廣告上看，我以為楊導又在重複以前電影中的毛病。他從前的作品不太敢恭維，即使是最出色的《牯嶺街少年殺人事件》也多意氣而少控制。楊導喜歡弄理念，我不喜歡這種氣味。

　　趙濤聽說是華語片便想去看，我陪她坐地鐵一路擁擠去龐畢杜藝術中心附近的影院買票。沒想到電影院外排著長隊，細雨中等待入場的觀眾極其安靜。我被這種觀影氣氛感動，頓時覺得電影聖潔，有歐・亨利（O. Henry）小說中流浪漢路過教堂時聽到風琴聲的意境。

　　但我還是暗自在笑。小趙曾經說過，她最喜歡的電影是《獅子王》，便想她肯定無法接受老楊這部長達兩小時四十分鐘的「哲學

電影」。想想自己也不是楊迷，便有了中途退場的心理準備。

但電影開演後，我一下跌進了楊德昌細心安排的世俗生活中。這是一部關於家庭，關於中年人，關於人類處境的電影。故事從吳念真飾演的中產階級擴展開去，展示了一個「幸福」的華人標準家庭背後的真相。我無法將這部電影的故事一一道出，因為整部影片瀰漫著的「幸福」真相讓人緊張而心碎。結尾小孩一句「我才七歲，但我覺得我老了」更讓我黯然神傷。楊德昌的這部傑作平實地寫出了生之壓力，甚至讓我感覺到了疲憊的喘息。我無法將《一一》與他從前的電影相聯繫，因為楊德昌真的超越了自己。他可貴的生命經驗終於沒有被喧賓奪主的理念打斷，在緩慢而痛苦的剝落中，裸露了五十歲的真情。而我自己也在巴黎這個落雨的下午看到了 2000 年最精彩的電影。

影院的燈亮以後，我發現趙濤眼圈微紅。我沒想到像她這樣喜歡卡通片的女孩會看完這麼長的電影，也沒想到滿場的法國觀眾幾乎無一人退場。大家鼓起了掌。面對銀幕，面對剛剛消逝的影像，我們都看到了自己。做舞蹈教師的趙濤問我大陸為什麼看不到這樣的電影，我無法回答。我們的電影不尋找真相，幸福就可以了，幸福沒有真相。

轉眼到了九月，《站台》要在釜山影展做亞洲首映，我和攝影

師余力為前往參加。《花樣年華》是這次影展的閉幕電影，余力為也是《花樣年華》的第二攝影，但還沒有看過成片，等待閉幕的時候一睹為快。

在酒店碰到王家衛，墨鏡後一臉壞笑，說要去北京一起喝酒。談下去才知道他非常得意，《花樣年華》在大陸已經獲准通過，我知道這是他真心的喜悅，想想自己的電影公映遙遙無期，多少有點惆悵。釜山到處瀰漫著「花樣年華」的氣氛，年輕人手裡握著一個紙筒，十有八九是《花樣年華》的海報。我沒有參加閉幕式便回國。據說閉幕那天突然降溫，《花樣年華》露天放映，幾千個觀眾在寒風中享受流行。

流行的力量是無窮的，我中午一到北京，下午便買到了《花樣年華》的VCD。當王家衛的敘事中斷，張曼玉和梁朝偉在高速攝影和音樂的雙重作用下舞蹈般行走時，我突然想起了古代章回小說中承接上下篇的詩歌。原來王導演熟諳古代流行，一張一弛都露出國學底子。不能說是旗袍和偷情故事吸引了中年觀眾，但王家衛拍出了一種氣息，這種氣息使中年觀眾也接受流行。

再次回到巴黎已經到了十月底，巴黎地鐵站都換上了《臥虎藏龍》的海報。市政廳的廣場上立著一面電視牆，電視裡周潤發和章子怡在竹林中飛來飛去，看呆了過路的行人。我猜他們正在回憶自

己的力學知識，琢磨著中國人怎麼會擺脫地心引力。這是《臥虎藏龍》的電影廣告，精明的法國片商將片名精簡為「龍和虎」。我從初二開始看港台武打片，這些意境早在胡金銓的《空山靈雨》和《俠女》中有所見識，但神祕的東方色彩還是迷住了觀眾。美國還沒有上片，便有紐約的朋友來電話，讓我寄去盜版《龍和虎》。

幾天後在倫敦見到李安，全球的成功讓他疲憊不堪。大家在一家掛滿安迪沃荷作品的酒吧聊天，我懷疑空調都會把他吹倒。談到《臥虎藏龍》時他說了一句：不要想觀眾愛看什麼，要想他們沒看過什麼。我把這句話看做李安的生意經，並記在了心中。

楊德昌、王家衛、李安的電影正好代表了三種創作方向：楊德昌描繪生命經驗，王家衛製造時尚流行，李安生產大眾消費。而這三種不同的創作方向，顯現了華語電影在不同模式的生產中都蘊藏著巨大的創作能量，呈現了良好的電影生態和結構。今天我們已經無需再描述這三部電影所獲得的成功，在法國，《一一》的觀眾超過了30萬人次，《花樣年華》超過了60萬人次，而《臥虎藏龍》更高達180萬人次。瞭解電影的人都應該知道，這基本上是一個奇蹟。而這個奇蹟使華語電影重新受到人們的關注。日漸低落的華語電影聲譽被他們挽回。我自己也在得益於他們三位開拓的局面，《站台》賣得不錯，也就是說會有觀眾緣。

然而我們會發現，這三位導演兩位來自台灣，一位來自香港。電影作為一種文化，廣闊的大陸似乎已經沉沒，而拯救華語電影的英雄卻都來潮濕的小島。從九〇年代中期開始，我們的國產電影就失去了創作活力和國際市場信譽。那些國際大導演其實早在幾年前就幾乎沒有了國際發行，靠著媒體炒作裝點門面。而那些以為自己有觀眾的導演也只能操著京腔模仿阿Q。巨大的影像空白呈現在我們面前。我看？我們能看什麼？

　　我們看到楊德昌、王家衛、李安三位導演在開創華語電影的新世紀，而其中大陸導演的缺失似乎並未引起從業人員的不安。他們的這種「從容」，讓我確信一個新的時代必須馬上開始。

原載《南方週末》（2001年2月16日）

假科長的《站台》你買了嗎？

前些日子，我在小西天一家賣盜版 DVD 的店裡瞎逛，正是中午時分，店裡人少安靜，只有老闆和我兩個人。我爬在紙箱子上猛淘半天也沒什麼收穫，老闆見我執著，便與我答腔，說因為開「十六大」所以新貨太少。我也頓時覺得自己沒有老闆懂得政治，便要離開。老闆突然想起什麼，在我一隻手已經伸出去推門的剎那，突然對我說：有一個「假科長」的《站台》你要嗎？我一下呆住，反問道：什麼？老闆重複了一遍他的話，我裝作冷漠，顯得興趣不大的樣子問道：在哪兒？老闆說：明天會到貨。

出了店門，心瘋狂地跳。像丟了孩子的家長，忽然在人口販子家裡看了自己孩子，出奇地興奮而又深刻地鬱悶。晚上不能平靜，一會兒盤算著會有多少人看到自己的電影，不免得意；一會兒又想自己辛辛苦苦拍的電影被別人盜走，心生不快。我們這一代人的毛病就是患得患失，我也不能倖免，只能慢慢克服。夜倒也過得快，8 點左右我便自動醒來。平常我睡慣了懶覺，奇怪今天為什麼清醒異常。打車去了小西天，真的買到了《站台》。

回到辦公室再看《站台》，離拍這部戲已經三年了。這讓我和這部電影有了距離，就像布雷森說的，每一部電影都有它自己的生命，它被推出以後，便與導演無關了，你只能祝它好運。但《站台》還是讓我想起了很多過去的往事，我曾經因這些往事而選擇了電影。

我26歲才第一次看到大海。我學會騎自行車後做的第一件事情，就是騎車到30里地之外的一個縣城去看火車。這些事情如今在電影中是發生在比我大十歲的那些主人公身上。當時對我這樣一個沒有走出過縣城一步的孩子來說，鐵路就意味著遠方、未來和希望。在《站台》中瀰漫的那種對外面世界幻想期待的情緒就是我自己體驗過的東西。我記得我在十七八歲念書的時候，晚上老不睡覺，總期待第二天的到來，總覺得天亮了就會有新的改變，就會有什麼新的事情發生。這種情緒一直伴隨著我，和我有差不多生命經驗的人都會有這樣一種感受。

我以前是學習美術的。那時候我們學習美術一點都不浪漫，不是為了追求藝術，而是為了有出路。在縣城裡，如果想到其他城市生活只有兩條路，一是當兵，一是考大學。對我來說當兵沒有可能，我也就只能考大學，但是我學習非常差，所以就出去學畫，因為美術學校的文化課要求比較低，我們一幫孩子去學美術都是這個道理。剛開始我們並沒有理想，就是要討生活。其實最後考上的也

就只有一兩個人。其他人第一年考不上就回去了，第二年再考也沒考上，就算了。我自己考上了電影學院。剛開始時覺得自己非常厲害，你看我多堅持，我追求到了自己的理想。但是，當我年紀更大一點時我突然發現，其實放棄理想比堅持理想更難。

當時那些中斷學業的人都有理由，比如父親突然去世了，家裡需要一個男的去幹活；又如家裡供不起了，不想再花家裡的錢了。每個人都是有非常具體的原因，都是要承擔生命裡的一種責任，對別人的責任，就放棄了理想。在這種情況下，我們這些所謂堅持理想的人，其實付出的要比他們少得多，因為他們承擔了非常庸常，日復一日的生活。他們知道放棄理想的結果是什麼，但他們放棄了。縣城裡的生活，今天和明天沒有區別，一年前和一年後同樣沒有區別。這個電影傷感，生命對他們來說到這個地方就不會再有奇蹟出現了，不會再有可能性，剩下的就是在和時間作鬥爭的一種庸常人生。明白這一點之後，我對人對事的看法有非常大的轉變。我開始真的能夠體會，真的貼近那些所謂的失敗者，所謂的平常人。我覺得我能看到他們身上有力量，而這種力量是社會一直維持發展下去的動力。我把這些心情拍出來，想要談談我們的生活，可有人來聽嗎？

音像店的老闆還在叫賣，像在幫我提問：假科長的《站台》要嗎？我不想糾正他的錯誤，因為這時我的心情已經變得非常愉快。

經驗世界中的影像選擇（筆談）

———— 孫健敏/賈樟柯

生活經驗和電影經驗

孫：好像對電影從業人員來說，他的早年生活經驗，特別是他青少年時期的生活經驗對他的影響是至關重要的。很多電影大師甚至直接拍攝了取材於這種經驗的電影，像《四百擊》、《天堂樂園》等。上次代表《今日先鋒》第七期給你做訪談時，你好像談了很多你在那個時期看電影的經驗，這次你能不能談得更多一些，特別是你在那個中國內陸的小縣城中的生活經驗。我想如果沒有你的這些早年經驗，也許就不會有今天的《小武》和《站台》。

賈：1970年5月，我出生在山西省的汾陽縣。我父親是中學語文老師，母親在縣糖業菸酒公司的一個門市部當售貨員。我還有一個姐姐大我六歲，在學校裡是宣傳隊員，不上課常演出，代表作是《火車向著韶山跑》。

我第一次看姐姐在舞台上演奏，是在實驗小學的操場上。那天

不知道是一個什麼樣的群眾集會，鄰居偷偷帶了我去看熱鬧。很遠就聽到一陣熟悉的琴聲，擠進人群一看，姐姐臉上塗了油彩穿了單薄的衣衫在寒風中演奏。她的表演並沒有給我留下太多印象，而令我不能忘記的是台下黑壓壓的一片整齊人群。我不知道是什麼力量讓這麼多人在此集結，聽高音喇叭中某人的聲音，只是這一幕讓我幼小的心靈過早地有了超現實的感應，直到29歲時仍耿耿於懷。我不得不把它拍成電影，成了《站台》中的序場。而高音喇叭貫穿迄今為止我現有的作品，成了我此生不能放過的聲音。

縣城不大，騎上自行車從東到西，從南到北用不了五分鐘就能穿越。城外是山和田地，城裡是一片片黑磚的老房。這是一個據說秦代就有了的縣城，地處黃土高原，往東是平遙、祁縣，那是晉商曾經非常活躍的地區，往西從軍渡過黃河可以到達陝北。汾陽直到今天仍然經常停電。而在我少年的時候，一到晚九點街上更是關門閉戶。

我曾經騎著自行車整日整日地在狹小的縣城裡來回穿梭，像傳說中的鬼打牆，來來回回，兜兜轉轉，不知道方向。電影院裡放著三天前的電影，劇院裡的錄影停了，在開「三幹會」。郵局前的小攤兒上來了《大眾電影》，封面上是龔雪，但不買不允許隨便翻看。街上依舊人來人往，但每張面孔都不新鮮。城裡真沒有別的去處，永遠的無事可幹。幸好汽車站那邊常有打架的消息傳來，突然

一輛自行車馱一個滿臉是血的人朝職工醫院的方向飛馳而去，想跟著去看看，才發現自己的自行車剛剛被同學的哥哥借去。風沙起來的時候偷偷點一支公主牌香菸靠在誰家的後牆上看風把電線吹得「呼呼」直響，遠處兵營裡又在轉播新聞和報紙摘要節目，菸還沒抽完就到了該回家的時候。

上學的時候我成績一直不好，但朋友多，上小學就有十幾個結拜兄弟。到了初中，我的一半兄弟都輟學，又沒有工作，就在街上混。我被父親逼著讀書，他們就每天在學校外面等，我放學出來，就一夥兒人到街上橫衝直撞。

那時候開始有電影院，我看了無數的香港武打片，其中包括胡金銓的《龍門客棧》和《空山靈雨》。身體裡的能量就沒地方釋放，出了電影院就找碴打架。初中畢業時，又是一個分界線，很多同學輟學，一些人去當兵，更多的到了街上。

有一次，我跟一個朋友去看電影，買完票他說上廁所，我就先進去了。我左等右等不見他，出來後有人說他被抓走了，原來他剛才突然去搶一個女人的手錶。那一刻我一下覺得生活裡有如此巨大的波折動盪。我朦朦朧朧覺得自己的性格在變，不久有一個朋友在三十里外的杏花村汾酒廠喝多了酒死在回縣城的路上，隨後不斷地有朋友在「嚴打」中被捕判刑。我的青春期變得鬱悶起來，人和事

兒都在命運的秩序裡展開，讓我猝不及防，目瞪口呆。也就是這個時候，才發現自己已經長大成人，我覺得我必須離開。

汾陽沒有鐵路，不通火車。我上初一學會騎自行車，頭一件事情就是約了同學，偷偷騎車去三十里外的另一座縣城孝義，去看火車。我們一路找，終於看到了一條鐵路。大家坐在地上，屏著氣息聽遠處的聲音。那真像一次儀式，讓自己感覺生命中還有某種可以敬畏的東西。終於一列拉煤的慢行火車「轟隆隆」地從我們身邊開過，這聲音漸漸遠去，成為某種召喚。

鐵路對我們來說就意味著未來，遠方和希望。

起先我並不知道自己的內心深處有著一種強烈的敘事欲望。當我真的離開縣城，汾陽的那些人和事一天比一天清晰。我內心的經驗常常讓我感到不安，我知道我曾經粗糙的內心開始有了表達的欲望。

孫：後來你離開了那個縣城，來到了這個被命名為「首都」或者「國際化大都市」的北京，就讀於電影學院。據我所知，在中國的藝術院校中，總是會有很多藝術世家的子弟，很多人進入學院之前就已經在這個圈子裡面了，很可能還有過實做經驗，而且好像專業知識儲備可能更多一些，看上去也更權威一些。對於城市生活經

驗和「圈子經驗」雙重匱乏的你來說，這樣的環境是否讓你感到了壓抑？這些壓抑，對你的思考、創作以及日後的電影實踐是否產生了影響，或者說它是否間接造成你今天的這種與同時代的中國導演都不相同的電影？

賈：1993年我剛到北京的時候，北三環還沒有修好，電影學院四周住了很多修路的民工，他們的模樣和表情我卻非常熟悉，這讓我在街上行走感覺離自己原來的生活並不太遠。但在電影學院裡，學生們如果互相攻擊，總會罵對方為「農民」。這讓我感到相當吃驚，並不單因為我自己身上有著強烈的農業背景，而是吃驚於他們的缺乏教養，因此每當有人說電影學院是貴族學院我就暗自發笑，貴族哪會如此沒有家教，連虛偽的尊重都沒有一點兒。而我就是在那個時候，發現了自己內心經驗的價值，那是一個被銀幕寫作輕視掉的部分，那是那些充滿優越感的電影機制無心瞭解的世界。好像所有的中國導演都不願意面對自己的經驗世界，更無法相信自己的經驗價值。這其實來自一種長期養成的行業習慣，電影業現存機制不鼓勵導演尋找自己內心真實的聲音，因為那個聲音一定與現實有關。這讓我從一開始就與這個行業保持了相當距離，我看了無數的國產電影，沒有一部能夠與我的內心經驗直接對應。我就想還是自己拍吧。

當時我對電影瞭解甚少，不像大部分同學來自資訊較好的城

市，也不像現在可以買到品種豐富的DVD，看各種各樣的電影。那時在山西甚至連有關書籍都很少，那些電影史中重要的作品對我們來說永遠只是傳聞和消息。當我也隨著週二、週三的人流能去洗印廠看所謂「內參片」到時候，我恰恰感覺到的是一種不平等。電影資源成了只有少數人才能享用的甜食，資源的壟斷將電影變成了一種特權。大眾似乎被取消了用影像表達自己的權利，各種方式擠進電影圈的人又回過來維護著電影神話。我常常想，電影為什麼不能像文學、繪畫一樣成為人們自由選擇的表達方法。這時候，我開始接受了獨立電影的概念，並隱約知道了自己未來的工作方向。

孫：在電影學院期間，你成立了一個青年電影實驗小組，小組主要核心成員都是文學系的學生，其中的部分成員甚至來自電影學院之外。在這個以導演為中心的電影體制中，你是否認為這是一種挑戰？這種挑戰的意義何在？當年實驗小組的成員，在「革命」成功後，現在是否還依然在進行新的電影實踐？

賈：直到今天，我都認為電影始終是一種群體性的工作。雖然因為DV技術的發展，我們獲得影像變得容易起來，但這並不意味著導演應該變成孤單英雄，包辦製作中從攝影、錄音到後期剪輯全部的工作。這些崗位中包含有相當的專業知識，需要專人完成。我並不否認有人會是這些方面的通才，但所謂一個人的電影與電影製作的規律不符，其中包含了懼怕合作的情緒，而這也是這一年來

DV話題帶來的新的神話。我曾寫過一篇《業餘電影時代即將再次來臨》的文章，看過文章的人應該知道，業餘是一種針對僵化創作的精神，而不是指放低電影製作的標準。當一種能夠打破某種神話的電影技術出現以後，眼見它在中國又即將變成新的神話，這讓我更加相信反對什麼就有可能變成什麼。

1995年我和同班同學王宏偉、顧崢在北京電影學院發起成立了青年實驗電影小組，最主要的原因就是想形成一個合作的群體。我們都有實踐電影的願望，但不知道從何開始。但有一點，那時候我們幾個其實已經放棄了在體制系統中的努力，而希望盡早尋找體制之外的可能。小組成員來自其他各系，其中包括了攝影、錄音、製片等各個部門。我們也相當開放，接納電影學院之外的各種人才。這種開放的心態對日後的發展有相當好處。當我有機會開始進行跨國製作的時候，與來自不同文化背景的工作人員一起工作，才明白自己為什麼會比較得心應手。

我們依靠成員籌集來的有限資金開始了電影實踐，這些錢中有我寫電視劇掙來的稿費，也有朋友的饋贈，甚至包括顧崢媽媽從上海寄來的生活費。而我認為我們得到的也相當之多，拍攝兩部短片《小山回家》、《嘟嘟》讓我們經歷了從策劃作品、籌集資金、租賃器材、現場拍攝、後期製作，直到影片放映、宣傳推廣甚至交流演講全部的過程。電影從某種程度上看是一種經驗性的工作，經驗越

多控制把握的能量越強。應該說在拍攝第一部長篇《小武》之前，我們已經對自己進行了很好的培訓。我經常告訴別人要堅持把一件作品做完，不要因為自我感覺不好就中斷拍攝或者放棄後期。拍攝再「爛」也要拿給別人看，要給自己一個完整的電影經驗。我也覺得千萬不要輕視短片而總憋著口氣要去完成大作。短片是很好的訓練，並且不妨礙你去表達自己的才華。

小組成員中，王宏偉和顧崢與我保持了最長久的合作。王宏偉主演了《小武》和《站台》，他現在越來越受歡迎，包括黑澤明的製片尾象照代都是他的影迷。上次我從日本回來，老太太讓我捎禮物給他，並畫了一張取材於《站台》的漫畫，寫了一行字：我喜歡的王宏偉。顧崢現在念到了博士，他作為文學策劃和副導演參與了我的全部作品的拍攝。《小山回家》和《小武》的錄音師林小凌在法國學習剪輯，而兩個製片趙鵬在北京電影製片廠工作，張濤在電影學院上研究所。《小山回家》和《嘟嘟》的美術王波專心他的現代藝術，現在製作 FLASH 相當成功。

孫：隨著實驗小組的第一部作品《小山回家》的成功，你和你的攝製組成員開始為外人所知曉。在《小武》之後，你甚至還被吸納進了藝術全球化的進程中，你開始頻頻亮相國際影展。從內陸的小縣城，然後北京，然後全世界，這樣一個過程可能不僅僅是一個空間的過程。如果按現代性的話語來看，你可能還同時跨越了幾個

不同的時代。在這樣一個過程中，你有一些什麼樣的感悟？這三個空間因為有了彼此的參照，是更加清晰了，還是更加模糊了？

賈：《小武》拍攝於1997年，一部分投資來自香港，另一部分來自山西一家廣告公司，這應該算是一種區域性的合作。雙方的製片人也都剛剛參與電影投資。但我拍攝第二部作品《站台》時，已經成了跨國資本運作，參與投資的有香港、日本、法國、義大利等國。這並非說明《站台》投資巨大，也不說明這幾家公司沒有單獨投資的能力，而是一種跨國銷售的需要。資金組合的模式是未來市場的基本結構，這基本上是一種良性的方法，減低了投資的風險，也使導演的作品有機會在更多的國家、更廣泛的人群中傳播。電影越來越變為夕陽工業，長期的藝術電影創作根本不可能依賴一國資本、一國市場維持，應該說作為導演被迅速接納到藝術全球化的系統能夠說明你維持創作的連貫性。

對我來說，更重要的是我自己的創作標準已經不再侷限在某一個區域裡。我有機會及時瞭解各國同行的創作情況，這有助於自己在一個不低的標準中不斷地檢討自己的工作。我一直覺得一個關心電影形式的導演，他的工作離不開對電影史和當下同行工作的瞭解，任何人的工作都不可能孤立存在。

從汾陽到北京，再從北京到全世界，讓我覺得人類生活極其相

似。就算文化、飲食、傳統如何不同，人總得面對一些相同的問題，誰都會生老病死，誰也都有父母妻兒。人都要面對時間，承受同樣的生命感受。這讓我更加尊重自己的經驗。我也相信我電影中包含著的價值並不是偏遠山西小城中的東方奇觀，也不是政治壓力、社會狀況，而是作為人的危機，從這一點上來看，我變得相當自信。

生活和藝術中的灰色時刻

孫：許多年來，文化界一直都存在著一種製造藝術家神話的傾向，將藝術家與日常生活割裂，將他們說成是一種不食人間煙火的動物，他們的任何一個舉止都能在藝術的名義下獲得一種不同凡響的命名，譬如說蘇俄的詩人如何在沒有麵包吃的時候，還念念不忘他們的詩歌，某個藝術家為了實踐他的藝術而不惜自殺等等。這些說法有毒害青少年的嫌疑。

前不久我讀了一個在藝術界被典型地營造為神話人物的梵谷的書信集，在他一封又一封寫給弟弟西奧的信中，雖然談了很多他在藝術上的見解，但一直貫穿其間的一個很重要的主題，就是不斷地說他是如何花錢的，並據此非常靦腆地請求西奧能給他再寄一些錢過來，又或者告訴他弟弟，他的畫可能會給他帶來多大的經濟利益。這可能要比那些高調更接近於藝術家的原生狀態。作為一

位電影從業人員，你的困境不僅來自於日常生活的壓力，可能還來自於製作資金的壓力，以及如何讓社會環境允許你操作你的電影。我想在所有這些過程中，會有很多灰色時刻，也就是說要去裝「孫子」，要去犧牲自己的原則，要言不由衷，要去說謊和欺騙，等等，我覺得這些妥協的時刻，要比不屈的時刻更有教育意義，你能不能在不損害現實利益的情況下，談一談你這方面的親身經歷和感受？

賈：相對於文學、繪畫、音樂來說，電影是一門不容易展開工作的藝術。當一個作家突然有寫作的衝動，他找一個安靜的地方，鋪開稿紙，就可以享受寫作的快樂。但一個導演，當他靈感一現的時候，他先要好好保存一下激情，然後投身於跟創作毫無關係的一大堆事務中去，找錢談投資，跟各種各樣的人見面，無數次地解釋自己的劇本。當你最後站在攝影機後面喊一聲「預備、開始」的時候，可能已經一兩年過去了。你為幾年前一剎那的激動拚殺六七百天後，你是否還對當時的靈感抱有信心？

問題的關鍵是，在這中間漫長的等待中，常會有不愉快的人和事出現在你生活中。這些人和事會不會改變你的為人處事，會不會讓你的價值觀搖擺，而突然偏移到了離自己創作初衷甚遠的方向上去？

上電影學院的時候，我曾經當過很多次「槍手」，坐在自習教室是為別人趕寫電視劇本。那時候我非常喜歡這份工作，因為可以掙一些錢補貼到自己的短片製作裡。有一天一個非常熟的朋友來找我，想讓我幫他寫一部20集的電視劇。他是北京人，說他的親戚是投資人，錢不是問題。寫作期間，他殷勤周到每每讓我感動。但當我寫完最後一個字，把最後一集劇本送給他時，他突然翻臉，說不會付給我稿費，還罵我是傻×，說為什麼不跟他簽合同。他曾經將兩箱賣不出去的杯子放在我的住處，說，「那杯子我不要了，留給你當稿費。」這些杯子至今還在我家的陽台上，我常看著這些瓷質的稿費發呆，它讓我對人產生了深深的懷疑。

過了很久，在拍《站台》之前，為了得到准拍證，我常去電影局。有一天終於為《小武》的事交了一萬元罰款，並文筆流暢地寫了一封檢查，承認自己的確嚴重地干擾了我國正常的對外文化交流。從電影局出來，我突然想起了北島的一句詩「我不相信」，我把杯子的事和檢查的事連繫到了一起，車過長安街的時候覺得自己的心沉到了底，這個時候我連自己都不相信了。

孫：藝術家神話的另一個方面，就是藝術家的腦子裡永遠都在像火山噴發似地冒出靈感來。但事實上，對所有有創作經驗的人來說，在完成起步階段以後，創作是一個不斷出現瓶頸並不斷加以克服的過程。靈感和天才固然重要，但最後的決定性因素可能是堅

持、勤奮、意志力以及自我緩解創作壓力的技巧。所以想請你描述一下在靈感枯竭時刻的狀態？然後談一談你用什麼方法緩解創作本身施加給你的壓力，並度過這種瓶頸期？

賈：我想我們都不是那種默片時期的天才導演，他們在電影童年時期的實驗，真正為電影進行著創造性的工作。每一種創造可能都是新的，而像穆瑙（F. W. Murnau）式的人物，幾乎發明了日後全部的電影方法。我一直覺得80年代之後，電影在世界性地退步，電影的質量不斷下降，甚至包括好萊塢也失去了《我倆沒有明天》（Bonnie and Clyde）、《教父》這樣的標誌性創作，整個電影在一種瓶頸之中。

我常常因為尋找不到一種形式方向而感到煩躁，這並不意味著我缺少新的視覺發現，也不意味著對時間的處理失去靈感，以上兩者是一種物質性的電影基礎，而存在於此之上的語言系統，即那種構成電影文本的組織法則，則需要像愛森斯坦一樣，全新加以創造。再讀《愛森斯坦文集》，我發現幾十年來我們在形式世界中的思考過於形而下，甚至包括高達、塔科夫斯基（Andrei Arsenyevich Tarkovsky）的革命方向也過於具體。這使電影時到今日革來革去只是在轉腔換調，而手中那只喇叭大體未變。

最近我基本上從過時理論、陳年老片中尋找現實問題的出路。

我越來越不相信自己以前對文獻、影片的理解。我隱約感覺到像愛森斯坦那樣的聖人就像達文西一樣，他們發現了很多原則從未引起我們的注意。而這種疏忽是因為我們已經不可能像他們那代人那樣，通科學，又融入科學，並在一種宗教的尋找精神中向著形式主義的方向朝聖。這使我們的電影失去了品質。

創作對我來說，永遠是自我鬥爭的過程。過於順利的寫作往往讓我自己感到懷疑和不安。當工作真的進行不下去的時候，我會翻看一些同行的訪談，你會發現每個創造者其實都是因為這個極端地迷茫。

孫：電影是所有藝術中對資金和市場依賴最大的藝術，而對中國的電影從業人員來說，這兩方面的資源目前相對都比較匱乏。每年願意投入到電影中的資金有限，中國的電影觀眾資源有限，每年參加世界性的影展的機會也有限。這個人有了機會，也就意味著其他許多人就失去了機會。據我個人所知，中國的電影圈是一個人際關係頗為緊張和頗為複雜的圈子，人在其中很容易變得心理不平衡。在這樣一種現狀下，你怎樣調整自己的心態，以保證自己在創作時不會有太多的雜念？

賈：我的方法是根本不介入到那個所謂的圈子之中，更對其中的恩怨不感興趣。在北京，相對來說，我自己是一個獨立的系統，

雖然多少有些封閉，但我在其中可以焦點集中地專注於自己的工作。從一開始我就對自己的創作有一個比較完整的規劃，希望能夠逐漸在電影中建立自己的精神世界。這是一個非常有吸引力的工作方法，讓我能不太在意創作之外的事情，包括影展的得失和票房的好壞。因為這兩者都不是我的終極目標，讓我焦灼的永遠是藝術上的問題，而藝術問題是自己的事情，與圈子無關，與他人無關。

電影有太多的利益讓同行之間產生競爭關係，而優勝劣汰也是非常殘酷非常自然的遊戲規則。我自己會在失去創造力的那一天離開電影，從這一點上來看電影不會是我的終生職業。拍電影有一種原始的樂趣，那就是享受無中生有的創作過程。我想當盧米埃（Lumière）兄弟第一次看到自己拍到的活動影像時，那一剎那的快樂才是這個雜耍真正要送給我們的快樂。

一個都不能少？我們就是欲望太多。

孫：電影需要很多人共同參與和共同協調，不可能每個人都對同一件事有同樣的看法。能不能介紹一些你和你的團隊在創作過程中曾有過的分歧，以及解決分歧的辦法？

賈：跟我一起合作的同事大部分從《小武》甚至《小山回家》那個時候就開始在一起，我們是一個相當穩定的集體但並不保守。

這些年不斷有新的朋友加入，在各個環節幫助我提高電影的品質。而作為導演，我已經因為電影撈到了太多好處，但他們出眾的才幹並沒有因為這些電影而廣為人知，這對他們不公平，也常讓我心感內疚。

比如說王宏偉，他主演了從《小山回家》、《小武》到《站台》的全部作品，在歐洲、在日本都有相當的影迷，而在國內因為我們的電影不被允許公映，沒有太多的人能有機會欣賞他的表演，媒體曝光很少，也讓其他國內導演無法衡量他的票房價值而片約甚少。再比如攝影余力為，從《小武》開始他已經成了很多跨國製作追逐的攝影師，甚至一年中有三部韓國電影向他發出邀請，但因為國內很少有人有機會從銀幕上觀看我們的影像，致使有的人看了盜版刻錄的VCD，誤以為《小武》是用家用錄影機拍攝的。

我們每個人相互都有超過五年的交往，長時間相處產生的感情能夠包容共事過程中難免產生的磕碰。在美學上，我們驚人的一致，會為同樣的事情感染激動。大部分時間我們都在享受默契工作的快樂，在現場我們交談很少，該說的都在北航大排擋的豆花魚火鍋邊說過了。在我的創作經驗中，和工作人員很少有方向性的意見分歧。他們瞭解我的內心世界，並認同我的價值觀。

唯一的一次衝突是在《小武》後期做聲音的時候，那時候我的

錄音師是林小凌。她是我從《小山回家》就一起合作的朋友，並分擔了我實驗電影小組時期大量的製片工作。我們還一起即興拍攝了《嘟嘟》，她在現場幫助我完成劇作並親自出演。我非常喜歡她在現場的敏感，在《小武》中她為我找到了片尾的音樂，那是她在汾陽教堂中偶然聽到的汾陽話版的讚美詩。但混錄《小武》的時候，我要她加入大量的街道噪音，一直要她「糙些，再糙些」，這讓她開始與我有一些分歧，因為從技術角度講這是非常違規的作法。她很自覺地要保護自己的職業聲譽，但那時候我已經到了偏執的程度。今天看來我那時候過於獨裁，也從未考慮別人的感受。到我要她加入大量流行音樂的時候，我們的分歧變成了衝突。小凌無聲地離開了錄音棚，我一籌莫展，最後找來同學張陽前來救場。

我覺得我們的分歧其實來自各自不同的生命經驗，小凌父母都是高級知識份子，從小學古典音樂，有很好的家庭教養。在她的經驗中，世界並非如此粗糙。而我一個土混混出身，心裡溝溝坎坎，經驗中的生命自然沒那麼精緻。我們倆都沒有錯，只是我偏執地堅持對她有所傷害。我從未向她道歉，今天想說一聲「對不起」。

我仍然覺得，導演要廣開言路，但歸根結底電影仍然是獨裁的藝術。

電影觀念和電影實踐

　　孫：從90年代開始，中國電影界似乎對電影的紀實性投入了極大的關注，長鏡頭、同期聲、非職業演員、反蒙太奇、反戲劇化等觀念不斷地在大學的課堂裡被反覆強調，甚至連張藝謀這樣有很強的表現主義風格的導演都拍攝了《一個都不能少》這樣的電影。但從另一方面來說，即使再寫實的電影都免不了存在著修辭手法。一個長鏡頭再長，拍攝的也還是這部電影敘事時間的一瞬間。你選擇這些時間而不選擇另一些時間，你選擇仰拍還是俯拍，你注重拍人物的正面還是側面，其實都會給觀眾製造出不同的意義。這是不是意味著電影的紀實性不是真實，而是如何偽裝得更像真實？作為一個比較喜歡紀實手法的導演，你覺得在藝術的真實中，感覺的真實和技術化的真實何者更重要？如何區分它們？由此衍生的一個問題，在創作中，你更關注對自己真實，還是更關注在觀眾面前表現得很真實？

　　賈：波蘭導演奇士勞斯基曾有一段話讓我深感觸動，他在拍攝了大量的紀錄片之後突然說：在我看來，攝影機越接近現實越有可能接近虛假。

　　由紀實技術生產出來的所謂真實，很可能遮蔽隱藏在現實秩序中的真實。而方言、非職業演員、實景、同期錄音直至長鏡頭並不

代表真實本身，有人完全有可能用以上元素按方配製一副迷幻藥，讓你迷失於鬼話世界。

事實上，電影中的真實並不存在於任何一個具體而局部的時刻，真實只存在於結構的連結之處，是起承轉合中真切的理由和無懈可擊的內心依據，是在拆解敘事模式之後仍然令我們信服的現實秩序。

對我來説，一切紀實的方法都是為了描述我內心經驗的真實世界。我們幾乎無法接近真實本身，電影的意義也不是僅僅為了到達真實的層面。我追求電影中的真實感甚於追求真實，因為我覺得真實感在美學的層面，而真實僅僅停留在社會學的範疇。就像在我的電影中，穿過社會問題的是個人的存在危機，因為終究你是一個導演而非一個社會學家。

孫：記得你的新片《站台》，我看的是三個半小時的版本，當時我個人感覺，似乎覺得你在創作心態上不如《小武》那麼鬆弛，有些表達過度的傾向，是不是因為「等待」這個話題對你個人很沉重？另外在拍攝前和拍攝中，你似乎和評論界、文學界人士有很多接觸，他們是不是在某種程度上對你創作的自由狀態構成了壓抑？你如何看待和評論界之間的關係？

賈：在拍攝《小武》之前已經有了《站台》的劇本，那時候是1996年，我還是在校學生。九〇年代初中國知識界沉悶壓抑的氣氛，和市場經濟進程對文化的輕視和傷害，讓我常常想起八〇年代。那正好是我由十歲到二十歲的青春期過程，也是中國社會變化巨大的十年。個人動盪的成長經驗和整個國家的加速發展如此絲縷般地交織在一起，讓我常有以一個時代為背景講述個人的衝動。如果說電影是一種記憶方法，在我們的銀幕上卻幾乎全是官方的書寫。往往總有人忽略世俗生活，輕視日常經驗，而在歷史的向度上操作一種傳奇。這兩者都是我敬而遠之的東西，我想講述深埋在過往時間中的感受，那些寄掛著莫名衝動而又無處可去的個人體驗。

　　這個想法讓我自己燃燒，但我知道這應該會是一個相對來說有些巨大的工程。當第一個拍故事長片的機會來到我面前的時候，因為資金有限，我不得不暫時擱淺這個計畫而先去繪製一幅縣城青年「小武」的素描。我始終認為《站台》和《小武》是連在一起的雙聯畫，《小武》是《站台》的後續，而《站台》是《小武》的出處。

　　1999年冬天，我們在汾陽開始了《站台》的拍攝。正像有些評論所說的，這是一個節制與鋪張共存的作品。對我來說也是非常特別的創作經驗，整個拍攝中自己的內心經歷了非常多的戰爭，我始終在拍攝中調整著自己與過去、自己與電影的關係。而扛著攝影機去追憶也使即興的創作和年代片所要求的準確計畫常常衝突。我在

拍攝中顯得非常任性，工作人員容忍了我的一切，因為他們知道瀰漫在整個電影中的氣氛將是遊絲般一閃而過的靈光，但它隱藏在冗長而緩慢的時間當中，我需要用時間去抓回這些擊中過我們的剎那片刻。

我知道在《站台》中我似乎有些表達過度，因為那個年代在我心中積壓太多。我常常說《站台》是壓在我心頭的一塊石頭，我把它搬起，可以開始新的工作。

就像《站台》片尾很長的感謝名單中能看到的，我有很多文學界、評論界的朋友。詩人西川就飾演了體制中的文工團團長，而畫

家宋永平則飾演了走穴時期的大棚老闆。他們都有比我更長的藝術閱歷，都自覺保持著長期的精神活動。我常常會突然在一種強烈的絕望之中，對自覺失去信心，對電影失去興趣。那些無法告訴別人的怯懦，那些一次又一次到來的消極時刻，讓我自覺意志薄弱。這時候想想別人，便覺得其實沒那麼孤單。

我想任何一個作者都希望得到評論的回應，而選擇電影也是選擇了與人廣泛交流的媒體形式。我想評論無論如何從根本上影響不了我，因為評論不會引導我的創作，我由自己引導。

孫：聽說你最近自己拍攝了一部紀錄片，能不能談一談？

賈：我剛剛完成的紀錄片叫《公共場所》，是與台灣導演蔡明亮、英國導演約翰・阿肯法（John Akomfrah）共同完成的集錦片。每人三十分鐘，都用數位技術攝製，主題是「空間」，全稱為「三人三色」，是由韓國全州國際影展投資拍攝的。

我自己的部分是在大同拍攝的，話很少，離人遠，是對一個城市的印象。我越來越覺得數位攝影技術可以更好地完成紀錄片中的抽象風格，當你進入到一個空間中，沒有人會在意你的存在。一切自然展開，你可以自由捕捉自然秩序，抽象的風格由此產生。

孫：接下來你有沒有新的拍攝計畫？能否透露一些情況？

賈：我想拍一部關於當下少年的故事，還在山西。

原載《今日先鋒》第12期（2002年）

2001年

公共場所

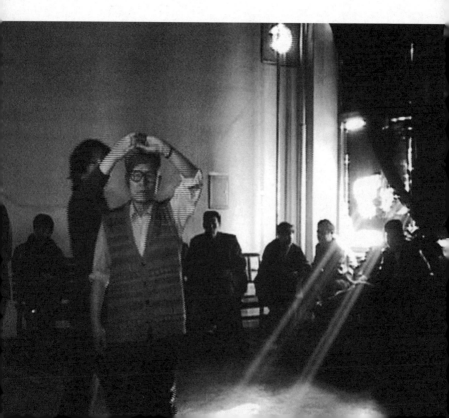

　　郊外的火車站，一個穿軍大衣的男子獨自徘徊。夜已經很深，幾聲汽笛聲後，一輛火車為他們帶來一個身份不明的女人和一袋沉重的麵粉。礦區的公共汽車站中，黃昏近夜時分。一個老人設法拉好他上衣的拉鏈，一個沒有趕上班車的女人在喘息中聽到幾聲鐘聲。顫動的公共汽車上，一個少年無法控制他的牙痛。一個有天花的男子上了一家由公共汽車改造的餐廳。一個黑幫老大坐在輪椅上看走來走去的女人。歌在唱，舞仍然在跳，只是歡樂讓人覺得有一些疲勞……

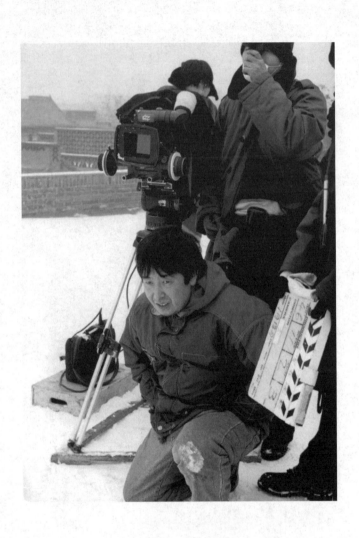

導演的話

　　帶著DV攝影機，在公共場所中會見熟悉的陌生人。隔著人群長久地凝望，終於讓我接觸到了無可奈何的目光。這令我忽略掉了具體的人物，理由，語言，只留下了動作，聲音和飄蕩在塵土中的苦悶和絕望。

自述

　　去年我拿到了韓國全州影展一個叫「三人三色」的計畫。剛開始拿到這個計畫以後，我自己也不太知道要拍什麼。後來就突然想到大同。大同對我來說是一個傳說中的城市。每一個山西人都說那兒特別亂，是一個恐怖的地方。我就想去那看看。而且當時有一個傳說，對我特別有誘惑。就是傳言大同要搬走，因為那裡的煤礦已經採光了，礦工都下崗，然後正好是開發大西部，說要把所有礦工都遷到新疆去開石油。傳說那裡的每個人都在及時行樂，普通的餐館都要提前三十分鐘訂好。大同跟我的家鄉在一條對角線的兩端，在人文的意義上，它和呼和浩特、張家口更加有親近感，太原反而是一個太遠的地方。這又是一個沒落的城市，有文明古蹟在證明它的古老。

　　我帶著對一個城市的幻想去了那個地方。去了之後，我特別興奮，因為它跟我想像的沒有區別。那些傳聞給我的點點滴滴和我去了看到的差不多，唯一不同的是那個謠言已經過去很久了。我就這樣被這個城市吸引。剛開始我覺得這個城市特別性感，現在回想起來可能是因為能感覺到那個空間裡的人都特別興奮，充滿了欲望，

在一個封閉的空間裡面生機勃勃。

　　我的焦點沒有一開始就落在公共空間，開始我甚至想去做訪問，因為我有一個朋友在那兒開三溫暖，很多人晚上就在那裡過夜，我想去訪問這些不回家的人。後來放棄掉了，因為我覺得不需要人家告訴我什麼，我也不需要跟他說什麼，放棄所有的語言，看他的狀態就足夠了。這也是這個片子沒有字幕的原因：你沒有必要聽清人物在說什麼，他的聲音是環境的一部分，他說什麼不重要，重要的是他的樣子。

　　後來慢慢地深入拍下去之後，我找到了一種氣氛。我特別喜歡安東尼奧尼（Michelangelo Antonioni）說的一句話，他說進入到一個空間裡面，要先沉浸十分鐘，聽這個空間跟你訴說，然後你跟它對話。這幾乎是我一直以來創作的一個信條，我只有站在真的實景空間裡面，才能知道如何拍這場戲，我的分鏡頭差不多也是這樣形成的，它對我的幫助真是特別大。在空間裡面，你能找到一種東西，感覺到它，然後信賴它。

　　我拍了很多空間。火車站，汽車站、候車廳、舞廳、卡拉OK、檯球廳、旱冰場、茶樓……後期剪輯的時候，因為篇幅的限制，好多東西不得不去掉。我在這些空間裡面找到了一個節奏，一種秩序，就是許多場所都和旅途有關，我選擇了最符合這條線的東西。

空間氣氛本身是一個重要的方向，另一方面最重要的就是空間裡面的聯繫。在這些空間裡面，我覺得很有意思的是，過去空間和現在空間往往是疊加的。比如說一輛公共汽車，廢棄以後就改造成了一個餐館；一個汽車站的候車室，賣票的前廳可以打台球，一道布簾的後面又成為舞廳，它變成了三個場所，同時承擔了三種功能，就像現代藝術裡面同一個畫面的疊加，空間疊加之後我看到的是一個縱深複雜的社會現實。

這部電影就這樣不停地在抽象，有一些情節性戲劇性的，我都全部把它拿掉了。一直到最後，就剩下那些狀態，那些細節。我希望最後這個電影能吸引大家的就是那些面孔，那些人物。

我是第一次用DV拍片。實踐DV的過程和我想像的有些不一樣。我本來想像可以拍下特別鮮活的景象，但事實上我發現最可貴的是，它竟然能夠拍下抽象的東西。就好像人們都在按照某種秩序沿著一條河流在走，DV的優勢是你可以踏進去，但你同樣也可以與它保持客觀的距離，跟著它的節奏，沿著它的脈搏，一直注視著它，往下走，進行一種理性的觀察。

我們有很小的一個工作組，攝影師、錄音師、製片，還有一輛車。早上起來就開著轉，看到什麼拍什麼，非常放鬆，毫無準備地、探險式地、漫遊式地去拍攝。我想DV給我們的自由就是這種

自由。電影是一種工業，拍電影是一個非常有計畫性的工作，一個導演獨立製片的方法也是為了儘量減少工業帶來的捆綁和束縛。那種束縛不單是製片人的壓力、電影審查的控制，電影製作方法本身也是一種規範，DV帶給人一種擺脫工業的快感。在拍公共汽車站的時候，當地的嚮導先帶我們去煤礦拍了一個工人俱樂部。出來以後，就是電影裡那個地方，正好有一些人在等車。太陽已經開始下來，一下就有被擊中的感覺。我就拍這個地方，一直拍，一直拍，拍了很多東西。當我拍那個老頭的時候，我已經很滿意了。他很有尊嚴，我一直很耐心地拍他。當我的鏡頭跟著他上了車的時候，突然有一個女人就闖入了，我的錄音師説我那一刻都發抖了。我注視

她的時候，她的背景是非常平板的工人宿舍區，那時候我特別有一種宗教感，就一直跟著拍；然後又有一個男人突然進入了，他們什麼關係，不知道，最後兩個人都走掉了。整個過程裡面，我覺得每分鐘都是上帝的賜予。

這也是製作方法給你的。我可以耗一下午，就在那兒一直拍。但如果是膠片，就不太可能拍到這些東西。你要考慮片比，差不多就走掉了。但現在我可以非常任性地拍攝，因為你任性下去的成本很低。

但DV也有很多技術上的侷限。我用的是SONY-PD150的機器。我最不能接受的是它的焦點問題，它沒有刻度，很容易跑，時刻得特別小心。另外拍外景的時候，在強光之下，色彩很糟糕，景深也不好。如果遇到一些發亮的線，特別是金屬的橫線，因為波形不同，它會有一些閃動，畫面就不太穩定。

我以前寫過一篇文章叫《業餘電影時代即將再次到來》。這篇文章發表以後，大家都談這個問題，但談論的過程中我覺得有一些誤解。我所談的業餘電影是一種業餘精神，和這種精神相對應的是一種陳腐的電影創作方法，特別是電影制度。但對作品應該有非常高的要求。DV能夠獲得影像絕對是一個革命性、顛覆性的進步，但另一方面，一個作者，並不能因為拍攝的權力容易獲得，就變得

非常輕率，就不去珍惜它。

　　我1995年拍過一部紀錄片《那一天，在北京》，但是沒有剪。在拍了兩部劇情片以後再來拍紀錄片，我發現我找到了一個方法。因為當你拿起機器去拍的時候，這個工作本身強迫你去見識那些沒有機會見識的空間、人和事。我想一個導演慢慢地會有不自信，不是不自信拍不好，而是描述一個人一件事的時候，你會懷疑：人家是這樣想的嗎？他的價值觀，他想問題、處理事情的方法真的是這樣的嗎？我如果一直在那個環境裡，我完全能設身處地地寫小武、寫文工團，但是隔得久了，我會不能確定，因為與他們的生活已經是隔膜的。

　　但是紀錄片能夠讓一個導演擺脫這樣的狀態。當我覺得我自己的生活越來越多地被改變，求知欲越來越淡薄，生活的資源越來越狹小，紀錄片的拍攝讓我的生命經驗又重新活躍起來，就像血管堵了很長時間，現在這些血液又開始流動。因為我又能夠設身處地為自己的角色去尋找依據，我又回到了生活的場景裡，並從那裡接到了地氣。

原載《藝術世界》雜誌（2001年12月）

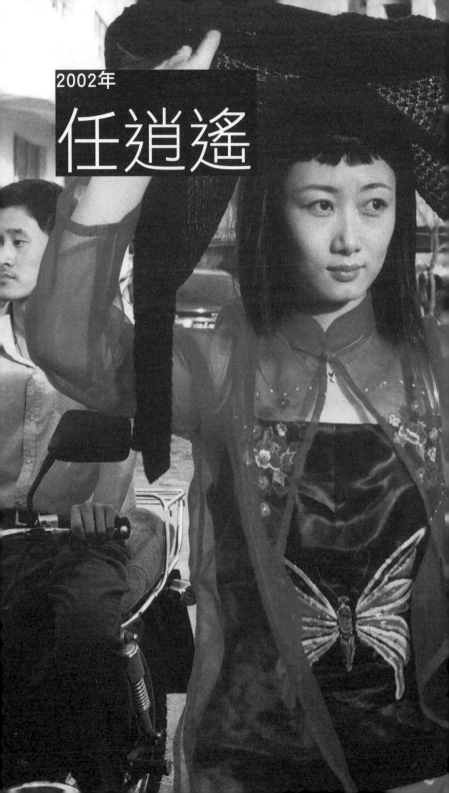

2002年
任逍遙

▶ 故事梗概

　　斌斌一個人站在汽車站的候車室裡發呆，他不是旅客，從來沒想過要離開這個城市。小濟抽著菸坐在售票處前的長椅上看報紙，他不看新聞，只想找份工作。

　　他們是朋友，不愛說話，但都喜歡遊蕩。

　　這個城市叫大同，正在流行一首叫《任逍遙》的歌。大同在北京的西北，距大海很遠，離蒙古很近。「任逍遙」是一句古話，巧巧覺得「任逍遙」的意思就是「你想幹啥，就幹啥」。她的外號叫「白腿」，是市裡出了名的野模特。

　　這一年，他們的話越來越少，但分明有一種莫名的興奮正在悄悄突破沉默。

　　這一天，城市的上空突然傳來一聲巨響，他們分不清這是遠處的雷聲，還是夢中的排浪。

　　這一年，是2001年。他們，只有19歲。

導演的話

　　站在大同街頭，看冷漠的少年的臉。這灰色的工業城市因全球化的到來越發顯得性感。人們拚命地快樂，但分明有一股淡淡的火藥氣味隨KTV的歌聲在暗夜中瀰漫。

　　這城市到處是破產的國營工廠，這裡只生產絕望，我看到那些少年早已握緊了鐵拳。他們是失業工人的孩子，他們的心裡沒有明天。

　　帶著攝影機與這個城市耐心交談，慢慢才明白狂歡是因為徹底的絕望。於是我開始像他們一樣莫名地興奮。

　　知道嗎？暴力是他們最後的浪漫。

我比孫悟空頭疼

上初三的時候，我的一個結拜兄弟要當兵走。我去送他，他坐在大轎車裡一言不發。我想安慰他，便說，這下好了，你自由了。說完此話，他還是一臉苦相，便有些煩他。在我的概念裡，只要不上學，不做功課，不被老師煩，便是最大的幸福。而能離家遠走，不被父母管教，那更是天大的喜事。我由衷地羨慕他，所以不太理解我那兄弟為何總是沉默不語，並且低著頭不拿眼睛看我們。車快開的時候，我實在不想再看他那一臉哭相，便說，你是不是怕我們看你遠走高飛，心裡不平衡，假裝不高興來安慰我們？

我那兄弟抬起頭來，緩緩地說：自由個球，老子是去服兵役！

我隨口答道：看你的哭相，倒像是去服勞役。

我那兄弟不緊不慢地答道：球，兵役，勞役，還不都是個役！

我一下無話可說，他的話讓我非常吃驚。我這兄弟平時連評書都不愛聽，就關心自己養的那幾隻兔子，這一要去當兵，話從嘴裡

出來也像換了個人。他的話如一道閃電，照亮了我的世界。這時候，我還是個少年，剛剛過了變聲期，從來不懂得思辯，對生活中的一切深信不疑。但我的兄弟突然具有了這樣的能力，他的一句話，讓我吃驚，更讓我在瞬間超越了我的年齡。我到今天感謝他都如感謝聖人，他在無意間啟迪了我的思維，讓我終生受用，雖然直到今天他對此仍一無所知。

我想應該是巨大的生活變化，讓一個從來不善於思考的養兔少年去思考自由的真相。他對當兵問題的看法超越了他形而下的處境，超越了社會層面的價值判定，超越了1984年文化層面的寬容程度，而直指問題的本質。他說出來，如此抽象又如此人道，如此讓我觸目驚心又如此讓我心曠神怡。

我兄弟的思考啟迪了我的思考。送他離去，回家的路上想，是不是這個世界真的沒有自由，逃出家庭還有學校，逃出學校或許還有別的什麼，法則之外還有法則。我一下子好像明白了《西遊記》所要表達的意思，孫悟空一個跟頭能飛十萬八千里，看起來縱橫時空，自由自在，但到頭來還不是逃不脫如來佛的手掌心。這相當讓孫悟空頭疼，緊箍咒就是無法掙脫法則的物化表現。吳承恩在我眼裡成了悲情的明朝人，《西遊記》是一個暗示。整個小說沒有反抗，只有掙扎；沒有自由，只有法則。我覺得《西遊記》是中國古典小說裡靠我最近的一部，當然這只是我個人的感受。

自由問題是讓人類長久悲觀的原因之一，悲觀是產生藝術的氣氛。悲觀讓我們務實、善良；悲觀讓我們充滿了創造性。而講述不自由的感覺一定是藝術存在的理由，因為不自由不是一時一世的感受，決不特指任何一種意識形態。不自由是人的原感受，就像生老病死一樣。藝術在一定程度上反映我們對自由問題的知覺，逃不出法則是否意味著我們就要放棄有限的自由？或者說我們如何能獲得相對自由的空間，在我看來悲觀會給我們一種務實的精神，這是我們接近自由的方法。

　　1990年，我高中畢業沒有考上大學，不想再讀書，想去上班自己掙錢。我想自己要是在經濟上獨立了，不依靠家庭便會有些自由。我父親非常反對，他因為家庭出身不好沒上成大學便讓我去圓他的夢。這大概是家庭給我的不自由，我並不想出人頭地，打打麻將、會會朋友、看看電視有什麼不好？我不覺得一個人的生命比另一個的就高貴。我父親說我意識不好，有消極情緒。問題是為什麼我不能有消極情緒呢？我覺得杜尚和竹林七賢都很消極，杜尚能長年下棋，我為何不能打麻將？我又不妨礙別人。多年後我拍出第一部電影《小武》，也被有關人員認為作品消極，這讓我一下想起我的父親，兩者之間一樣是家長思維。

　　後來，我去了太原市，在山西大學辦的一個美術考前班裡學習。這是我和我爸相互妥協的結果。考美術院校不用考數學，避開

了我的弱項，我則可以離家去太原享受我的自由。

那時候我有一個同學在太原上了班，開始掙錢，經濟上獨立了。我很羨慕他，有一天我去找他，沒想到他們整個科室的人下班後都沒有走，陪著科長打撲克，科長不走誰也不走。好不容易散夥，我同學說天天陪科長打撲克都快煩死了。我突然覺得權力的可怕，我說他們打他們的，你就說有事離開不就完了嗎？他說不能這樣，要是老不陪科長玩，科長就會覺得我不是他的人了，那我怎麼混？我知道他已經在一種遊戲中，他有他的道理，但我從此對上班失去了興趣。

在一種生活中全然不知自由的失去可謂不智，知道自由的失去而不挽留可謂無勇。這個世界的人智慧應該不缺，少的是勇敢。因為是否能夠選擇一種生活，事關自由；是否能夠背叛一種生活，事關自由。是否能夠開始，事關自由；是否能夠結束，事關自由。自由要我們下決心，不患得患失，不怕疼痛。

小的時候看完《西遊記》，我一個人站在院子裡，面對著藍天口裡念念有詞，希望那一句能恰巧是飛天的咒語，讓我騰空而起，也來一個觔斗飛十萬八千里。這些年觔斗倒是摔了不少，人卻沒飛起來。我常常想，我比孫悟空還要頭疼。他能飛，能去天上，能回人間，我卻不能。我要承受生命帶給我的一切。太陽之下無新事，

對太陽來講事有些舊了，但對我來講卻是新的。所以還是拍電影吧，這是我接近自由的方式。

我悲觀，但不孤獨，在自由的問題上連孫悟空都和我們一樣。

原載《衛視週刊》（2003年）

有酒方能意識流

拍完《小武》後，約我出來見面的人突然多了起來。我自不敢怠慢，也不想錯過任何一個人。江湖上講，多一個朋友多一條路，像我這種拎一只箱子來北京找活路的人，突然得到別人的注意，總是心生感激。閱人勝於閱景，況且那時窮有時間，即使只是扯淡閒聊也樂於奉陪。

見面就要有地方，這對我是一個難題。那時我還沒有辦公室，家小，雜亂也不可待客。每次約會我都讓對方定地方。客人又都客氣，說要將就我。於是沉默一下，動一番腦筋，說出來的還是三個字：黃亭子。

直到今天我的活動範圍還都在「新馬太」一帶，新是新街口，馬是馬甸，太是北太平莊。這些地方離電影學院近，上四年學習慣了，腿便自己往這邊跑。黃亭子在電影學院北邊一百米，是家酒吧，全稱叫黃亭子五十號。因為隔街可見兒童電影製片廠，好找。下午客稀，也便於說話。

那時，不遠處的北航大排擋正是黃金時代。入夜時分，三教九流蜂擁而至。煙熏火燎中有孜然的香味，就著紅燜羊肉可以看見械鬥。那邊新疆大叔用維漢雙語招徠四川小姐，一低頭身邊這桌大學生不知為什麼已經哭成一團。這裡混亂、迷茫但充滿生機，對我的口味。但黃亭子就是另外一回事了，每次從北航回學校路過這裡，透過視窗看見裡面燈光昏暗，便覺無味。山西家窮，從小父母就節約用電，15瓦的燈泡暗淡太久，讓我日後酷愛光明。也是青春不解風情，那時心中充滿宏大敘事，自覺很難融入燭光燈影。

第一次進黃亭子是1997年初，我在香港碰見攝影師余力為，兩人打算日後合力拍戲。我劇本還沒寫，他已經來了北京。接他電話時，他在黃亭子裡等。進了黃亭子，他的桌上已經有了幾個空酒瓶。我點上一支都寶，這菸別名點兒背。但一切如此幸運，這次見面讓我們決定一起去山西看看，這便有了日後的《小武》。

小余能喝，成了黃亭子的常客。我便常來，與老闆成了好友，時間長了有人戲稱黃亭子是我的辦公室。老闆簡寧是詩人，開酒吧也開詩會，常在午夜時分強迫小陳和他下象棋。小陳是調酒師，見我進來總喊賈哥，並讓莉莉倒茶。莉莉是服務員，簡寧的遠親，愛看電視，常梳一頭小辮，把自己打扮成民國戲中的女子。這樣我在北京又多了一個去處，即使無人相隨，來了黃亭子也總能找到人聊天兒。像我這樣的人不少，有一個英國人叫戴維，在化工學院做外

教，他總是準時晚上12點來酒吧，要一杯生啤，仰著脖子一邊看足球一邊和小陳聊他倫敦鄉下的事。這些思鄉的面孔在午夜時交錯，彼此沒有太多交情，所以能講一些真實的話題。

我還是習慣下午在黃亭子見人：約朋友舉杯敘舊，找仇家拍桌子翻臉，接受採訪，說服製片，懇求幫助，找高人指點。酒喝不多話可不少，我的家鄉汾陽產汾酒，常有名人題詞。猛然想起不知誰的一句詩：有酒方能意識流，大塊文章樂未休。於是又多了一些心理活動。在推杯換盞時心裡猛地一沉，知道正事未辦，於是悲從心起。話突然少了，趴在桌子上看燭光跳動，耳邊喧鬧漸漸抽象，有《海上花》的意境。於是想起年華老去，自己也過上了混日子的生活。感覺生命輕浮肉身沉重。像一個老男人般突然古怪地離席，於回家的黑暗中恍惚看到童年往事。知道自己有些醉意，便對司機師傅說：有酒方能意識流。師傅見多了，不會有回應，知道天亮後此人便又會醒：向人陪笑，與人握手，全然不知自己曾如此侷促，醜態百出。

到了下午，又在等人。客人遲遲不來，心境亦然沒有了先前的躁動，配合下午清閒的氣氛，站起來向窗外望。外面的人們在白太陽下騎車奔忙，不知在追逐什麼樣的際遇。心感蒼生如雀，竟然有些憂傷。突然進來一位中年女子，點一杯酒又讓小陳放張信哲的歌，歌聲未起，哭聲先出。原來這酒吧也是可以哭的地方。

現在再去黃亭子，酒吧已經拆了，變成了土堆。這是一個比喻，一切皆可化塵而去。於是不得不抓緊電影，不為不朽，只為此中可以落淚。

原載《衛視週刊》（2003年）

無法禁止的影像

—————— 從1995年開始的中國新電影

　　2001年某一天，《北京晚報》刊登了一條新聞：在北京電影學院文學系辦公室抓獲了一名盜版DVD商人。此人定期來電影學院向師生推銷DVD，結果被頗有版權意識的學生告發。文學系也因為向盜版商提供場地而受到牽連。民間的說法更為生動，據說告發盜版商的不是學生，而是同操此業的盜版同行。這聽起來像黑幫電影中的情節，尤其是發生在著名的北京電影學院更增加了其荒謬感。這名盜版商人充其量只能稱為直銷商，但他的發家史在電影學院學生的口傳中更像一些青春勵志片中的情節。1999年中國剛開始流行DVD時，這名盜版商人從外省來到北京，每天背一個挎包到電影學院經營他的事業。半年後他買了一輛摩托車，得以在北京高校間奔跑。2000年換成了一輛二手吉普，到抓獲他時，人們發現他剛剛買了一輛嶄新的桑塔納轎車。

　　這故事從經濟和法律的角度理解當然表明在中國存在著嚴重的知識產權問題，但從文化的角度看，更應理解，為在中國存在著巨大的電影需求。雖然我們在最高產的時候曾經每年拍攝過250部左

右的官方電影，但來自其他文化的作品，那些感動和影響過人類的電影經典卻與我們長久隔離。在盜版DVD流行之前，很難想像一個普通市民能夠看到高達的《斷了氣》，或者塔科夫斯基的《鏡子》（The Mirror）這樣的作品。甚至像《教父》、《計程車司機》（Taxi Driver）這樣廣受歡迎的美國電影也難謀其面。人們對電影相當陌生，也無法分享100多年來人類通過電影積累起來的文化經驗。

很容易理解1979年實行改革開放政策之前，影像在中國的缺失。對中國稍有瞭解的人，都知道那個階段文化處於極端的禁錮之中。除了所謂革命的文藝，再也沒有其他文化存在的空隙。但要理解「文化大革命」結束之後，特別是上個世紀八〇年代以來電影在中國所受到的限制則需要一些周折。人們都知道，隨著整個國家政治的解凍，逐漸形成了思想自由的浪潮。大量西方現代文學、音樂、美術作品被翻譯介紹了進來。1989年前後，甚至出現了全國性的哲學熱潮，尼采、沙特、佛洛依德等人的著作一版再版，文化部門開始有組織地翻譯歷年諾貝爾文學獎獲獎作品。鄧小平訪美後，美國鄉村音樂出現在電台廣播中，很多剛剛穿上牛仔褲的人在悠閒地哼唱著《乘著噴射機離去》（Leaving on a Jet Plane）。

並不是電影界沒有革新的呼聲。1979年，拍攝過《沙鷗》的女導演張暖忻和她的丈夫，作家李陀聯合發表了《論電影語言的現代化》一文。在介紹巴贊（André Bazin）的美學思想的同時，提出

要學習西方電影，改變中國電影陳舊的語言形態。這篇文章在當時引發了極大的理論熱潮，對電影的思考成為八〇年代中國現代化思潮的重要組成部分。而像「意識流」、「異化」這樣的文學和哲學概念，也在很大程度上是借助關於西方電影的討論而獲得傳播。阿雷‧雷奈的《去年在馬倫巴》、安東尼奧尼的《紅色沙漠》（Il Deserto Rosso）成為中國知識份子瞭解現代西方藝術的入門課，高達、跳切（jump cut）、左岸、法斯賓達這樣的名詞越來越多地出現在他們的文章中。

這幾乎應該成為一個開始，讓《四百擊》、《卡比莉亞之夜》（Nights of Cabiria）這樣的電影可以像《百年孤寂》、《變形記》這樣的小說一樣，自由地走進中國人的精神生活中來。出人意料的是，文化管理部門面對整個社會強大的思想解放浪潮，依然堅決地對來自國外的電影實施了嚴密控制。只有為數極少的電影從業人員和精英知識份子被允許在一些不對公眾公開的放映中觀看這些影片，這樣的放映叫「內部放映」，這樣的影片叫「內部參考片」。「文化大革命」很長的時間內，全國只有八部被稱為「樣板戲」的京劇舞台藝術片被允許公映。這八部電影都描述黨和軍隊的英雄故事，是在教育為數八億之眾的中國人民。「內部參考片」這個名字使觀看這種電影具有了某種學術或工作的色彩，也在為公眾做出解釋，告訴人們這些電影為什麼只能「內部」觀看。當八〇年代初期，公眾特別是知識份子巨大的電影需求給文化部門造成壓力的時

候，為了緩解這種壓力，有關方面開始延用放映「內部參考片」的方法，一方面擴大特權份子的範圍，一方面又將觀眾緊緊地控制在一個有限的範圍之內。

這樣，有幸成為「內部參考片」的觀眾，從為數不會超過千人的官員和政治明星進一步擴大到了精英知識階層。北京和上海兩地的文化單位被獲准不定期地舉行「內部放映」，目的在於滿足部分專業人員的學術需要。票以發送的方式送出，無須付錢。但問題是即使能夠享用某種特權的人群擴大了，特權仍然是特權。比如北京、上海之外的城市就幾乎不會為知識份子安排同樣的放映，而除少數所謂專業人士，普通市民更被拒絕在電影院之外。但放映會上的熱鬧氣氛還是會從媒體中傳出，知識份子津津樂道於《越戰獵鹿人》或者《克拉瑪對克拉瑪》，梅莉史翠普和達斯汀‧霍夫曼的名字開始進入到國人耳中。這一方面為社會塗上了文化開放的油彩，另一方面又遮蔽了真實的情況。

這牽扯出一個問題，為什麼對文學、音樂採取了相對寬鬆的政策，而唯獨對電影控制得嚴絲合縫呢？列寧原來說過：在一切藝術中，電影對我們來說是最重要的。被認為能夠超越語言障礙的電影具有更強的影響力，甚至文盲也可以通過影像瞭解到不同的思想。所以八〇年代以來，人們可以在書店中隨便買到普魯斯特的《追憶似水年華》，卻不允許公映任何一部高達的電影。管理者堅信列寧

的教導，於是便有了被禁止的影像。今天的中國，文化政策遠沒有經濟政策那麼自由，而電影又不幸成為文化鏈條中最保守的一環。

這種狀況直到1995年以後才逐漸開始改變，但誰也沒有想到能夠打破電影控制的是那些來自廣東、福建沿海的盜版VCD。這些沿海地區的漁民曾經用木船為國人帶回了索尼牌答錄機和港台地區的流行音樂，15年後他們又用同樣的方法，從香港、台灣偷偷帶回了電影。VCD流行之前，因為家用錄影機和VHS錄影帶的價格一直居高不下，因而在家庭中觀看電影並不普遍。但到了1995年，中國南方城市突然出現了十幾家VCD播放器的生產廠家，在他們彼此的殘酷競爭下，VCD產品迅速降價，從開始的3000多元人民幣下滑至800元左右。大部分城鎮居民開始有能力購買這樣的電子產品，一時間安裝「家庭影院」成了人們時髦的生活。一台電視、一台VCD機、一台音響和兩個音箱就可以成為一個簡單的系統，使一個中學老師或者計程車司機可以在自己的家中舉行私人的放映活動。當時正好電腦也在進入人們的生活，在PC機上安裝CD播放器也變得異常流行。

起初，通過漁船從港台走私回來的電影數量驚人但類型雜亂，往往在一堆拍攝於七〇年代的香港功夫片中會發現《大國民》、《波坦金戰艦》這樣的電影。但總的來說，還是以香港商業片為主，吳宇森的傑作《英雄本色》、《喋血雙雄》，徐克監制的《黃

飛鴻》，成龍的功夫喜劇都受到了人們的歡迎。隨後，美國電影潮湧而來，盜版商一方面跟蹤著好萊塢的最新動態，另一方面又為人們安排美國電影的回顧。比如《真實謊言》剛在美國公映，一星期後北京便看到了盜版。這種幾乎與好萊塢同步發行的VCD幾乎全是「槍版」，也就是拿著攝影機在電影院中對著銀幕直接拍攝下來，然後迅速翻版。這種影片中往往還能聽到觀眾的笑聲或者咳嗽，甚至突然會有一個中途退場的觀眾從前景一晃而過。《教父》、《計程車司機》、《畢業生》這樣的電影陸續被盜版，開始有人注意到知識份子的口味，街道上出現了專門經營歐洲電影的盜版小店。MK2電影公司非常不幸，這類影片中首先被盜版的是奇士勞斯基的《藍色情挑》，茱麗葉・畢諾許卻因此擁有了百萬影迷。

即使是一部拍攝於1910年的影片，對絕大多數的中國人來說都是新的。那些傳說中的電影，那些曾經只知道他們隻言片語的導演，那些一直以來以劇照的形式出現在畫報上的演員一下來到普通人的中間，引起的熱情是無法撲滅的。官方對於電影的控制，事實上成了對於電影合法貿易的控制。電影局曾經通過外交管道強烈地表達了對李察・吉爾主演的《紅色角落》的不滿，但這部電影的盜版VCD在北京卻隨處可見。盜版商人有了遍布中國城鄉的網路，在基層可以毫不誇張地說只要有郵局、有加油站的地方就同樣有盜版零售商存在。對遠離影像的中國人來說，盜版事實上還給了他們自由觀影的權利。因而當不合理的電影隔離政策被同樣不合法的盜版

行為攻破時，我們陷入了一種尷尬的悖論。

大多數盜版電影的消費者都認為盜版行為本身是不道德的，但沒有人認為自己買盜版製品有罪。人們正沉浸在權利回歸和觀看盜版電影所帶來的雙重喜悅之中。1999年，同樣廉價的國產DVD播放器投放市場，人們開始更新設備，觀看影音品質更好的DVD製品。似乎也是為了回應這種技術的升級，盜版商們開始提供比VCD時代更為精彩的電影。費里尼、安東尼奧尼、塔科夫斯基、高達、侯麥、黑澤明、侯孝賢，幾乎電影史上所有最重要的作品都有了翻版。

1997年，中國第一家民間電影社團「101」辦公室在上海成立，這表明年輕人已不再滿足於私人觀影，而欲建立一個可供自由表達的交流平台。「101」約有200名固定會員，其中有教師、工人、公務員、學生等等，發起人徐鳶原為上海海關職員，建立社團後辭去了工作。他們選擇虹口文化館作為活動場所，定期舉行放映活動，放映結束後集體討論，而討論的內容又會刊登在他們自己編印的民間期刊上。1999年後，類似的觀影組織大量出現，在廣州有以媒體記者、視覺工作者為核心組成的「南方電影論壇」，南京有「後窗看電影」，武漢成立了「武漢觀影」，濟南有「平民電影」，北京有「實踐社」、「現象工作室」，瀋陽有「自由電影」，長春則叫「長春電影學習小組」。如果我們翻開中國地圖，會發現這些社團所在

城市遍及中國大陸。

更令人吃驚的是，大部分社團成立不久，便將自己的活動擴展到了更為公開的公共層面。在北京，「實踐社」以清華大學附近的盒子酒吧為放映場所，定期舉行諸如費里尼、布紐爾作品展之類的專題性放映。原來只是會員內部才知道的活動安排，很快出現在《北京青年週刊》、《精品購物指南》這些暢銷報紙的版面上。不久，幾乎所有電影社團都在網路上建立了自己的BBS，他們借助網路尋求話語空間的突破。最著名的網路電影論壇是與南京「後窗看電影」同名的BBS，「實踐社」的「黃亭子影線」點擊率也相當之高。

當我們打開www.xici.net，很容易找到這些社團的網頁。在他們的BBS上，關於電影的討論已經從剛開始對西方電影的評論轉移到了對中國電影現實問題的思考。九〇年代以來拍攝的、卻一直沒有公映的中國獨立電影開始受到關注，張元的《兒子》、王小帥的《冬春的日子》，何建軍的《郵差》，婁燁的《週末情人》，這些塵封太久的電影也開始出現在各個電影社團的節目表中。當這些曾被禁止的影像在酒吧喧鬧的環境中通過投影機投射在人們眼睛中時，我們不能不說，這是一些無法禁止的影像。

張元、王小帥等第一批獨立電影導演是以一種體制背叛者的形象開始工作的。1989年，這些導演剛剛從北京電影學院畢業。巨

大的社會動盪過後，一大批知識份子採取了與體制疏離的生活方法。這種心情可以從《北京雜種》的憤怒和《冬春的日子》的孤獨中有所表露。影片脫離製片廠體制的製作方法和他們所表達的情緒都與現行電影體制相對抗，於是這些電影理所當然地被官方禁止。而由此為開端的獨立電影運動，在很長的一段時間內並未被大眾所瞭解。因而當這些電影社團的組織者從這些導演手中借來VHS錄影帶，去酒吧開始放映時，獨立電影的概念才開始被越來越多的年輕人所理解。

這時候更多的來自電影體制之外的年輕人做好了拍攝獨立電影的準備。就像閱讀可以激發出一個人寫作的欲望一樣，從1995年開始的自由觀影，也讓更多的人獲得了拍攝電影的興趣。他們當中有的是學生，有的是工人、公司職員，也有作家或者詩人，非專業的背景對他們所形成的技術上的限制並不是很大，因為此時已是一個充滿活力的DV時代。

DV在中國所改變的是一個民族的文化習慣。在此之前，中國人並沒有用活動影像表達自我的傳統，甚至很少有人拍照，文學閱讀和文字寫作才是我們擅長的表達方式，視覺的經驗非常匱乏。1949年以後，政府規定只有官方的電影製片廠才有權拍電影，電影事實上成為了被壟斷的藝術。與電影疏遠的時間太久，讓我們甚至忘記了用電影表達原本也是我們的權利。中國人開始試著透過取景

器看這個世界，DV帶給人們的不僅是一種新的表達方式，更是一種權利的回歸。1995年後大多數做實驗影像的人都選擇了叛離電影審查制度的道路。以民間的姿態，獨立的立場，中國人開始在體制之外創造一個嶄新的電影世界，並嘗試逐漸自主地安排自己的影像生活。

很多手握DV的導演，都選擇紀錄片作為創作的開始，這種局面相當令人激動。因為在中國電影百年的歷史中，一直缺乏兩個傳統，一個是紀錄電影的傳統，另一個是實驗電影的傳統。而由DV所引發的民間獨立影像運動也彌補了中國電影這一缺陷，這些導演的分布區域也比以往更為廣闊。這之前，大多數導演都生活在文化活動比較集中的北京和上海，而現在即使遠在四川、貴州也開始出現了拍攝電影的熱潮。其中著名的作者，有北京的楊天乙、杜海濱、王兵，瀋陽的英未未，貴州的胡庶，江西的王芬。

1996年，當時還在解放軍總政治部話劇團當演員的楊天乙開始拍攝她的第一部紀錄片《老頭》。這部紀錄片的拍攝相當偶然，在楊天乙所住的社區裡，經常能看到一排老頭在曬太陽。她為此景所動，開始用手中的DV記錄他們的生活。此後兩年不間斷的拍攝中，她捕捉到了這些老人在漸漸流逝的時光中對生命的眷戀和崇敬，也見證了生命的死亡和人生的別離。杜海濱曾經就讀於北京電影學院攝影系，2000年春節，他回到故鄉陝西寶雞，於鐵路沿線遇

到了一群流浪的少年，拍攝了《鐵路沿線》。他隨他們遊蕩，讓攝影機穿越貧困的表象，進入到這些少年的青春與夢想當中。

王兵的《鐵西區》可以稱為宏片巨制，作者從歷時兩年拍攝的300個小時的素材中剪接出了三個相對獨立，在空間上又彼此相連的部分。鐵西區是東北城市瀋陽的一個工業區，如今國有工廠面臨倒閉，整個城區蕭條無望。工人現實的處境在東北寒冷的天氣中顯得更為嚴峻。將要拆去的豔粉街，工人療養院中用塑膠袋撈蝦米的老人，面對電視發呆的家庭，以及依然奔馳在鐵西區的火車，共同構成了一幅計畫經濟失敗的圖景。

女導演英未未家在瀋陽，不知她是否對鐵西區熟悉。她有學習中文的背景，作品《盒子》記錄同居在單元房中的兩名同性戀女性。她們在不斷的傾談中彼此傷害，彼此關懷。紀錄片開始打開陌生的私人空間，如同進入封閉的盒子。同為女性導演的王芬，於2000年在她的老家江西進賢，將攝影機對準了自己的父母，記錄了一個家庭背後的祕密，那些不斷重複的抱怨和無法逃脫的家庭責任。此片的名字為《不快樂的不止一個》，有種決絕的堅強味道。這兩部作品有一些日本「私小說」的感覺，可以看到電影意識形態色彩越來越淡的徵兆。

胡庶在官方電視台工作，但他獨立在貴州拍攝了《我不要你

管》。在貴陽，他跟蹤幾個「三陪小姐」的感情生活，看她們與人相愛，也看她們面對背叛。愛的渴望讓她們的青春在這座寧靜的邊城中顯得過於憂傷，令人不禁想起沈從文那些浸透生命意識的散淡文字，也會讓人聯想到拍攝於1947年的中國經典電影《小城之春》。有趣的是另外一位導演仲華，他在退伍的第二年又設法回到自己曾經服役的部隊，私人拍攝了記錄現役軍人生活的作品《今年冬天》。這些與主流體制關係密切的導演與主流文化的自覺疏遠，是這幾年來非常普遍的事情。紀錄片將電影的美學場景擴大到全國各地，也將電影的時間指標撥回到當下，面對真實的生命狀態講述中國人正在經歷的生命體驗。紀錄片改變了一直以來影響著中國電影的「戲劇傳統」。

開始有人拍攝實驗性的作品，畢業於廣州美術學院的曹斐和居住上海的楊福東是此類電影的代表。曹斐最早的作品《鏈》頗有《安達魯之犬》（Un Chien andalou）的味道，斷裂的影片碎片中偶爾會有模擬的手術過程。器械、器官和不明來歷的血液，那些婚紗、塑膠花似乎能表達一種女性的憂慮。楊福東的作品《嘿，天亮了》讓人想起孔令飛的著作《叫魂》中的蠱惑氣氛，想起了手持大刀在空曠的南方街道上出沒的遊魂，有種中國式的不安。今年，楊福東在卡塞爾雙年展推出他長達90分鐘的黑白片《陌生天堂》。片子中一個詩人突然懷疑自己有病，在各種各樣的體檢過後，詩人的心情好起來。這時，這座被稱為天堂的南方城市杭州，也度過了它的梅

雨季節。另外一些實驗性的作品應該更準確地稱為視像藝術，很多作品也會以裝置的形式在美術館展出。

當然還有更多的人在拍劇情片，南京作家朱文是最先用DV拍攝劇情片的導演。在此之前，他的小說在青年讀者中已經獲得了極大的聲譽。他幫助張元完成過《過年回家》的劇本，也是章明《巫山雲雨》的編劇。2001年冬天，他用十幾天的時間在海濱城市北戴河完成了《海鮮》的拍攝。影片講述一個想自殺的「三陪女」和一個不讓她死的員警的故事。員警將權力運用於性，而「三陪女」用槍結束了員警的生命後決定好好地活著。「海鮮」在現代漢語裡有生猛的含義，這部電影是對中國粗暴現實的一種粗暴描繪。上海也開始有人從事獨立製作，青年導演陳裕蘇和暢銷小說作家棉棉合作了《我們害怕》，描繪這座已經恢復了資本主義氣息的城市中青年人的生活。

今年夏天，這個城市中真的有一個青年來到我在北京的辦公室。他是上海大學的學生，策劃在校園裡搞一系列的放映。他們計畫放映《小武》，想跟我要一盤畫質清晰的錄影帶。我從櫃子中找了一盤給他，他收好後又遞給我一份合同問我可不可以簽名。這是一份授權書，表明《小武》中國大陸的版權擁有者賈樟柯同意在該活動中放映此片。這是我在中國第一次看到有人懂得面對版權問題。我愉快地簽好了自己的名字，儘管上面寫著他們為此所付的費

用是人民幣零元。

　　中國在飛速發展，一切都會很快。對我們來說，重要的是握緊攝影機，握緊我們的權利。

<div align="right">原載法國《電影手冊》</div>

世界就在榻榻米上

12月12日，小津安二郎的生日也是祭日。生與死被安排到同一天，上天彷彿要為他的生命塗抹濃重的東方色彩，一如佛教所説的輪迴，一如小津電影中的宿命。這一個圓圈的時間是六十年，小津在他剛滿60歲的那一天去世，正好一個甲子，剛滿一輩子。

生與死如此傳奇，小津的電影卻深深浸透在日常生活中。這個終生未婚的導演，卻用一生的時間重複一個題材——家庭。在拍攝家長里短、婚喪嫁娶之餘，小津始終講述著一個主題——家庭關係的崩潰。小津找到了他觀察日本人生活的最佳角度，家庭是東方人構築社會關係的基礎。在小津的53部長片中，崩潰中的日本家庭都是影片所要表現的主要部分。不要走太遠，原來日本就在榻榻米上，世界也在榻榻米上。在這樣的電影之旅中，小津用他連綿不斷的講述，用他掘井一般不移腳步的形式努力，創造了黑澤明所講的日本電影之美，直到成為所謂東方電影美學的典範，讓侯孝賢回味，讓文‧溫德斯頂禮膜拜，讓一代又一代的導演獲得精神力量。

1903年12月12日，小津安二郎出生在東京深川一戶中等之

家，父親是做肥料生意的商人。在他10歲的時候小津隨母親搬到父親遙遠的故鄉，在鄉下接受教育，而他的父親卻留在東京做生意。可以說在小津10歲到20歲的成長中，父親一直是缺席的。在母親的袒護下他可以為所欲為，小津稱自己的母親為「理想的母親」。但當他到了創作的成熟期又將父親的形象理想化，如《晚春》、《東京物語》等。

拍攝於1949的《晚春》是我最喜歡的小津電影，故事講述一個已經過了婚齡的老姑娘和年邁的父親一起住在鎌倉。她沒有婚姻的打算，覺得能照顧孤苦的父親，和他相依為命就好。父親覺得自己耽誤了女兒的青春，考慮要續弦。女兒知道父親要再婚就決定嫁人離家。結婚後，家裡只留下了根本沒有打算要續弦的父親。從這部電影開始，小津的作品表現出一種平衡的靈韻。極少的人物構成，簡潔有力的場面調度，使小津的電影具有了某種抽象色彩。極度具體又極度抽象，這是小津電影的奇蹟。

公認的，最能完整表現小津電影美學的作品是拍攝於1953年的《東京物語》。故事講一對住在外地的年邁的夫婦，到東京看各自成家的兒女。孩子們太忙，沒有時間招待老人，就想了一個辦法，將兩位老人送到熱海玩，表面上是在盡孝，實際上是打發老人。而真正對老人好的，卻是在守寡的二兒媳。老母去世後，孩子們回來奔喪像在完成任務，匆匆來匆匆去，只留下孤獨的老父。小津在

《東京物語》獲得《電影旬報》十大佳片第二名後説,「我試圖通過孩子的變化,來描繪日本家庭制度的崩潰。」接著他説:「這是我最通俗的一部作品。」這當然是小津的自謙之詞。小津的影片扎根世俗生活,始終表現人的普遍經驗。

1921年小津高中畢業後在鄉下當了一年小學代課老師,然後回到東京。他的叔叔介紹他和松竹公司的經理認識,這樣小津很快進了著名的松竹電影公司工作,一幹就是45年。小津是典型的片廠培養的導演,他從搬器材的攝影小工幹起,一年後就升為助理導演,又過了一年升為導演。這中間有他付出的努力,也可見他的編導才華。小津的處女作是1927年根據美國電影改編的一部古裝戲《懺悔之劍》,事實上他並沒有看過該片,只是在電影雜誌上讀到了這一故事。今天這部黑白默片的底片、拷貝和劇本都已不在,我們無法瞭解影片的具體情況,總之小津從此踏上了導演之路。

不可想像,小津在1928年拍了五部電影,1929年拍了六部電影,1930年拍了七部電影。這比法斯賓達還要「猛」很多。這些早期的影片大部分是喜劇,他在喜劇中融入了現實的社會背景,開闢了一條日本式的現實主義道路。從1929年的《突慣小僧》(小玩童)開始,小津已經找到了他日後一貫的主題──家庭,以及家庭的社會性延續,如學校、單位、公司等。從1930年開始,小津的電影語言越來越簡樸,他放棄了當時默片慣用的技巧性剪接,如溶、淡

等，在商業性的創作中逐漸形成自己的電影方法。

1932年，小津拍出了他的第一部傑作《我出生了，但》，這部91分鐘的黑白默片表現一個工薪階層家庭中的兩個八九歲男孩，發現他們敬愛的父親竟然在老闆面前點頭哈腰，但在學校裡，老闆的兒子在哥倆面前連鬼都不如。哥倆絕食抗議，但最終覺得老闆好像真的很牛。這部影片結合了小津電影美學的各個要素，通過小孩子的視點閱讀了日本社會森嚴的階級結構。在兩個小孩兒純真失去的時候，電影不再是單純的喜劇。小津自己說：一開始我要拍的是兒童片，卻拍成了成年人的電影；本來要拍一部歡快的小品，卻拍得越來越沉重。這部影片獲得了當年《電影旬報》十大佳片的第一名。

1936年，小津拍攝了他的第一部有聲片《獨生子》；1958年小津拍攝了他的第一部彩色片《彼岸花》。他是那種見證了電影技術成長的導演，在漫長的電影生涯中不會被技術征服，也不會被技術淘汰。他始終專注於自我電影世界的建立，他創造了一種電影，用以表達他對世人的看法。

小津電影的高貴品格在於他從不誇張和扭曲人物的處境，而扭曲和誇張人物的處境直到今天都是大多數電影的通病。和他的日本同胞相比，他既不像老年的木下惠介那樣對家庭抱有浪漫的幻想，也不像成巳喜男那樣對家庭毫無保留地批判。小津始終保持著一種

克制的觀察而非簡單的情緒性批判。小津的立場是審慎客觀的，因此會有人不喜歡他的作品，說他太溫和、太中產階級。儘管日常生活中的日本，並不是一個真正克制、真正寧靜的民族，但這些美學品格依然是小津的誠實理想。小津的電影沒有流於極端，他的人物始終保持著簡單和真實的人性。

在他的整個導演生涯中，都熱中於使用一種鏡頭：一個人坐在榻榻米上的高度所攝得的鏡頭。不論在室內或室外，小津的攝影機總是離地高約三尺，很少移動。但他電影中很少的移動卻突然間穿過他在此之前營造好的靜止世界，產生一種神祕不安的氣息。這些都是小津招牌式的鏡語，和其後他的中國追隨者侯孝賢一樣，兩位大師的電影語言都來自他們的人生哲學。靜止中的觀察，實際上是一種傾聽的態度，是一種尊重物件的態度。畫框也是小津最重視的形式依託，他在拍片之前，都要用鉛筆畫出每一個分鏡的草圖。小津的機位幾乎都與場面保持垂直的關係，角度壓得很低，這些都顯示小津想獲得一種繪畫意義上的平衡感。

小津給他的電影方法以嚴格的自我限定，一種極簡的模式。他絕不變化，堅定地重複著自己的主題和電影方法。這形成了小津電影的外觀，成為人類學意義上的寫作，成為日本民族的記憶，成為日本文化重要的組成部分。而他的克制，在形式上的自我限定卻也是大多數東方人的生活態度，於是有了小津電影之美，有了東方電影之美。

小津的電影方法不煽情，而是敏銳地捕捉感情。他限制他的視野，但能看得更多；他侷限他的世界，以便超越。比起普通的電影，小津電影中的「故事」要少得多。而所謂故事，看起來往往只是一些閒情散景。小津的53部影片中有25部是著名編劇野田高悟和小津合作的。《早春》之後的八部作品都是在野田鄉下的寓所裡，在兩人一起散步，喝酒，爭論中完成的。小津的電影世界，他給你極少，又給你極多。

1963年12月12日，小津安二郎因癌症而死。他在去世後多年才獲得了國際性的聲譽，他當然不會在乎這些，他的基碑上無名無姓，只刻有一個大大的「無」字，他早參透了人生。

1999年我第一次到日本，我的監製市山尚三帶我去鐮倉丹覺寺看小津的墓。我們點了香，進了酒，送上花。鞠躬的時候聞到淡淡的香味，我相信空中繚繞的一定是所謂小津的精神。

原載《環球銀幕》（2003年第12期）

聽說電影的春天就要到了

2002年，田壯壯導演重拍了費穆的電影經典《小城之春》。這重新引起了人們對國產電影的熱情，我買票入場，在青年宮影院坐好，才想起自己已經一年沒有在國內的電影院看電影了。

新拍的《小城之春》並沒有像一般的重拍電影那樣，為了顯示導演對這一題材新的理解而對原著肆意修改。令人吃驚的是，整部影片浸透著田壯壯對原著的真誠敬意，這相當讓人感動。如果去瞭解電影史，我們會發現我們的電影傳統有過太多斷裂，現在有一個人用自己的工作向隱沒於歷史深處、已經備感模糊的傳統致敬，這需要多大的文化責任感？聯想起他對我們這些年輕導演的幫助，會覺得事實上他已經承擔了一種責任；上要面對傳統，下要提攜新人，這角色是家族裡最勞苦的一員。

陳凱歌和張藝謀也各自推出了新作。《和你在一起》和《英雄》兩部電影都意在振興中國的主流電影工業，這工業當真讓我們擔憂。《和你在一起》是對工業的一次深情的人工呼吸，《英雄》則是對垂死病人重重的電擊。陳凱歌和張藝謀救護員的角色看起來還

稱職，但令人吃驚的是，兩位導演因為角色的轉化而開始否定自己原來所代表的價值。陳凱歌説拍藝術電影是自私的行為，張藝謀則熱情認同好萊塢的價值。這多少讓我失望，《黃土地》、《秋菊打官司》過早地成為一種祭奠。開始有年輕導演有志於類型電影的拍攝，陸川電影學院畢業時論文的題目是《體制中的作者》，他的《尋槍》可以看到他在這方面的理想。《尋槍》充滿了導演的責任心，這一點難能可貴。

這一年，王兵推出了長達九個小時的紀錄片《鐵西區》。這部史詩式的獨立影像，描繪了計畫經濟失敗後一個城區的感傷面貌。這部紀錄片是中國電影幾年來的重要收穫，而這種收穫也越來越只能在獨立製作中獲得了。北到哈爾濱，朝鮮族導演金尚哲拍攝了《咱這兒真冷》。南到廣州，甘小二拍攝了《山青水秀》；陳裕蘇於燈紅酒綠中拍攝了《目的地，上海》。原來獨立電影作者多集中在北京的格局逐漸打破，從南到北，獨立電影的觀念越來越深入人心。也許我們真的已經到了一個影像的時代。

跟過去所不同的是，今天連電影工作者之外的人也開始知道電影審查制度的問題。報紙上討論電影的分級制度，為什麼改變一個人所共知的不合理的體制會有如此之難，它已經危害到了電影產業的發展和我們的文化。現在我們可以大聲討論這個問題了，這或許就是進步。前些天，有朋友打電話談起黃健中的《米》有可能解

禁，聊了半天突然沉默，然後他説：「聽説電影的春天就要到了。」

我不知道該不該相信這話筒裡聽來的春的消息。

本文為2003年第3屆華語傳媒大獎特刊前言

趙小桃坐在單軌列車上打電話，她說她要去印度。她以前的男朋友突然來找她，他說他要去烏蘭巴托。

趙小桃說的印度是世界公園的微縮景點，她在公園裡跳舞，為遊人表演。她以前的男朋友要去的烏蘭巴托是蒙古的首都，在北京往北的遠方。

他們相見，吃飯。小飯館瀰漫的煙霧正好掩飾他們告別的憂傷。

趙小桃又坐在單軌列車上打電話，她說她想見他。他是她現在的男朋友，叫成太生。他正在艾菲爾鐵塔上執勤，是世界公園的保安隊長。

他們都住在公園裡，一起工作，吃飯，遊蕩，爭吵。

他們都來自外地，在這座城市裡幻想，相愛，猜忌，和解。

這是2003年的北京。城市壓倒一切的噪音，讓一些人興奮，讓另一些人沉默。

這座公園布滿了仿建世界名勝的微縮景觀，從金字塔到曼哈頓只需十秒。在人造的假景中，生活漸漸向他們展現真實：一日長於一年，世界就是角落。

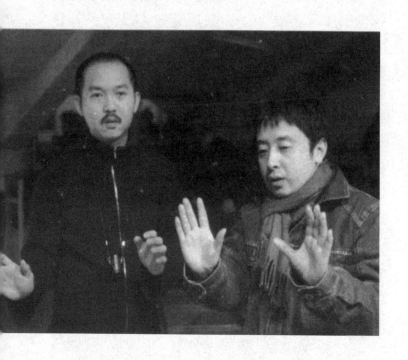

導演的話

1. 村

拍完《任逍遙》後，我又回到我的家鄉，山西省汾陽縣的一個
很小的村落去探望我的表弟。我的表弟仍然在這個村子唯一的煤礦
工作，但不同的是他比以前變得更加孤獨。因為大部分和他一樣年
紀的年輕人都已經離開農村，去了大的都市或者經濟比較發達的南
方打工。整個村子走得只剩下了老人、孩子和殘疾人。這裡土地荒
蕪，街上罕有人跡。我的表弟向我打聽北京的生活。我想他一定是
掛念那些去了城市的朋友。這讓我想起北京街頭的擁擠和喧鬧，想
起每天都迎面而來的無數張初來城市的面孔，我覺得我應該拍一部
關於北京的電影。因為我很難用言語向我的表弟解釋城市的一切。

2. 縣城幾景

A. 一過十點鐘，汾陽縣城一片黑暗。為了省電費，夜晚只開馬
 路左側的路燈。

B. 網吧裡倒很熱鬧，光著膀子摟著馬子的小夥子敲幾下鍵盤喝
 兩口啤酒。網吧也兼賣刀削麵，後院有客房，盤了傳統的土

炕以供從虛擬世界歸來的人休息。

C. 文化館的溜冰場上，一個少年孤傲地滑行。他的手裡拿了一罐可口可樂，他能在高速的滑行中從容地喝可樂。可樂是他形象工程裡重要的道具，他以此與人群區分。

3. 北京

約朋友在東四十條橋西北角的江南飯店吃飯，當我趕到的時候我的朋友在一片拆遷過後的瓦礫前等我。江南飯店連帶它周圍賣保險櫃、賣福利彩票的店面都沒有了。幾天前還車水馬龍，眼前卻一片荒涼。我越來越覺得，超現實成為了北京的現實。

這座城市幾年間變成了一個大的工地，一座大的超級市場，一座大的停車場。一方面是各種各樣的秀場歌舞昇平，一方面是數以萬計的人失去工作；一方面是高樓大廈拔地而起，一方面是血肉之軀應聲倒下。那些來自外地的民工，用犧牲自己健康和生命的方法點亮夜晚城市的霓虹。而清晨的街道上又走滿了初來城市的人潮。這座城市日夜不分，季節不明，我們得到了「快」，失去了「慢」。

4. 世界公園

　　1993 年，我陪父母在京旅遊。我清晰地記得那天我們從北京擁堵的二環、三環喧囂而出，行車經過荒涼的郊區曠野，來到「世界公園」。

　　掛曆裡才能看到的異域建築出現在了眼前，穿越於埃及金字塔和美國白宮之間，途中經過莫斯科紅場。耳邊印度舞女喧鬧的鈴鐺聲和日本音樂的嫻靜交映成輝。廣告板上寫著「不出北京，走遍世界」。人們對外面世界熱忱的好奇心就這麼被簡單地滿足了。

作為人造的景觀，「世界公園」一方面說明人們瞭解世界的巨大熱情，另一方面又表明著一種誤讀。當人們面對這些精心描繪的風景名勝時，世界離他們更加遙遠。我想生活在其中的那些人物，表面上可以在毫無疆界的世界中自由行走，實際上處於一種巨大的封閉之中。艾菲爾鐵塔、曼哈頓、富士山、金字塔……人們能複製一種建築，但不能複製一種生活、一種社會制度，或者文化傳統。生活其中的人們仍然要面對自己的痛苦。從這個角度講，享受全球化的成果，並不能解決歷史造就的時差。後現代的景觀也無法遮掩我們尚存太多啟蒙時期的問題。

5. 世界

我想拍一部故事片就叫《世界》。

我越來越覺得一日長於一年，世界就是角落。

烏蘭巴托的夜（《世界》插曲）

—————— 賈樟柯 / 左小祖咒　作詞

穿越曠野的風啊

慢些走

我用沉默告訴你

我醉了酒

飄向遠方的雲啊

慢些走

我用奔跑告訴你

我不回頭

烏蘭巴托的夜啊

那麼靜 那麼靜

連風都不知道我 不知道

烏蘭巴托的夜啊

那麼靜 那麼靜

連雲都不知道我 不知道

遊蕩異鄉的人啊

在哪裡

我的肚子開始痛

你可知道

穿越火焰的鳥兒啊

不要走

你知今夜瘋掉的啊

不止一個人

烏蘭巴托的夜啊

那麼靜 那麼靜

連風都不知道我 不知道

烏蘭巴托的夜啊

那麼靜 那麼靜

連雲都不知道我 不知道

寫給山形影展

我少年的時候總喜歡站在馬路上看人，那些往來奔走的我不認識的人，總能給我一種莫名其妙的溫暖感覺。有時候我突然會想：他們是否也跟我過著相同的生活，他們的房間，他們吃的食物，他們桌子上的物品，他們的親人，他們的煩惱是否跟我一樣。我非常恐懼自己失去對其他人的好奇，拍紀錄片可以幫我消除這種恐懼。

人往往容易失去對人的親近感，我們的世界裡其實只有寥寥數人。紀錄片可以拓展我們的生活，消除我們的孤獨感，更重要的是每當我拍紀錄片的時候，我覺得在我身體裡快要消失的正義、勇敢，這樣的精神又回到了我的體內。這讓我覺得每個生命都充滿了尊嚴，也包括我自己。

電影是一種記憶的方法，紀錄片幫我們留下曾經活著的痕跡，這是我們和遺忘對抗的方法之一。

此文為作者 2005 年擔任日本山形紀錄片影展
國際評委時為大會場刊所寫

我們要看到我們基因裡的缺陷（演講）

　　大家好，很高興又回到學校。今年是中國電影一百年，我參加了很多活動，每次都有很複雜的感情。一百年當然是有紀念性的節日，每一個熱愛中國電影的人都一定非常關心中國的電影，另外在這個紀念日之前我們可能太多忽視了我們的電影傳統。很多二三〇年代的電影其實非常寂寞，它們躺在片庫裡。有可能大家買了 DVD 放在櫥櫃裡，也很少接觸它們。

　　我 1993 年到電影學院學電影理論，實際上直到今天我也很難很自信地講，我對中國百年電影有多少瞭解。從默片時代到今天，中國百年的電影裡有很多珍貴的經驗，其實是我們不太瞭解，或者非常陌生的。

　　打個比方，我們今天做這樣一個紀念活動，往往像一個不怎麼孝順的孩子，平時不關心自己的父母，到父親要過六十大壽了，唱了一台大戲，讓所有人覺得我們還愛這個父親，等壽辰過了之後我們又忘了。我們不能這樣。也許今天就是一個新的開始，讓我們看重、讓我們珍視自己一百年珍貴的電影傳統。我們要嘗試去瞭解

它，經常做這樣的交流，經常做這樣的放映。

對電影來說無所謂新電影和舊電影，每一部你沒有看過的就是新電影。一部二三〇年代的電影，可能已經存在了80年，但是實際上如果你沒有看過的話，對你來說它就是一部新電影。這也是為什麼我們要在今天做這麼一個隆重的集會，大家坐在一起，利用一個下午討論電影的一個非常重要的理由。

另一方面，百年電影有非常多的可能性。我覺得除了當代電影之外，二〇年代默片時期尋找電影語言的精神，給了我做導演的引導。

那個時候的電影還在童年時期，電影的技術發展沒有那麼完備，所以電影的可能性會很多。每一個導演都在沒有傳統、沒有經驗的時間段裡尋找電影的語言方法。其實今天中國電影發生的所有問題，或者是我們面臨的很多重新認識的十字路口，都可以在我們舊的電影裡找到啟發，找到答案。雖然我覺得學習西方電影，或說學習當代電影非常重要，但電影工作者背後的傳統也非常重要。

在我認識電影的整個過程裡，袁牧之導演的《馬路天使》給了我極大啟發。通過這部電影我看到了華語電影在1949年後，到1989年之間，我們所面臨的一個遺憾。這個遺憾是我們所謂的革命

文藝的傳統變成了主流，而1949年之前的電影，特別是三四〇年代中國電影高度發展的傳統被中斷了。《馬路天使》也在被中斷的作品行列中。當然，伴隨中斷的還有很多的誤讀。我們一直在官方的語言系統中，認為這部電影是所謂的左翼電影。《馬路天使》當然是左翼電影，但是不能掩蓋它作為電影而在藝術上取得的非常高的成就。它取得的這個成就是在1949年之後，逐漸被消滅、逐漸被淡忘、逐漸被遺忘的傳統，是對市井生活的熟悉和活潑的表現。從這部影片的人物設置上，就可以看出作者的創作方向。趙丹扮演的是吹鼓手，和歌女結成了非常重要的人際關係。正因為有了這樣的人際關係，所有故事的發生、事件的展開都在日常生活裡，在我們非常熟悉的空間裡，是對我們個人的經驗、對日常生活非常尊敬的傳統的開始。

我們往往會提到小津的電影，或者看到侯孝賢的電影有這樣的傳統。其實《馬路天使》早就有了這樣的傳統開拓。它把非常鮮活的市井生活用非常熟練的場面調度呈現出來，重要的是袁牧之用他天才的導演方法，用他集導演和編劇為一體的高度原創性，把市井的結構和生活有序地展開。比如我們看影片一開始，有一組紀錄片的段落，記錄的是上海灘方方面面的情況。在人物走完之後，首先就是吹鼓班行進的場面。在街道上，趙丹扮演的吹鼓手在行進的人群裡。袁牧之很熟練地把街道的空間，和市井裡的鄰里街坊關係非常完整有序地進行了出場交代。從路邊賣報紙的報販，到茶樓周璿

扮演的歌女，再到周璿站在二樓和趙丹打招呼，馬上轉場到酒樓。酒樓是周璿唱歌賣藝的場景。雖然是很簡單的開始，但展現了街坊鄰里和茶樓酒肆這樣一個我們再熟悉不過的日常空間，在接下來非常活潑的場面調度裡，把生活的情趣和日常的細節有序地交代了出來。

但這個傳統到了1949年之後，因為我們個人生活的情趣和權利逐漸被集體生活取代以後，大銀幕上漸漸遠離了這些東西。包括整個中國社會不再是以前那樣以街道和社區為結構，而是以大院和單位為結構，人都在以集體為結構的新的結構方法之中。一部分中國人的生活離開了熟悉的街道，離開了熟悉的茶樓酒肆，離開了市井生活。

但是，大多數中國人即使在「文革」十年，或者是其後的階段裡，仍然是生活在街坊鄰里的關係裡。但個人的私人生活，在整齊劃一和高度集中的體制裡，漸漸被認為沒有意義，被認為是消極，因此在電影裡我們所熟悉的市井生活逐漸遠離。而且，在這個過程裡面我們忽視了我們自己生活的權利，我們忽視了對我們自身生存經驗的重視。這種關係的失落，漸漸地使中國的電影創作變成了通俗劇加傳奇劇的混合。因為通俗性能迅速地感染大眾，甚至是影響沒有太多文化教育背景的基礎人群，因此要求加強電影的通俗性。但在推進通俗性的過程中，卻完全用傳奇性這樣一種高度戲劇化，

甚至臉譜化的戲劇模式推進，演繹悲歡離合、生死離愁。

1949年之後很重要的一些文藝作品，比如《平原遊擊隊》、《鐵道遊擊隊》都是革命文藝混雜了傳奇，混雜了高度的戲劇性的作品。因為有了這樣的價值取向，它們也被大眾所接受，於是新的電影方式隨之出現。我們不熟悉去拍攝個人在生活裡受到的壓力和生活的影響，我們甚至不熟悉去面對這些壓力和影響。

這樣一個傳統的中斷直到今天仍給很多要拍個人生活的年輕導演非常大的挑戰，甚至有些人會認為這部分生活和場景是不應該進入電影的，是沒有價值進入電影的。他們會說，「一部電影，花這麼多錢就講你自己的個人感受，是不是有問題？」但其實我們反過來想，寫一本小說，寫一首詩，沒有一種感受是不能進入到寫作當中的，哪怕是再個人的、再私人的感受。

逐漸地，在電影的創作裡，個人感受，甚至是生理感受逐漸消失，換來的是思潮意識。包括1989年以來創作了非常多的輝煌電影，很大一部分也是潮流的產物，是集體思考的產物。面對中國的歷史，面對中國個人的生活，從個人角度發出自己的感慨，或者是一聲歎息，甚至是吶喊的作品都非常模糊，非常不熟悉。這一部分經驗，我覺得混雜了非常複雜的文化現實情況。這個文化現實情況裡包括我們怎麼看待中國文化的傳統。我們生活在這麼大面積的土

地上，我們背後所有中國重要的歷史都發生在這個土地上，所有的文物、所有的文獻、所有的機構都存在於這個土地上。我們往往會輕易地認為，我們所繼承的，或者我們所擁有的文化資源是不可動搖的、正統的華語文化的背景。直到今天，包括我自己會覺得越來越不瞭解我們的傳統，越來越覺得這個傳統雖然遍布在所有的華人地區，但有一部分精神和傳統只在香港地區和台灣地區還存在。

到了今天，在這樣一個新的年代裡面，我們去考察的不應當單是電影，而應該從電影出發去觀察整個中國文化，從而獲得全面的經驗。我覺得應該突破正統華語文化背景的幻覺，去開拓我們自己的思路，全面地瞭解和學習這個文化。

我覺得在中國大陸的影片中，比如在《絕響》裡，我們可以感受到類似《馬路天使》這樣一種影片氣質的回歸，在八〇年代早期的電影《北京，你早》裡我們也能隱約找見這樣的氣質。但對這種人際關係的尊敬，在香港娛樂片裡卻比比皆是，比如《新不了情》。你可以看出，他們熟練的、靈活的創作能力是我們所欠缺的。香港電影裡面，可能保留了三四〇年代非常珍貴的中國電影的傳統。如果我們去瞭解那段歷史，我們能夠瞭解到這個源頭應該是抗戰開始之後，有大量的上海電影工作者，他們離開上海去香港開拓另外一個華語電影的生產基地。一直延續到1949年，一直延續到今天，包括武俠片的傳統，也一直在香港電影文化裡延續下來。

作為大陸的電影工作者和文化工作者的我們面對這個氣息、這個文脈時，我們可能還要去尋找。我們需要珍視其他地區華語電影的可貴之處，或者是華語文化的一種傳統。比如王家衛導演所拍攝的《花樣年華》，其實那部電影裡透露出來的不單是王家衛個人的電影理解，還有他對中國電影理解的角度。因為他在上海出生，在上海家庭裡長大，在他的文化背景裡，他對中國的傳統文化有獨特理解。包括他對旗袍的理解，裡面形成的新的流行元素是有傳承的源頭在其中，不是無中生有。你很難想像一個完全經過變革，經過文化斷裂的華語導演有這樣一個情懷做這樣一種影片。

事實上，我們的感情非常粗糙。一些電影概念，我們今天聽起來也是需要仔細琢磨，比如「大氣」，為什麼大氣就是一個好的標準？比如「有力量」，為什麼有力量就是一個好的標準？我們所有的美學價值判斷的標準是「大」，是「有力量」這樣的方向。那麼軟、私人、灰色、個人，好像是這個美學系統裡負面的東西，是錯誤的東西。面對文藝創作，電影拍攝的時候，我覺得所有的美學氣質都是需要的。中國電影工作者，尤其是大陸電影工作者面對過去一百年的歷史，我們要看到我們基因裡的缺陷。這個缺陷是值得我們去多想多思考的。

本文為 2005 年 12 月 17 日《新京報》「中國電影百年論壇」的演講

我的電影基因

　　我七八歲的時候，父親常跟我們講起他少年時去看拍電影的事情。那時侯「文革」剛剛結束，單位上會多，經過長久的壓抑，如今百廢待興，人們臉上也開始復甦了笑容。父親從學校回家再晚，全家人也要圍聚在一起聊天吃飯。偶爾遇上停電，也不點蠟燭，借著爐火的亮光，在大面積的黑暗中感受溫暖的氣氛。這樣的時刻，父親總不厭其煩地描述拍電影的細節，那時侯他還是汾陽中學的一名學生，聽說長春電影製片廠在城外的峪道河村拍電影，便與同學跋山涉水前往觀看。他們站在攝製組周邊，看一群人把三角架挪來挪去，選擇合適的位置。有一群山民打扮的人在攝影機面前開山造渠。望著眼前的景象，起初有的同學以為找錯了地方，是地質隊在搞測量，很快他們發現這些開山造渠的人都聽一個人的指揮，總在重複同一個動作。父親明白那人就是導演，拍電影的事實確定無疑。於是這群少年歡呼雀躍，然後靜默地站在山谷間看拍電影。直到夕陽西下，這群拍電影的人收拾器材準備收工，父親他們才不得不惆悵地離去。但他似乎得到了拍電影的祕密，父親的臉上有爐火的閃動，他說：拍電影是要打光的。

我一直覺得我的故鄉山西汾陽有著獨特的光線，或許因為地處黃土高原，每天下午都有濃烈的陽光，在沒有遮攔的直射下，山川小城被包裹在溫暖的顏色中，人在其中，心裡也便升起幾分詩情畫意。這裡四季分明，非常適合拍電影。父親在現場看到的那部影片是由山西作家馬烽編劇、導演蘇里執導的電影《我們村裡的年輕人》，講山西一群有志青年劈山引水，建造水電站的故事。因為汾陽是山藥蛋派作家馬烽的半個故鄉，也是解放後他下鄉體驗生活的定點縣，所以導演選景在這裡拍攝。或許他們不知道，他們忙碌拍攝的工作現場，會讓旁邊靜默觀看的年輕人激動不已，而我父親一遍一遍給我講述這段經歷的時候，他一定也沒有想到，他已經為他的兒子種下了電影的基因。文化的傳承和影響真是件不可思議的事情，1997年，當我在汾陽拍攝我的第一部影片《小武》的時候，溯源而去，突然覺得選擇導演作為自己的職業一定跟父親的這段經歷有關。

原載《成都商報》（2006年8月10日）

花火怒放，錄影機不轉

1999年，我的第二部電影《站台》快要開拍的時候，我用DV拍了些外景和演員的資料並轉成家用錄影帶準備寄給北野武看。恰逢釜山影展將要開幕，我去做評委，於是便相約釜山見。世界各地的影展幾乎都會有一個錄影室，為錯過某部影片或有業務需要的來賓提供錄影視頻服務。我和監製市山尚三、北野武的經紀人森昌行等幾人去了影展的錄影室準備看我拍的資料。服務的女生千篇一律的客氣，但錄影機卻不好使。先是一台機器罷工，無論如何也不轉動，換一台倒是聽話，可是不能讀PAL制式的帶子，於是打電話聯繫。不停地有各種體態的韓國男子進進出出，有的滿頭大汗，有的對著錄影機大喊大叫，有的極理性，慢條斯理，沉默地來、沉默地走。最後服務的女生含笑彎腰，輕聲說抱歉。我們望著房間裡十幾台品牌雜亂，新舊程度不一的錄像機無奈離去。

是年，正逢釜山影展氣勢壓過東京影展，在國際影壇聲譽雀起之時，影展出手闊綽，來賓如雲，人人專車接送並入住五星級酒店。但影展的硬體卻不見更新，和主辦者要辦東方坎城的理想相去甚遠。閉幕式上，獲獎者上台照樣滿天花火。抬頭望天看著瞬間的

燦爛，我心想，放禮花的錢可以買多少台錄影機呀！但這禮花的盛況會變成報紙的頭條，電視轉播定然不會光顧昏暗的錄影室。一邊花火怒放，一邊錄影機不轉，這讓我對影展心生疏遠。

最近韓國同行為配額制上街示威，飽滿的電影之情夾雜著保護民族文化的責任感讓人尊敬。但強烈的保護意識之下多了些文化上的不自信，以配額制限制好萊塢電影終究是以一種霸權限制另一種霸權，兩者都讓人不舒服。「電影是特殊的產品，需要保護！」這

一説詞頗為煽情，但用破壞自由貿易原則的代價帶來的保護也很難談得上有合法性。法國從政府到電影工作者都有保護法國電影的自覺意識，他們的做法之一是對發行好萊塢電影的公司徵收重稅，然後將其補貼在法國本土電影中。另外，法國電視台所獲的廣告收入中有固定比例的資金也要投入到電影產業中。這種辦法顯然更好一些，提高本國電影的競爭力不應該用限制他國電影的方法實現，即使它是好萊塢電影。

去年英國影評人湯尼‧雷恩在美國《電影評論》雜誌發表了一篇關於韓國電影的長文，他在評論金吉德的《空房間》時說：對於一個沒有看過蔡明亮電影《愛情萬歲》的觀眾來說，該片還有一點看頭，但這部電影只不過是一句陳詞濫調。

我同意他的看法，請別言必稱韓國。

原載《南都週刊》（2006年3月13日）

這一年總算就要過去

　　今年冬天來的早，十月已經一片蕭條的景象。以前喜歡冬天，看鮮花敗去，楊柳無色，總覺得於光禿禿中可洞悉世界本質，灰乎乎的色彩倒也有種堅強味道。但今冬卻怕了寒冷，中午落入房間的陽光也少了往年的力量，遠處鍋爐房偶爾傳來的鐵器碰撞聲遠沒了以前的空靈感覺。

　　這是空虛的一年，我讓自己停止了工作，整整一年沒有拍一寸畫格。事實上我突然失去了傾訴的對象，生活變得茫然，電影變得無力，少年時有過的頹廢感又襲上心頭。而此刻，作秀多於作事，拍片也不過為媒體多了一些話題。我喜歡一句歌詞，歌中唱道：有誰會在意我們的生活？如果困難變成了景觀，講述誤以為述苦，我應當停下來，離自己和作品遠些，離北京遠些。

　　去了五台山，山中殘雪披掛。大自然不理會觀眾的情緒，自在地按著她的邏輯擺布陰晴雨雪，這是她的高貴。她的節奏是緩慢的四季，大自然不會為取悅看客而改變什麼。你只能將自己的心情投射其中，而不可要求她順應你的習慣。像看布雷森的電影，自然如

山，你可以從中取悅，但他絕不取悅於你。很愉快這拜佛的路上有了電影的聯想，想想北京正在往枯草上噴灑綠色，黛螺頂上海一樣的藍色顯得更為真實。登高呼喊，空谷尚有回音，這是自然對我的教育。

回了太原，撥通以前朋友的電話，聽到好幾年沒有聽到的聲音，又想起一句歌詞：曾經年少愛做夢，一心只想往前飛。這些因我追求功名而被疏遠了的兄弟，曾經與我朝夕相處。原來時間也無力將我們疏遠。三五杯後，酒氣驅散陌生，呼喊我的小名，講這些年間不為外人道的事情。他們告訴我應該要個孩子，他們在為我的老年擔憂。我有些想哭，只有在老友前我才可以也是一個弱者。他們不關心電影，電影跟他們沒有關係，他們擔心我的生活，我與他們有關。這種溫暖對我來說不能常常感受，當導演要冒充強者，假裝不擔心明天。酒後的狂野像平靜生活裡冒出的花火，嘔吐後說出一句話：我愛江湖。

繼續向西，去了榆林。長途車上鄰座的老鄉非常沉默。天快黑時他突然開口，問我今天是幾號。我告訴他已到歲末，他長歎一聲，說：這一年總算就要過去。我不知道他的生活裡出了什麼問題，讓他如此期待時間過去，但我分明已經明白了他的不容易。這像我的電影，沒有來龍去脈，只有浮現在生活表面的蛛絲馬跡。

這一次是生活教育了我，讓我重新相信電影。

2006年

三峽好人

▶ 故事梗概

　　煤礦工人韓三明從汾陽來到奉節，尋找他十六年未見的前妻。
兩人在長江邊相會，彼此相望，決定結婚。

　　女護士沈紅從太原來到奉節，尋找她兩年未歸的丈夫。他們在
三峽大壩前相擁相抱，一支舞後黯然分手，決定離婚。

　　老縣城已經淹沒，新縣城還未蓋好，一些該拿起的要拿起，一
些該捨棄的要捨棄。

導演的話

　　有一天闖入一間無人的房間，看到主人桌子上布滿塵土的物品，似乎突然發現了靜物的祕密。那些長年不變的擺設，桌子上布滿灰塵的器物，窗台上的酒瓶、牆上的飾物都突然具有了一種憂傷的詩意。靜物代表著一種被我們忽略的現實，雖然它深深地留有時間的痕跡，但它依舊沉默，保守著生活的祕密。

　　這部電影拍攝於古老的奉節縣城，這裡因為三峽水利工程的進行而發生著巨大的動盪：世世代代居住在這裡的無數家庭被遷往外地，兩千年歷史的舊縣城將在兩年之內拆掉並永遠沉沒於水底。

　　帶著攝影機闖入這座即將消失的城市，看拆毀、爆炸、坍塌。在喧囂的噪音和飛舞的塵土中，我慢慢感覺到即使在如此絕望的地方，生命本身都會綻放燦爛的顏色。

　　鏡頭前一批又一批勞動者來來去去，他們如靜物般沉默無語的表情讓我肅然起敬。

2006年的暗影與光明

1.影院之前

2006年深秋，我又一個人去了大同。午夜到達的時候，天冷得像要下雪。站台上的往來旅客水一般漫出，又水一般流走。我故意放慢步伐，待人散後獨享這自找的孤獨。

我沒有通知朋友來接站，一出火車站便叫了計程車向一小飯館奔去。這城市似乎已經入睡，兩排路燈只開了靠西的一側。東邊的大片黑暗，只待明早太陽出來收拾。下了車，一綠色門窗的小館果然亮著燈。推門進去，眾朋友正推杯換盞。

果然如我所料，他們並無別的去處，日日在此把酒尋歡，不相約，也能聚首。

酒後不想睡覺，一時不知去處。三輛出租，載了十二個兄弟去茶樓打牌。穿中式對襟衫的服務員拿來幾副新牌，我下注小賭，靠了高中時代的修養，竟還贏了些錢。突然停電，屋裡剎時安靜，十

二支香菸燃燒著小城的寂寞，紅色的菸頭閃爍，有種傷心味道。

馬路上，遠處只有中石化加油站和風中不倒的三溫暖還亮著燈。今夜又有一雙陌生的手，會安撫我們入睡。暖氣開足的按摩房中，我瞪大雙眼。在此溫暖而無聲之處，我才敢招呼脆弱的自己出來，也沒有了眼淚，就如他們說的一樣，我已經變成了老江湖。

老江湖們於中午醒來，都穿了紙質的短褲背心出來，聚在大廳裡吃羊湯麵。在小格子的更衣間，眾人的手機鈴聲此起彼伏，各人應付老婆都有一套。待大家如參加團拜會般出現在三溫暖門前，彼此目光相問：去哪兒？

2.影院之中

我們沒有去處，分乘幾輛計程車向礦區出發閒耍。大同的十幾家煤礦沿一條公路散落，煤礦也用阿拉伯數字編號，一礦，二礦，三礦……遠處礦區青灰色的破敗樓群中，有一束歐風格的建築屹立，顯得驕傲而懷才不遇。近前觀看，原來是一礦區電影院。入口處褪色的五角星還有舊時理想主義的味道，只是所有的門窗都用磚頭堵了，顯示著現時的寂寞。

步入影暗的大廳，空空蕩蕩，沒有一個座椅，倒是模仿人民大

會堂的屋頂裝修，露出了往日的繁華。如今，這影院變成了存放水泥的倉庫，我在一堆廢物中奇蹟般找到一截35毫米電影片頭。在光底下展開，隱隱約約一行字：血總是熱的。

這電影名字讓我想起楊再葆的改革者形象，也想起了昨日電影院人山人海的繁華，但現在這張銀幕被扯下來已多年。廣袤的大地上，電影院已經如前朝的廟堂，在冬眠中等待被拆掉或在更遠的未來變為古蹟。我們一行遊民一路行走，一路尋訪影院、俱樂部的蹤影，一座一座影院在塞外的風沙中屹立。它們有的玻璃盡爛，像滿身的傷口，有的沉默無聲，詫異於如今的物是人非。

只是我突然想到這十幾年來當代中國人的面孔，我們的樂與哀愁，甚至悲歡離合，從來沒有在此地於銀幕上演出。而不遠處的工人宿舍區中的人們，誰會想到他們的心靈和需要。

電影應該是破費兩個銅板，窮人也能享受得起的樂趣。如西西里島的老人，也可以和著菸草的味道，陶醉於費里尼的超現實。今天有人扯下他們的銀幕，然後又在言語上綁架他們，言必稱「普通觀眾」，而且總以人民的名義。在遙遠的都會，那些拿五十塊錢看電影的普通觀眾，於塞外看來，也不怎麼普通！

3.電影

天又黑了，我們一班兄弟再次推杯換盞，又要重複同樣的程序，度過同樣的寂寞和空虛。

這是我們的精神現狀，是我們這些電影拍攝的背景和理由。翻開2006年華語電影的篇目，不多不少，不好不壞，只是明白我們民族的精神現狀，需要更多的電影，需要感受更多的暗影與光明。

此文為《華語電影2006》序言

迷茫記

　　1999年1月13號，我被電影局喊去談話。那一年我29歲，剛從學校畢業，沒怎麼進過國家機關的門檻。心裡打鼓，一路東走西繞，終於在東四某條胡同看到國家廣電總局的白底黑字牌子。

　　正在端詳，欲意前往，突然從門裡流水般漫出七八個中年人，其中一人臉熟。我立馬側身靠牆定睛觀看，原來是第五代某大師，看他和一儒雅官員稱兄道弟，勾肩搭臂，一旁眾人附和。在低屋飛梁之下，八字門廳之前，配合著胡同裡明清以來的幽雅，恍惚一派古意，這讓我迷茫原本想像中神仙般不食人間煙火的大師，在官府衙邸竟也如此遊刃有餘，一如自家門前。

　　人群如大師吉普車下的煙塵般散去，胡同的寂靜中我倒怪罪起自己的沒有見識。那官府中人也非青面獠牙般惡相，那官就有書卷氣，像老了以後的趙文。

　　進了門去，才知此乃深宅大院。看門人一聲斷喝，斷了我情趣，平添幾分緊張。報了來意，得了差人指點，我穿廊過柱，近一門前，

抬手敲門，出來的竟是老年趙文。人生多此巧合，真是上天的安排，原來電話中約我的官就是他。說明來意老趙並不著急與我理論，而是帶我入院，言此乃宰相劉羅鍋的故居。我想起李保田的喜劇樣子，不禁笑了起來。

重又回屋入座，老趙賜茶，說他要出去一小會兒，讓我一人在辦公室等他，盡可隨意。他走後，我的目光搖鏡頭般掃看一周，桌上有一複印文件入眼，那文件上似乎有我名字。我如蔣幹盜書般興奮，趁四下無人，拿起文件閱看，上面複印的竟是台灣《大成報》影劇版一篇關於我的電影《小武》的報導。

這倒不讓我驚奇，歎為觀止的是在正文的旁邊，有人手書幾行小報告：請局領導關注此事，不能讓這樣的電影影響我國正常的對外文化交流。

我閱後恨從心頭起，惡向膽邊生。待自己穩住情緒，才看到小報告後的署名：××。××正是剛才那位五代大師的文學策畫。我不能相信，想我與你何干？都是同行，相煎何太急，做人要厚道，為何要說同行的壞話！迷茫啊，迷茫！我把文件復位，呆坐在椅子上。我聽到了自己的一聲長歎，淚從心底湧起，不為我自己，而為打小報告者。我想起羅曼‧羅蘭的話：今天我對他們只有無限的同情和憐憫！這時侯，我在道德上倒也感覺占了上風。

老趙談笑風生進來，說：知道為何請你來。我說：我知。

老趙拿一文件宣判：從今天起，停止賈樟柯拍攝影視劇的權利。我和他都沉默，老趙把告密信從桌子上拿起，重重地墩了墩，歎道：我們也不想處理你，可是你的同行，你的前輩，人家告你啊。

我如夢遊般離了辦公室，手拿處理我的文檔，一個人在陰陽分明的胡同中走！人心如此玄妙，複雜得讓人難懂，在迷茫中我想：留著這份迷茫，也會是一種鎮定。

原載《SOHO小報》（2007年5月9日）

相信什麼就拍什麼（對談）

———————— 侯孝賢/賈樟柯

　　侯孝賢，台灣新電影最重要的代表人物。自1980年開始從事導演工作，1989年執導的《悲情城市》獲40屆威尼斯國際影展金獅獎，1993年執導的《戲夢人生》獲坎城影展評委會獎。侯孝賢在對生命、土地、歷史和記憶寬廣溫厚的觀照中，實踐並實現了電影那份「聲光燦爛的榮譽感」。

　　侯孝賢（以下簡稱「侯」）：《三峽好人》跟紀錄片《東》是不一樣的？

　　賈樟柯（以下簡稱「賈」）：不一樣。本來是先拍《東》，拍了十來天，又想拍故事片。

　　侯：是因為接觸到那地方，才開始有動力？

　　賈：對。因為拍紀錄片的過程裡，每天晚上睡覺都有好多劇情的想像。那地方、那空間、人的樣子，都跟我們北方不一樣，生存的壓力也不一樣。在北京或者山西，人的家裡再窮也會有一些家

電，有一些箱子、櫃子、傢俱。三峽那裡的很多人家是家徒四壁，基本上什麼都沒有。

侯：我想像中也是這樣，先接觸，之後開始有想法。我在《小武》裡看到你對演員、對題材的處理有個直覺，那是你累積出來的。但《小武》受到重視後，你一股腦兒把想過的東西全呈現出來，就把人放到一邊，專注到空間、形式上去，反而太用力、太著跡了。不過到《三峽好人》又是活生生的人，是現實情境下的直接反應，這反應呈現了當初拍《小武》的能量。你變了，回到從前了。

賈：從《小武》到《三峽》之間拍了三部片，我是有種負擔感。

《小武》裡面，我特別關心人的生理性帶來的感動。之後，基本上考慮人在歷史、在人際關係裡的位置，人的魅力少了一些。

到《三峽》之後，陽光曝曬著我們，這對天氣的直接反應都能幫我把丟失的東西找回來。特別去了拆遷的廢墟，看到那裡的人用手一塊磚、一塊磚地拆，把那城市消失掉，鏡頭裡的人感染了我。我在城市裡耗掉的野性、血性，回去一碰，又黏著了。好像在創作上黏了一個穴，原來死的穴道又奔騰起來。

侯：所以創作光自己想像不夠，還需要現實。

我的情況跟你不一樣。《海上花》之後，我等於是等人出題我來應。應題的意思就是，你不知道你現在想拍什麼，也無所謂拍什麼，但你有技術在身、累積了非常多的東西，所以人家給個題目，你就剪裁這個題目。從創作上來講，這階段也滿有趣的。

生命印記，講出來就有力量

賈：在我學習電影的過程裡，《風櫃來的人》給我很大的啟發。1995年我在電影學院看完那部片之後整個人傻掉。因為我覺得親切，不知道為什麼像拍我老家的朋友一樣，但它是講台灣青年的故事。

後來我明白一個東西，就是個人生命的印記、經驗，把它講出來就有力量。我們這個文化裡，特別是我這一代，一出生就已經是「文革」。當時國內的藝術基本上就是傳奇加通俗，這是革命文藝的基本要素。通俗是為了傳遞給最底層的人政治資訊，傳奇是為了沒有日常生活、沒有個人，只留一個大的寓言。像《白毛女》這種故事，講一個女的在山神廟裡過了30年，頭髮白了，最後共產黨把她救出來⋯⋯中間一點日常生活、世俗生活都沒有，跟個人的生命感受沒有關係。

但是看完《風櫃來的人》之後，我覺得親切、熟悉。後來看《悲

情城市》，雖然「二‧二八」事件我一點不明白，看的時侯還是能吸進去，就像看書法一樣。您的電影方法、敘事語言，我是有學習、傳承的。

侯：創作基本上跟你最早接觸的東西有關，你的創作就從那裡來。像我受文學影響很大，因為開始有自覺的時侯，看的是陳映真的書。《將軍族》、《鈴鐺花》、《山路》，講的是白色恐怖時候，受國民黨壓制的人的狀態，所以我對歷史才產生一種角度、一種態度。

但這時期對我來講，過了。過了之後，我感興趣的還是人本身。拍完《海上花》之後，我想回到現代，《千禧曼波》、《咖啡時光》，到最近拍法國片《紅氣球》都是這樣。

調節類型傳統與抒情言志

侯：近來我開始瞭解到，拍片除了興趣之外，還有現實。現實就是世界電影的走向，這走向以戲劇性為主。但中國人講究的不是說故事的form，是抒情言志的form，是意境，所以我們追求的美學跟現實上一般人能接受的東西不同。

賈：在內地也有這個問題。從文明戲過來，中國人看電影的習

慣就是看戲，電影是戲。一般普通人看電影，戲劇性的要求特別高。戲劇的品質他不管，只要是戲劇他就喜歡，情節破綻百出他也無所謂，只要是戲劇他就歡心。其他氣質的電影很難跟這個傳統對抗。

侯：西方的電影傳承自戲劇、舞台，這個傳統太強大。就影像敘事的方式非常自由。但有了聲音之後，電影回歸戲劇。連編劇都找舞台編劇人才，重心完全在戲劇性上。這種情況下，你可以説，我要堅持屬於我的敘事方式。這方式在古代的《詩經》裡，在明志不在故事，但這要讓現代人理解很難，因為他們已受西方戲劇影響太多。

現在是這種趨勢，沒辦法改變。不過，假使你理解這個form，還是能在這裡找到空間，去調節戲劇傳統與抒情言志的比例，這空間基本上就是東西融合了。

去掉不必要的鴻溝

賈：我覺得電影這個材料也不斷受到新發明的影響，比如説DVD、電子遊戲、衛星電視。我看台灣的電視，覺得豐富多彩，有各種案件、政治人物的衝突，整個社會已經那樣戲劇化了，你怎麼做電影呢？好像沒必要看電影了。但我看一些導演也能找到方法把

自己的意見結合到類型電影裡，把自己的東西用類型來包裝。畢竟類型元素有很多是很受歡迎的。

侯：真正好的類型還是從真實出發的，最終要回到真實。

賈：我記得上次在北京，您談到一個東西讓我印象很深刻，

就是「用最簡單的方法，講最多的東西」。我自己的理解，所謂最簡單的方法，就是去掉跟普通大眾之間不必要的鴻溝。

侯：對，就是「直接面對」。敘事的焦點一下子就抓到，變成一種節奏感，反映你對事物觀察的吸收和反思。不過，我感覺簡單而深刻很困難。簡單，所以人人看得懂，但同時又立意深刻，這不容易。

賈：簡單就是形式上的直接吧。比如我們看1940年代末義大利新現實主義導演的作品，它們跟觀眾的關係就很密切，觀眾都很喜歡看。像《單車失竊記》這樣一部片，就能證明觀眾接受的東西跟深刻內涵是不矛盾的。費里尼的《大路》（La strada）也有容易被普通大眾接受的部分。

但總體來說，我們對電影主題和形式的考慮，是有太多迷霧在

裡面。必須重新找到一個直接、簡單的方法。

還原最初的簡單心態

賈：您怎麼看台灣新導演的作品？

侯：他們從小看很多電影，所以一拍電影就迷失在電影裡，變成拍「電影中的電影」。確切的生活和感受反而不是知道太多，不清楚自己的位置。其實也不全是位置的問題，就是不夠強悍，隨時會在形式、內容上受到影像傳統影響。要是夠強悍，相信什麼就該拍什麼。

賈：這是一個普遍的問題。

我開始工作的時侯差不多是第五代導演開始轉型的時侯，在中國有很多爭論。那時在大陸，電影的文化價值被貶得一無是處，基本上就在強調工業的重要性，特別是投資多少、產出多少。我覺得悲哀，因為一部電影放映以後，人們不談那電影本身要傳達的東西，都圍繞著談跟產業有關的問題。

所以我覺得做導演「有個體」很重要，要一個強大的自己，不被其他東西影響。電影最初就是雜耍，雜耍就要有遊戲感，從事這

工作得有快感，不為太多背後的東西，還原最初的簡單心態。

　　這說起來簡單，做起來難。像您剛說的，我也從《小武》到《三峽好人》才又重新找回這種感覺。

原載《誠品好讀》（2006 年 12 月）

這是我們一整代人的懦弱（演講）

大家好！感謝大家抽空來看《三峽好人》。剛才我也在觀眾席裡面，我本來想看10分鐘然後離開去休息，結果一直看到了最後。這部電影五月份的時候還在拍，過了三個月好像那兒的一切我已經遺忘了，再看的時候非常陌生，但同時又非常熟悉，因為我在那兒差不多用一年的時間和我的同事們工作，所以人是善於遺忘的族群，我們太容易遺忘了，所以我們需要電影。

我是第一次去三峽，特別感謝劉小東。因為這之前我本來想拍一個紀錄片，拍他的繪畫世界。我從1990年看他第一個個展，特別喜歡他的畫。他總是能夠在日常生活裡面發現我們察覺不到的詩意，那個詩意是我們每天生活其中的。這個計畫一直擱淺，一直推後。有一天小東在去年9月的時候說要到三峽畫11個工人，我就追隨著他拍紀錄片《東》。

在三峽，如果我們僅僅作為一個遊客，我們仍然能看到青山綠水，不老的山和靈動的水。但是如果我們上岸，走過那些街道，走進街坊鄰居裡面，進入到這些個家庭，我們會發現在這些古老的山

水裡面有這些現代的人，但是他們家徒四壁。這個巨大的變動表現為100萬人的移民，包括兩千多年的城市瞬間拆掉。在這樣一個快速轉變裡面，所有的壓力、責任，所有那些要用冗長的歲月支持下去的生活都是他們在承受。我們這些遊客拿著攝影機、照相機看山看水看那些房子，好像與我們無關。但是當我們坐下來想的時候，這麼巨大的變化可能在我們內心深處也有。或許我們每天忙碌地擠地鐵，或許凌晨三點從辦公室裡面出來坐著車一個人回家的時候，那種無助感和孤獨感是一樣的。我始終認為在中國社會裡面每一個人都沒有太大的區別，因為我們都承受著所有的變化。這變化帶給我們充裕的物質，我們今天去到任何一個超市裡面，你會覺得這個時代物質那樣充裕，但是我們同時也承受著這個時代帶給我們的壓力，那些改變了的時空，那些我們睡不著覺，每天日夜不分的生活，是每一個人都有的，不僅是三峽的人民。

進入到那個地區的時候，我覺得一下子有心裡潮濕的感覺。

站在街道上看那個碼頭，奉節是一個風雲際會、船來船往的地方，各種各樣的人在那兒交會，忙忙碌碌，依然可以看出中國人那麼辛苦，那時候就有拍電影的欲望。一開始拍紀錄片，拍小東的工作，逐漸地進入到模特兒的世界裡面。有一天我拍一個老者的時候，就是電影裡面拿出十塊錢給三明看藥門的演員，拍他的時候，他在鏡頭面前時非常自然。當他離開攝影機的時候他一邊抽菸，一

邊非常狡黠地笑了一下，我剎那間捕捉到了他的微笑。在他的微笑裡有他自己的自尊和對電影的不接受，好像說你們這些遊客，你們這些一晃而過的人，你們知道多少生活呢？那個夜晚在賓館裡面我一個人睡不著覺，我覺得或許這是紀錄片的侷限，每個人都有保護自己的一種自然的心態。

這時候我就開始有一個蓬勃的故事片的想像，我想像他們會面臨什麼樣的生活、什麼樣的壓力，很快地就形成了《三峽好人》這樣的劇情。在做的時候我跟副導演一起商量，我說我們要做一個這樣的電影，因為我們是外來人，我們不可能像生活在當地的、真的經受巨變的人那樣瞭解這個地方，我們以一個外來者的角度寫這個地區。這個地區是個江湖，那條江流淌了幾千年，那麼多的人來人往，應該有很強的江湖感在裡面。

直到今天誰又不是生活在江湖裡面，或者你是報社的記者你有報社的江湖，或者你是房地產的老闆你有房地產的江湖，你要遵守規則，你要打拚，你要在險惡的生活裡生存下去，就像電影裡面一塊五就可以住店，和那店老闆一樣，他要用這樣的打拚為生活做鋪墊，想到這些的時候我很快去寫劇本。

在街道上走的時候就碰到唱歌的小孩子，他拉著我的手說，你們是不是要住店？我說我們不住店。他問我是不是要吃飯？我說我

們吃過了。他很失望,又問,那你們要不要坐車?我說你們家究竟是做什麼生意的。他就一笑。我望著14歲少年的背影,我覺得或許這就是主動的生命態度。後來我找到他,問他最喜歡什麼?他說喜歡唱歌,他就給我唱了《老鼠愛大米》,唱了《兩隻蝴蝶》,然後我非常矯情地問他會唱鄧麗君的歌嗎?後來教他也教不會,他只會唱《老鼠愛大米》,所以用在了電影裡面,他像一個天使一樣。

在任何一種情況裡面,人都在試著保持尊嚴,保持活下去的主動的能力。想到這些的時候,逐漸地,人物在內心裡面開始形成。我馬上想到了我的表弟,我二姨的孩子。他曾經在《站台》裡演過簽定生死合同的礦工,在《世界》裡演過一個背著黑色提包、來處理二姑娘後事的親戚。這次我覺得他應該變成這個電影的主角。我們兩兄弟少年的時候非常親密。他十八九歲以後離開了家,到了煤礦工作,逐漸就疏遠了,但是我知道他內心湧動著所有的感情。每次回家的時候我們話非常少,非常疏遠、非常陌生,就這樣看著偶爾笑一下。想到這部電影的時候,我就想到他的面孔。我每次看到他的面孔,不說什麼,但我就知道,我為什麼要一直拍這樣的電影,為什麼十年的時間裡我不願意把攝影機從這樣的面孔前挪走。

我們太容易生活在自己的一個範圍裡面了,以為我們的世界就是這個世界。其實我們只要走出去一步,或者就看看我們的親人,就會發現根本不是。我覺我們應該去拍,不能那麼容易將真實世

界忘記。

我表弟後來來到劇組，我覺得演得非常好。一開始的時候，我特別擔心他跟很多四川的演員搭戲搭不上來，怕語言有問題。

他說：哥，你不用擔心，我聽得懂，我們礦上有很多陝西四川的工人，所以陝西話、四川話我全部能聽得懂。他溝通得確實很好，跟其他當地的演員。特別是拍到他跟他的前妻在江邊聚會的那場戲。他的前妻問他一個問題：16年了，你為什麼這個時候到奉節找我了？我寫的對白是：春天的時候，煤礦出了事情我被壓在底下了，在底下的時候我想，如果能夠活著出來的時候我一定要看看你們、看看孩子。這個方案拍得很好，第一條過了。他拉著我說，能不能再拍，我不願意把這些話說出來。為什麼把這個理由講出來呢？因為他說在礦裡面什麼樣的情況誰都瞭解，如果講出來，感覺就小了，如果不說出來感覺就大了。

他說得非常好，生活裡面那麼多的事情何必說那麼清楚呢。

就好像這部電影其實有很多前因後果，沒必要講那麼清楚。因為都是我們這個時代的人，面對這個時代的故事，如果我們有一個情懷，我們就能夠去理解。如果我們能從自己的一個狹小的世界裡面去觀望別人的生活，我們就能夠理解。

或許我們曾經有過這樣的生活，但我們假裝忘記。當我們一個人的時候，如果我們有一種勇氣，有一種能力去面對的時候，我們能夠理解。或許有時候我們不能面對這樣的生活，面對這樣的電影，這是我們一整代人的懦弱。

但是我覺得，就好像奉節的人，他們把找工作叫做討活路一樣，我們應該有更大的勇氣迎接我們所有的一切，找工作當然是討一個活路。他們不麻木，他們樂觀。我覺得在我拍攝電影的時候體內又開始有一種血性逐漸地感染了自己、燃燒了自己，就會覺得我們有勇氣去面對自己。

接著又想到了另外一個女主角趙濤，跟我合作過幾次的女演員，演一個沒有婚姻生活的女性，拍到她跟丈夫做決定的前一夜。原來劇本就寫她是一個人，打瞌睡、迷迷糊糊不知道在做什麼。我就用一個紀錄片的方式，我就讓演員坐那兒拍。演員拍了一個多小時，真的坐得很睏，很煩躁，慢慢入睡。拍完之後我準備收工，趙濤講，導演你看牆上有一個電扇，分手這樣一個巨大的決定其實沒有那麼容易下，內心那種躁動不安，那種反反覆覆是不是可以通過讓我來吹電扇把四川的潮濕悶熱，把內心的焦灼演出來。我們就拍她吹電扇，她像在舞蹈一樣，拍完之後我覺得是一個普通人的舞蹈，是一個凡人的舞蹈。任何一個街上匆匆走過的女性，她們都有她們的美麗，我覺得也通過演員的一個創造拍到了這種美麗。

之後就是在電影裡面來來往往、分分合合的人，陰晴不定的天氣。一直拍一直拍，拍完之後當我們再從奉節回到北京的時候，我們整個攝製組都不適應北京的生活。那麼高的人群密度、那麼匆忙的生活，那樣的一個快節奏，好像把特別多的美好、特別多的人情、特別多的回憶都放在了那個土地上。

今天這個電影完成了，我們把它拿出來，然後我們選擇在這幾天，7號點映，14號放映。這部電影和觀眾見面的時間只有7號到14號，因為之後電影院沒有太多空間留給「好人」。我們就跳好七天的舞蹈，讓「好人」跟有這種情懷的人見面。其實這不是理性的選擇，因為我想看看在這個崇拜黃金的時代，誰還關心好人。（長時間熱烈的掌聲）

在今天來北大的路上，車窗外又是那些面孔，在暮色裡匆匆忙忙上下班。我的心裡面又有一種潮濕的感覺，這時候不僅是傷感，我覺得我自己還有一個夢。這個夢還沒有磨滅，謝謝大家。（掌聲）

此文為2006年12月4日在北京大學百年講堂的演講

大片中瀰漫細菌破壞社會價值（對談）

———— 徐百柯/賈樟柯

徐百柯，《中國青年報》「冰點週刊」記者、編輯。著有《民國那些人》。

誰來捍衛電影？

徐百柯（以下簡稱「徐」）：最近你的發言明顯多了，而且時有尖銳之語。而你原來給大家的印象比較低調，比較溫和。是這樣嗎？

賈樟柯（以下簡稱「賈」）：對，話越來越多了。我們作為導演，共同面對的中國電影環境變得千瘡百孔，問題特別多。其中最大的問題是，中國真正有價值的電影，完全被所謂商業電影的神話所籠罩，完全沒有機會被公眾所認識。很多人說，賈樟柯的話現在這麼多，不就是發行一部片子嗎，至於這樣嗎？

我覺得這完全是一種誤解。實際上機會對我來說還是非常多的，包括商業上的機會，包括我們的銷售。不管票房好或壞，我的

電影還是有機會在銀幕上跟觀眾見面的。並不是說我自己的生存環境有多麼惡劣，而是我看到一大批剛拍電影的年輕導演，他們的生存環境太惡劣了。這個惡劣，一是說銀幕上沒有任何一個空間接納他們，再一個，有一部分電影甚至完全被排斥到了電影工業之外。

徐：什麼原因呢？

賈：有很多優秀電影，比如說它是用DV拍的，技術審查規定DV拍的不能夠進影院，就連16毫米膠片拍的也不允許進影院，必須是35毫米膠片或者是很昂貴的高清拍攝的才能進入院線系統。

這樣的技術門檻實際上完全沒有必要。大家都明白，現在拍電影選擇什麼材料，導演應該是自由的。這種材料拍完以後，影院接受不接受，應該是一個正常的市場檢驗行為。而現在卻是行政行為，很不公平。它把很多導演攔在了電影工業之外，他們沒有機會進入中國電影的這個系統裡面，只能永遠被邊緣化。

面對這種情況的存在，我們呼籲了很久，但得不到任何響應。而很多在電影行業裡有影響力和發言權的名導演，卻沒有站出來說話，眼睜睜看著那麼多年輕導演得不到任何空間，不得不走影展路線，卻反過來又罵年輕導演拍電影只是為走影展。我覺得這是非常不公平的。

我剛開始拍獨立電影的時候，媒體還在文化上非常認同這種創作，也願意用媒體的資源來為這些電影做一些文字上的介紹。但到了這一兩年，特別是大片盛行之後，整個價值觀完全被它們改造之後，我們要在媒體上尋找幾行關於年輕導演以及他們作品的文字介紹，已經難得一見了。

整個社會給剛拍電影或者想拍電影的年輕導演的機會越來越少。對於這種狀況我觀察了將近兩年時間，到去年年底的時候，我覺得必須講，必須說出來。

我感到痛心的是，許多比我有話語權的導演，卻從來不做這種事情。中國電影的分級制度為什麼還出台不了？所謂技術審查的弊端，為什麼就沒人在更大的場合講出來？那些大導演比我有發言權多了，也有影響力多了，他們有政協委員之類的頭銜，有發言管道，卻從來不推動這些事情。我之前還一直幻想著，覺得應該有更有能力的人來擔負起這個責任，但我很失望。我並沒有把自己當成一個什麼人物，或有多大影響力。所以，我的方法就是亂嚷嚷一氣。

大片裡瀰漫的「細菌」

徐：我本人很喜歡你的電影。但是坦率地講，我沒有去影院看

《三峽好人》，而是買的碟。我倒是為《滿城盡帶黃金甲》貢獻了幾十塊錢的票房。據我所知，很多人喜歡你的電影，但都是買了碟在家細細欣賞，而不是去影院。

賈：你想説為什麼會這樣，是吧？

徐：是啊！這似乎成了一種普遍狀況，出了影院就開罵大片，而內心真正喜歡的影片，卻沒去影院貢獻票房。

賈：今天我們面臨的情況是，所謂高投入高產出，電影唯利是圖的觀念，已經非常深入人心，它形成一種新的話語影響，一種大片神話的話語影響。

説到商業大片，首先我強調我並不是反對商業，也不是反對商業電影，相反我非常呼喚中國的商業電影。我批評商業大片，並不是説它「大」。電影作為一個生意，只要能融到資本，投入多少都沒關係，收入多高都沒問題。問題在於它的操作模式裡面，具有一種法西斯性，它破壞了我們內心最神聖的價值。這個才是我要批評的東西。

今天商業大片在中國的操作，是以破壞我們需要遵守的那些社會基本原則來達到的。比如説平等的原則，包括它對院線時空的壟

斷、它跟行政權力的結合、它對公共資源的占用。中央電視台從一套開始，連新聞聯播都在播出這樣的新聞，説某某要上片了。這種調動公共資源的能力甚至到了——一出機場所有的廣告牌都是它，一打開電視所有的頻道都是它，一翻開報紙所有的版面都是它。當全社會都幫這部電影運作的時候，它已經不是一部電影，它已變成一個公共事件。隨之而來，它的法西斯細菌就開始瀰漫。這並不是聳人聽聞，這是從社會學角度而言。

對於大多數受眾來説，就像開會一樣，明知道今天開會就是喝茶水、織毛衣、嗑瓜子，內容都猜到了，但還得去，因為不能不去。大片的操作模式就很像是開會，於是形成大家看了罵，罵了看，但明年還一樣。

電影的運作，如果是以破壞平等和民主的原則去做的話，這是最叫我痛心的地方。此外，在大片運作過程中，它所散布的那種價值觀，同樣危害極大。這種價值觀包括娛樂至上，包括詆毀電影承載思想的功能等等。

我記得當時大家在批評《十面埋伏》的劇本漏洞時，張藝謀導演就説，這就是娛樂嘛！大家進影院哈哈一笑就行了。包括批評《英雄》時，他也説：「啊，為什麼要那麼多哲學？」問題在於《英雄》並不是沒有哲學，而是處處有哲學，但它是我們非常厭惡、很

想抵制的那種哲學。可當面對批評時，他說，我沒有要哲學啊！處處都在談「天下」的概念，那不是哲學嗎？你怎麼能用娛樂來回應呢？這樣的偷換概念，說明你已經沒有心情來面對一個嚴肅的文化話題。這是很糟糕的。

大片的製造者們始終強調觀眾的選擇、市場的選擇。但問題是，市場的選擇背後是行政權力。至於觀眾的選擇，其實觀眾是非常容易被主流價值觀所影響的。有多少觀眾真正具有獨立判斷力？我覺得文化的作用就是帶給大眾一種思考的習慣，從而使這個國家人們的內心構成朝著一個健康的方向發展。

大片裡面娛樂至上的觀點、金錢至上的觀點、否定和詆毀思想承載的觀點，深刻地影響著大眾。然後，他們會替大眾說一句話：大眾很累，非常痛苦、需要娛樂，你們這樣做是不道德的，為什麼還要讓他們看賈樟柯這種電影，還要講生活裡面不幸福的事？

徐：我可以告訴你我一個同事的表述：賈樟柯拍的電影太真實了，真實得就和生活一樣。可生活本身已經夠灰頭土臉的了，為什麼我們進影院還要看那些灰暗的生活呢？電影不就是夢嗎？

賈：如果我們在這個問題上還有疑問的話，那基本上是取消了文化的作用、藝術的作用。為什麼人類文化的主體、藝術的主體是

悲劇？為什麼人類需要悲劇？這些基本的問題，還需要我回答嗎？我特別喜歡劉恒的一句話，他在談到魯迅時說，魯迅文章裡面無邊的黑暗，照亮了我們的黑暗。

藝術的功能就在於，它告訴我們，有些既成的事實是錯的。我們之所以通過影片，繼續面對那些我們不愉快的既成事實，是因為我們要改變，我們要變得更幸福、更自由。就像我在威尼斯所講的，直到今天，電影都是我尋找自由的一種方法，也是中國人尋找自由的一種方法。而無限的娛樂背後是什麼呢？說白了，娛樂是無害的，這個社會鼓勵娛樂，我們的體制也鼓勵娛樂。

徐：你多次提到過，目前你手裡不缺好的劇本。而國產大片最被人詬病的恰恰就是，投入那麼多錢，竟連一個完整的故事都講不好。編劇們貧乏到只能借助《雷雨》，甚至《哈姆雷特》的故事框架展開情節。你怎麼看這個問題？

賈：現在中國的電影裡面，編劇的工作基本上就是落實導演的品味和欲求。編劇除了編劇技巧之外，還要看導演想表達的東西。一個貨真價實的觀念也好、一種對生活的獨特發現也好，或者尋找到一個觀察生活的新角度也好。我覺得缺少這些的話，技巧再好也是貧乏的。

商業邏輯的俘虜

徐：這種「大片」格局是怎麼形成的呢？

賈：我翻了一下前幾年的資料和記錄，我覺得是從幾位大導演嘗試改變的時候出手不慎開始的。他們開始轉型的時候，並沒有以一種更開闊的藝術視野去面對自己的轉型，幾乎都是以否定自己原來堅持的價值、否定藝術電影的價值，以一種斷裂的方式，進入到新的類型裡面的。當時他們在創作上，在藝術電影的創作上，都處於瓶頸階段，都處於需要自我超越和自我更新的階段。但他們沒有精力和意志力去超越自己的瓶頸，他們轉型去做商業電影。而那個時候，恰恰是一幫年輕導演在國際舞台最活躍的時候。

徐：為什麼他們無一例外都被商業邏輯所俘虜？

賈：就我的研究和觀察，我覺得他們幾位始終是時代潮流的產物，他們沒有更新為一種現代藝術家的心理結構。比如說從《黃土地》開始，到《紅高粱》，這兩部影片，這兩位導演，他們的創作都是時代潮流的產物。

徐：據我所知，你很推崇《黃土地》？

賈：對，我非常喜歡。但這裡頭我們不是談具體個人或是評價具體的作品，而是把它放到社會史的角度去考察它背後的文化因緣。你會看到，實際上《黃土地》是融入到整個尋根文學，以及上世紀八〇年代那個大的思潮裡面，它是那個大的思潮在電影上的實踐。一路過來，到《紅高粱》的時候，1987年前後，改革經過很多波折。那個時候，改革過程中的強者意識、英雄意識、精英意識非常強。《紅高粱》中所展現出來的所謂酒神精神，跟整個社會思潮的要求非常符合。

回過頭去看，他們的作品，無一例外，都是從當代文學作品中改編過來的。這也暗合了這樣一種觀察，就是說，他們是通過文學的牽引，來形成他們的講述，這種講述背後，是時代潮流。他們幾位導演所透露出來的獨立思想力、獨立判斷力，都是有限的。

到了上世紀九〇年代以後，中國突然迎來一個思想多元、價值多元的時代。在這樣一個時代裡面，他們的創作開始迷失了。他們找不到一個外在的主流價值來依託，因為主流價值本身被分裂成許多矛盾的、悖論的東西。這時候，有一個主流價值出現了，就是商業。商業變成英雄。整個社會都在進行經濟運動，經濟生活成了中國人唯一的生活、最重要的生活。從國家到個人，經濟的活動一統天下，而文化的活動、思想的活動完全被邊緣化了。

在這樣的情況下，製作商業電影，高投入高產出的電影，就變得師出有名。從出發點上它有了很好的藉口，這個藉口就是中國需要建立電影工業，它有一個工業的合理性，很理直氣壯。

於是張藝謀、張偉平他們，搖身一變成為抵禦好萊塢的英雄。他們說，如果我們不拍電影、不拍商業大片，好萊塢會長驅直入，中國電影就死掉了。我覺得這是一個蠱惑人心的說法。難道你不拍電影中國電影就死掉了嗎？

因為商業上的成功，他們的功名心也膨脹到了無限大。可問題在於，當他們進行商業操作的時候，並不是真正意義上市場的成功，從一開始他們就跟行政資源完全結合在了一起。如果沒有行政資源的幫忙，我相信，他們不可能形成這樣大的壟斷，而使中國銀幕單調到了我覺得跟「文革」差不多的狀況。「文革」還有八個樣板戲，還有一些小文工團的演出，而現在一年只剩下兩三部華語大片了。

這種集中資源、集中地獲得利益，給中國電影的生態造成了嚴重破壞，大量年輕導演的影片根本無法進入影院。

徐：即使進了影院，實際效果也並不理想。我看到一份統計，王超的《江城夏日》在南京的全部票房只有402元。

賈：難道這就是事實嗎？因為他們控制和掌握了所有的資源，然後回過頭來說，哦，你看你們賺不了錢。這裡面有很多過往的事例我們可以去看，比如說，《英雄》上片的時候，有關部門規定，任何一部好萊塢電影都不能在同一檔期上映。這是赤裸裸的行政權力幫忙。

徐：相當於說，院線還是「公家的」，行政權力可以直接干預院線的商業安排？

賈：對，他們的利益是一體的嘛！所謂利益一體，就是導演要實現他的商業價值，製片人要收回他的成本，要盈利，有關部門要創造票房數字，影院要有實惠。所以，他們的目標空前一致，空前團結。

徐：你覺得這幾位導演這樣的轉變是必然的嗎？

賈：我覺得有必然性。作為一個導演，他們沒有自己的心靈，沒有獨立的自我，所以他們在多元時代裡無法表達自我。原來那些讓我們感到欣喜的電影，並不是獨立思考的產物，並不能完全表達導演本人的思想和能力，他是借助了中國那時候蓬勃的文化浪潮，依託了當時的哲學思考、文學思考和美學思考。所以到《英雄》的時候，你會發現一個我們曾經欽佩的導演，一旦不依託文學進入商

業電影時，他身體裡的文化基因就會死灰復燃。他們感受過權威，在影片裡我們可以看到，他們對權力是有嚮往的，對權力是屈從的。所以你會發現一個拍過《秋菊打官司》的導演，在《英雄》裡反過來卻會為權力辯護。

每個人的文化基因都難免有缺陷。我想強調的是，你應該明白並去克服這種缺陷，你應該去接受新的文化，來克服自己文化上的侷限性，而不應該當批評到來的時候，尤其是年輕導演的批評到來的時候，把它看作是「說同行的壞話」。他把正常的探討上升到了說我「不地道」。這種討論已經完全不對位了，所以我不再回應。

張偉平給我回應的五點，我看完也不想再回應。我把他當做一個製片人、一個電影人，但他的響應裡面，首先把自己當做一個富人。他說我有「仇富」心態。那麼當然，我這些電影上的問題，就沒有必要跟一個富人分享了。我跟他談電影幹嗎呀？我對他的回應非常失望。

徐：你有沒有一種尷尬，因為你的很多發言，是被放在娛樂版上進行表述和報導的？

賈：所以我今天專門與「冰點」來談，離開娛樂，在另一個平台用另一種語調來進行討論。可能受眾面積會縮小，但這個討論不

在於有多少人會關注。這個社會有許多既成事實是殘酷的，就好像談到文化價值，《黃土地》當時的觀眾有10萬人嗎？我懷疑，可能都不到。但它對中國電影、中國文化產生的影響非常大。

徐：《三峽好人》在北大首映時，你說過一句：「我很好奇，我想看看在這樣一個崇拜黃金的時代，有誰還關心好人。」這種表達是你清醒姿態下的一種尷尬呢，還是真的困惑？

賈：我真的有困惑。如果不是《三峽好人》和《滿城盡帶黃金甲》同時放映，沒有這種碰撞，我覺得我對這個環境的認識還是不夠徹底。所謂「黃金」和「好人」，我談的不是這兩部電影，而是一個大的文化概念。當全民唯一的生活是經濟生活時，這樣一種氛圍裡面，文化生活究竟有多大的空間？經濟生活對文化的侵蝕究竟到了何種地步？關於這一點，理性判斷和感性認識是不可能同步的。理性上我早就有了結論，但是感性地接受確實是通過這次發行而得到。所以我才會話越說越多，越說越激烈。

徐：與《滿城盡帶黃金甲》同一天上映是由於你的堅持，說服了製片人。你是不是把這作為檢驗你理性判斷的一次機會？

賈：我開玩笑說是「行為藝術」。就是說，它不是一個商業的決定，如果是一個商業決定，我們不可能愚蠢到這種程度。比如說

我們換一個檔期，很可能《三峽好人》的收益會比今天更好。但既然從一開始大家想做一個文化工作，我覺得就應該做到底。我們想告訴人們，這個時代還有人並不唯利是圖，並不是完全從經濟上來考慮電影工作的。這樣的發行，是這部電影藝術上的一個延續。在今天大家都追逐利益的時候，我們想留下一個文化的痕跡。

徐：你怎麼評價這次《三峽好人》的發行？

賈：我覺得很成功，達到了我們所有的目的。我們希望提出的觀點，通過發行過程都講出來了，不管公眾能接受多少，不管它有什麼效果。另一方面，觀看的人數，元旦前我們的票房是200多萬元，這個數字已經超過去年《世界》的120萬元。

徐：也就是說，《三峽好人》的發行，可以不理解為一次經濟行為，而是一次文化行為？

賈：但我也要指出，採用這種方法不是常規，只是偶爾為之。正常的、健康的發行，還是應該使製作的投入有一個很好的回報。這一次是針對「中國大片」這樣一個怪胎，不得不採用這樣一種特殊的方法來進行一次抵制。不，不是抵制，是狙擊。抵制還軟了一點兒。

徐：你把這種行為稱為「殉情」。但如果你沒有海外發行的底氣，能這麼率性地殉情嗎？

賈：我不知道。不能回避這個東西。如果海外發行不好，或者說還沒有收回成本，那麼我也不會這樣做。因為我也不是什麼超人，非要粉身碎骨。

徐：談談《三峽好人》的放映情況吧。

賈：院線放映時，他們首先就預設了這部電影沒有觀眾，所以在排片上，就給你一個上午9點30分、下午1點這樣的場次，來證明你沒有觀眾，然後下片。當然院線的唯利，這是不用討論的。但是這裡面也有一個公共操作層面的不合理性。像在法國，更商業的社會，但只要它接受這部電影、承諾上映，最起碼會在頭一個星期滿負荷地排片，從上午9點到晚上10點，一天5場或6場，在一星期的檢驗過程裡，去判斷究竟有沒有觀眾。這是一個正常的檢驗時間，這個風險是影院應該承擔的風險，既然你接納了這部電影。

在中國不是這樣。他已經認定你沒有市場，然後給你一個更沒有市場的時間，然後馬上告訴你，你沒有市場，下片。這裡面，商業操作裡的公平性就完全沒有了。從做生意的角度說，這也是非常霸道的方法。

張藝謀導演曾經很生氣地說，「馬有馬道，驢有驢道」，意思是說你不要和我們這種電影搶院線，你應該去建立你的藝術院線。他說得有道理，因為確實是應該有不同的院線來分流不同的電影。但是他說得沒有人情——中國有藝術院線嗎？我們現在面對的只有一種院線，這個院線從本質上來說是一種公共資源。今天的中國在還需要10年、20年才能建立藝術院線的實際情況下，你怎麼能讓我們這些電影去等10年、20年呢？也就是說，從心理上，他們認為這條院線本來就是他們的，我們是無理取鬧。這是多霸道的一種想法！

徐：王朔說，不能讓後人看今天的電影，就是看一幫古人在打架。

賈：他說得很幽默，實際上談到一個記憶的問題。電影應該是一種記憶的方式。處在一個全民娛樂的時代，那些花邊消息充斥的娛樂元素，可能是記憶的一部分，但它們很多年後不會構成最重要的記憶。這個時代最重要的記憶，可能是今天特別受到冷落的一些藝術作品所承擔的。一個良性的社會，應該幫助、鼓勵、尊重這樣的工作，而不是取笑它，不是像張偉平這樣譏笑這份工作。他們發的通稿裡面，寫著「一部收入只有20萬元可忽略不計的影片，想挑戰一部兩億元票房的影片。」這字裡行間所形成的對藝術價值的譏笑，是這個時代的一種病態。這種影響很可怕。我曾經親耳聽到電

影學院導演系的碩士生說「別跟我談藝術」，甚至以談藝術為恥，我覺得這很悲哀。現在，似乎越這麼說，越顯得前衛和時髦。很不幸，這種價值觀正在瀰漫。

不得不談的話題

徐：「大片」為自己尋找的合法性之一，是提出要建立中國獨立的電影工業，這是一個偽命題嗎？

賈：是應該建立，這個命題不偽。可是，那些人的工作是偽工作。真的工作，首先應從根兒上來說，要建立一個年輕人容易進入到電影工業裡來的管道，把那些障礙都拆掉。讓電影遠離行政權力，真正變成一種市場的運作，不能像現在這樣，有關部門自己跳出來幫助一些大片行銷。

要建立合理的電影結構。大片再大也無所謂，但是你要有足夠的空間留給中型投資、小型投資的電影。合理的應該是金字塔結構，不能中間是懸空的。這樣才能有大量的從業人員在這個工業裡存活，有真正大量的電影工作者來歷練中國電影的製作水準。你看那幾部大片，它們的製作基本上都是在國外完成的，什麼澳洲洗印、好萊塢後期製作，跟中國電影的基礎工業沒什麼關系。包括演員的遴選，基本上都是港台韓日的演員，加上一兩個年輕新選出

來的。所以他們整天叫嚷著要拯救中國電影，實際上對中國電影工業沒做任何貢獻。唯一有關係的是，貨真價實地從這塊土地上拿錢走。

徐：你本人抗拒拍一部大投資、大製作的電影嗎？

賈：我一直就不太喜歡這種提法。因為實際上，我們不應該為投資而拍電影。比如我準備在上海拍的一部1927年革命背景的電影，就肯定是大投資，因為需要錢去完成這個製作。但不能說，哎呀，我要拍個大投資的，可拍什麼無關緊要。這不就反過來了嗎？我覺得大投資不應該是個話題，關鍵是看你想拍什麼。它不能變成一種類型，好像有一類電影，叫做大投資，這就本末倒置了。

徐：目前中國的電影氛圍裡，你認為還有哪些東西是需要糾正的？

賈：我覺得需要談到電影分級制度。《滿城盡帶黃金甲》在美國都被劃為青少年不宜觀看的影片，為什麼跑到我們這兒就可以甚至是鼓勵青少年去看呢？問題就在於，一個規定，它總是因人而異的。

徐：作為導演，你用電影來描述、記錄、思考和表達這個時

代。你怎麼看待這個時代？

賈：我覺得有些地方出了些問題。比如説，青年文化的淪喪、反叛文化的淪喪，完全被商業的價值觀所擊潰。青年文化本該是包含了反叛意識的，對既成事實不安的、反叛的、敏感的文化，比如上世紀八〇年代末的搖滾樂、詩歌，我覺得當時的年輕人對這些東西有一種天然的嚮往和認同。這種認同給這個社會的進步帶來很多機遇。那是一個活潑的文化。但今天的年輕人基本上只認同於商業文化，這是很可惜的。今天中國的商業文化，不僅包括大片，它實際上形成了對一代年輕人的影響和改造。説得嚴重一點兒，像細菌一樣。

今天中國人的生活的確處在這樣一個歷史階段，可以實現物質的成功，這開放了很多。在這個過程中，物質的獲得變成每個人生活裡唯一的價值。好像你不去攫取資源、迅速地獲得財富，有可能將來連醫療、養老都保證不了。所以整個社會全撲過去了。

徐：你認為有沒有可能不經過這樣一個階段？

賈：有可能的。那就是我們要在經濟生活裡面注入更多的人文關懷。今天的社會風氣鼓勵的是赤裸裸的掠奪，所以你才會看到電影這種掠奪，比任何行業更赤裸裸。我覺得做房地產的人，都沒有

誰敢站出來，説我投了多少錢，我要盈利多少錢。盈利本身對他們來説還是隱藏著的、不願意透露的商業祕密。沒有一個行業像電影這樣，把我要賺多少錢告訴你，從而變成賺錢的一種手段，並最終被塑造成一個商業英雄，獲得人們的垂青。

徐：很奇怪，這種模式活生生就在我們眼前，並且不斷被複製，不斷獲得成功。

賈：所以回到最近發生的事情。整個這個討論的過程，並不只是針對《滿城盡帶黃金甲》和《三峽好人》，也不僅僅針對中國電影，而是針對中國人的文化生活，中國人的經濟生活，甚至中國人的政治生活。所以它是一個不得不談的話題。

原載《中國青年報‧冰點》（2007年1月10日）

2006年

東

2005年，中國奉節。

畫家劉小東前往三峽地區創作油畫《溫床》，12名拆遷工人成為他寫生的模特兒。這座有兩千年歷史的城市因三峽工程而即將消逝，畫家也在與模特兒的相處中被現實征服。

2006年，泰國曼谷。

《溫床》的第二部分在曼谷進行，劉小東請來12位熱帶女性為她們寫生。炎熱的城市讓女人們昏昏欲睡，唯有地上的水果鮮豔依舊。畫家因體力的付出而漸感勞累，女人們卻睜開眼合唱一曲歡快的歌。

兩個城市都有河流經過，奔騰向前決不回頭。

導演的話

　　帶著攝影機跟隨畫家劉小東進入到正在拆遷的奉節縣城和炎熱的曼谷，分別面對十二個男人和十二個女人。兩個城市相隔萬里，但人的狀況大抵相似。在漫不經心的拍攝中，我看到了亞洲的表情。

馬丁・史科西斯——我的「長輩」

1996年第一次去香港的時候，我還在北京電影學院念書，並不知道香港有許多外國導演和演員的譯名跟大陸的差距很大。比如我們叫戈達爾，他們叫高達，我們叫特呂弗，他們叫楚浮。

那時在香港獨立短片展和余力為剛認識，閒來無事便一起喝茶吃飯，昏天黑地大談藝術。我們談了許多各自心儀的導演，他突然對我講了差不多半個小時對「馬田」電影的看法，因為談得抽象，沒有涉指任何一部具體的作品，我聽了半天不明就理，便問他馬田是誰？原來他説的「馬田」是拍《計程車司機》的導演馬丁・史科西斯，他們翻譯成「馬田」，我一直以為是國內哪個姓馬的導演。後來我們大笑，這也算是迷失在翻譯中。

在我學電影的過程中，馬丁的一部電影《喜劇之王》在導演技術上對我的啟發很大。那個電影應該是多機拍攝，讓我在整個切換過程裡，學到一種新的分鏡方法。以前我喜歡場面調度，在現場通過觀察空間，想像人物的行為路線來進行場面的調動，以此解釋劇情。《喜劇之王》則以人物的動作為分切支點，一個動作多個角度

拍攝，多個角度拍攝的動作剪輯在一起，形成了很好的視覺效果。

1996年的時候電影資訊還很少，人們對大師心懷尊敬並有神祕之感。馬丁·史科西斯對學電影的學生來說，就像一顆璀璨的星斗，高高在上無法靠近。

2002年我帶著《任逍遙》參加坎城影展。馬丁·史科西斯是短片單元的評審主席。當時聽說他也在那裡，就覺得自己那樣熱愛的一個導演現在竟然住在同一個小鎮上，或許哪天在街上就可以看到。

有一天組委會請吃飯，突然外面大亂，就見一個矮個子的老人走了進來，很多人跟他寒暄，他的出場像一個總統。我沒認出他是誰，他穿過人群尋找他自己的位置。這時我的日本製片在我旁邊，突然用胳臂碰我，他說那是「馬丁·史科西斯」。這時候馬丁·史科西斯已經走到我們旁邊了，我站起來，跟他握手，我說我是中國人。那個時候我發現，在無數的人走過來、無數的手伸向他的時候，他的焦點非常沉穩，他跟每一個人握手，都會專注地看著對方的眼睛，他會照顧到每一個人。當他看著我的臉的時候，他說「中國」、「長城飯店」，我用英語重複了一句「長城飯店」，他解釋他八〇年代去過北京，住在長城飯店，這是我們第一次見面。之後，他很快被人簇擁去做其他的事情了。

從坎城影展回來之後，一天我正在家裡糊裡糊塗地睡覺，突然收到了一個傳真，拿起來一看，沒有想到竟是老馬寫來的。

他在傳真裡面講：「我在坎城見過你，當時場面很亂。結束之後，我的助手告訴我，那個中國小夥子是拍《小武》的導演。我看過《小武》，非常喜歡這個電影，那個時候不知道你是誰，沒有和你好好聊天。如果你到紐約的話，下面是我的聯繫方法，我們可以見一個面。」

機會很快來了，差不多8月份的時候，紐約影展向《任逍遙》發來邀請信，我從來沒有去過紐約，我跟製片人周強決定去一趟紐約。周強在紐約上的大學，畢業了快十年了沒有回過紐約，他也想去看看。當然我們這次紐約之行多了一個節目，我們可以去拜訪馬丁‧史科西斯，要去跟他見面。我們給馬丁‧史科西斯發了一個傳真說幾月幾號放《任逍遙》，會去紐約。很快他回信說，他正在忙《紐約黑幫》的剪輯工作，但他會協調一個時間，見一個面。到10月份，我和周強兩個人拖著行李上了飛機。

影展的活動在林肯中心，肯‧鐘斯來找我，他是林肯中心的節目策劃，寫了非常多關於東方電影的文章，是在美國推動亞洲電影非常重要的人物。我們認識是在1999年的舊金山影展，他那年當評委，不僅頒給《小武》最佳影片，還把《小武》的錄影帶給馬丁‧史

科西斯，因為他還是馬丁‧史科西斯的助手，所以馬丁‧史科西斯能看到《小武》。他在不同學校交流講課的時候經常介紹《小武》，包括推薦給史蒂芬‧史匹伯。在美國商業電影和藝術電影之間沒有很多的壁壘，像史蒂芬‧史匹伯、馬丁‧史科西斯也是從實驗電影過來的。

去他辦公室所在的公寓，進了電梯之後，發現電梯裡人很多，我和周強都沒有說話。同去的還有他的助手肯‧鐘斯，鐘斯的個子很高，我仰頭看他，他一直在笑我，我有些不知所以。一回頭看到馬丁‧史科西斯就站在我的旁邊，大家馬上笑了起來。那時我覺得我有一些緊張，但這緊張很快在笑聲中消失了。

進了他的辦公室後，桌子上已經擺了很多點心，我覺得有一點像小時候去看長輩的感覺。大家坐好之後，沏了中國的茶，他說你吃一點，是特意為你們買的。那是些義大利的點心，這時我覺得我們不是為電影而來，只是來探望一個長輩。他一直衝著我們微笑，像看一個孩子，他自己不吃，我們吃了很多點心。我們從《小武》開始聊起，我以為他會從專業的角度進入來談這個電影，但不是。他說你知道我為什麼喜歡這部電影。我說可能我拍攝的人的階層，人的那個處境，跟你最初拍電影的時候喜歡拍攝的人一樣。他說你只是說對了一半，你拍攝的這個人非常像我的叔叔。他說：「叔叔是在義大利街區工作的，有一年假期我跟他說我要掙錢，他說你

第二天來辦公室吧。結果他給了一張寫著地址的紙，發了一把槍給我，説你給我去追債，把錢拿回來。」馬丁説他當時拿著槍都哆嗦，幸虧沒有去，如果去追債的話，可能美國就多了一個黑幫，少了一個導演。他説《小武》這個人好像他自己的叔叔，看到王宏偉在電影裡面晃來晃去，就好像看他的叔叔一樣，特別親切。

做導演太久了，很難變成一個普通的觀眾，但馬丁沒有。他跟你談電影，沒有談調度怎麼靈活、結構怎麼樣。他只説他的叔叔，只説他的往事，我覺得他可以全身心進入電影，又可以從電影出來，就像一個得道的老妖怪可以隨意暢遊。

談話的中間突然有送快遞的人進來，交給他一個郵包，打開之後是加州大學的學生寄給他的作業。我問他教書嗎，他説不教書，我問他那為什麼有學生來信。他説他這裡是公開的，誰都可以寄作品來。我非常感動。我自己剛拍短片的時候多需要人幫助啊。他非常嚴肅地跟我説，你不要以為是我幫助他們，其實我幫不了他們什麼，是他們在幫我。我每次看到這些學生的作品，就可以知道我有多老，我是上個世紀的人，他們做的是新的電影，他們教我知道什麼是新的電影。此話一出屋裡變得非常安靜，每個人都被他的話感動。

短暫的沉默之後，他説他準備去剪接，要肯·鐘斯陪我參觀他的電影資料庫，他有幾百個電影拷貝的收藏，35、16毫米的拷貝，

LD、VCD、DVD、VHS錄影帶都有。橫跨了很長時間,我看到布雷森、伯格曼和安東尼奧尼的拷貝,我問肯·鐘斯:他看嗎?他説:經常看。之後我們去他的放映室,助手説他會抽時間在這裡看他喜歡的電影。我看到這些,心想將來一定要印一個《小武》的拷貝送給他。

他的工作環境,以及整個辦公室的結構,會讓人感覺他整個人都生活在電影中。這裡不是一個抓經營的辦公室,而是一個製作車間,是一個熱愛電影的淘氣孩子的玩具室。參觀結束,馬丁也準備好了他的剪輯工作,有一個老太太在那裡和他一起工作。

他介紹她是從七〇年代拍短片一直合作到現在的剪輯師,一會兒又進來一個男的,有點像司機。馬丁又介紹説,這是我一直合作的編劇,我們從《純真年代》開始合作。他有自己的一個電影團隊,都是老友,風雨幾十年的搭檔。他們不是簡單的雇傭關係,他們是藝術上的合作者,是在藝術上可以互動的同事,同時又像是家庭成員,有非常多的感情因素在裡面。

我們在剪輯室裡看他工作,他在剪輯開場打鬥的場面,他突然停下來對我説:「我昨天看了《波坦金戰艦》,我有很多疑問,我要問愛森斯坦。」説完了後他繼續他的工作。他工作的背景是整個電影歷史,不但有當代電影,還有二〇年代的默片,你會覺得他的工作的參照系統是全人類完整的電影經驗。我一直在看,看他怎麼

跟工作人員交談，他們非常默契。差不多過了一個多小時，覺得占他時間太久了，就和他告別。大家一起走出辦公室，在我上電梯的時候，他突然招手。我走近他，他跟我說了一句話：「保持低成本。」然後轉身回了辦公室。

坐電梯下去的時候，大家誰都沒有說話，每個人都在想他說的這句話。其實所謂保持低成本，他的意思是堅持一種理想，一種導演的自由，一種創作的方向。強調保持低成本，也是他正在面對的困境，當時他的那個電影投資1億多元，投資公司要求他們將片長剪短，他們之間發生了一些爭議。這句話是他對我的鼓勵，也是對他自己創作困難的表達。突然間我的心裡又多了一些對這個老人的憐惜。

原載《生活》第3期（2006年）

每個人都有貼近自己身體的藝術（對談）

———— 劉小東/賈樟柯　採寫：鄧馨/王楠

　　劉小東，著名畫家，擅長用現實主義風格來表達對當下人的命運和生活狀態的關注。八〇年代末起他應邀參加很多國內外的重要展覽，作品被中國美術館、上海美術館、美國舊金山現代美術館、日本福岡美術館、澳大利亞昆士蘭美術館等收藏。

　　2002 年年底，劉小東去三峽旅遊，看到正在搬遷的三峽縣城，即萌發了創作的想法。2003 年創作了第一幅關於三峽的油畫作品《三峽大移民》（200cm×800cm）；2004 年他在《三峽大移民》的基礎上，創作了《三峽新移民》（300cm×1000cm）；2005 年下半年，劉小東和賈樟柯相約共赴三峽，分別創作了油畫《溫床》和以劉小東為主角的記錄片《東》以及計畫外的一部電影《三峽好人》。

人性之美

　　鄧馨（以下簡稱「鄧」）： 劉老師曾經去過幾次三峽，這次去了那裡，與以往感受有什麼不同？

劉小東（以下簡稱「劉」）：我們這次去了奉節縣城，老縣城也都快被淹沒了。我兩三年前走過的地方，現在已經認不出來了。

賈樟柯（以下簡稱「賈」）：奉節現在還剩大概四分之一吧。

鄧：三峽工程已經開動幾年了，經歷家園的變遷，那裡的人過得怎樣？

劉：那裡的人們沒什麼變化。以前是什麼生活狀態，現在依然是那樣子。中國人到哪兒都一樣。不管我去西藏、去喀什，還是在三峽小縣城，那裡的人和這裡的人也都一樣。只是以我們的生活標準來看，他們的日子確實太苦了。

王楠（以下簡稱王）：可是您畫面上的人物呈現出來的還是很平和、溫馨、細膩，甚至有點「小滿足」的精神氣質。

劉：其實我喜歡在艱苦的環境中找樂觀的、開心的人和事來畫，不願意找苦的。什麼樣的事物都有他美好的一方面吧。

鄧：這一點好像和賈老師有點不同，賈老師作品似乎總是透著一點苦澀的味道。這次是什麼原因促成了你們的合作？

賈：拍這個片子首先不是因為三峽，而是小東要去畫畫，於是邀我去拍紀錄片。本來我就好奇他工作狀態是怎樣的，他到那裡是如何展開工作的，他是如何面對他畫裡的人的。我從來沒有去過三峽，但是第一次看到他關於三峽的畫的時候就特別喜歡。對那個地方也產生了興趣，於是就與他一起去了。

鄧：能形容一下拍攝的背景嗎？

賈：這個紀錄片就是圍繞他畫畫這一事件來表達對這個地方的感受吧。小東選擇這個地方有他的理由，它正在消失，一切都是變化著的。今天這個人在，明天這個人可能就不在了，他可能去世了，或者離開了。所有這些都在流動變化著。小東創作的時候基本上是在奔跑，比如說與光線比賽，他選擇畫畫的地方的後面有一個樓，如果不快畫陽光很快就被它遮擋住了。在工作現場的時候，我逐漸地進入到所謂畫家的世界裡了。

鄧：這次合作無疑使您對他藝術和內心的理解又加深了一步。談談感受吧。

賈：他最終讓我感動的不是他選擇三峽這樣一個巨變的地方，而是對生命本身、對人本身的愛。在小東那裡，他所面對的。是同一個身份的人──搬遷工人。他表達的，是一種只可以在這個特定

人群身上呈現的美感。你會感覺到他心裡裝滿了對他畫筆下人物的感情。這是這次三峽之行最令我感動的地方。以前我也拍過別的題材的紀錄片，但是都沒有對人這樣愛過。我覺得這可能是受和他一起工作時心態的影響。於是之後我又拍攝了一個故事片，這完全是計畫之外的，和以前的作品相比改變也很大。這也是在我拍他畫畫過程中萌發的一些感想吧——不管人在怎樣的環境中，造物主給予人的身體本身是美麗的。

我也算一個美術的發燒友，我一直想發現他繪畫世界裡的「祕密」。現在回過頭來看他的一些畫，會發現他有一個延續不變的閃光點，那就是每一個畫面裡的人都有著只屬於自己的生命之美。用「寫實」啊、「現實主義」啊等等這些辭彙都不能概括他作品的意義。他有著一個最直接的，對物件本身、對生命的愛在裡面，非常自然，非常原始。在今天這樣一個被包裝得失去本色的社會裡是非常難得的。我的紀錄片叫《東》，用的是他名字裡的一個字。也暗喻我們所處的一個位置，一種態度。

鄧：《東》的結構是怎樣安排的？

賈：影片非常開放，暗藏了他「作畫的現場」、「他自己的思考」、「他自己的交往」三大部分。

作品之外

鄧：為什麼會選擇三峽來作為畫畫的地點？

劉：我總是害怕——自己覺得好像成了一點事，然後就變得嬌氣起來。所以我總是願意往下面跑一跑，讓自己變得不重要一點，不那麼自以為是一點。藝術家只有跟當地的生活發生某種關聯，創作出來的東西才可能更新鮮、更有力量。假如不去三峽，我也許會去其他類似的地方。在北京被很多人關注著，身為畫家，自己感覺還有點用，展覽、採訪、出書……而當我面對三峽，面對即將那些被淹沒的小縣城時，你會感覺自己一點兒用都沒有，虛榮的東西沒有一點意義。這個時候你就會重新思考許多問題。當藝術總是被當成神聖的殿堂裡面的精緻品一樣被供奉著，那人會變得空虛。而在三峽那裡，藝術品還沒有一個床墊值錢呢！還沒有一個床墊對人家更有用呢！我們改變不了任何事情，對人家形成不了任何影響。我想把自己往低處降一降，不要把自己太當回事了。

王：去三峽只畫了一張《溫床》？

劉：對。作品長10米，高2米6，我畫了11個農民光著膀子、穿著短褲坐在一個大床墊子上打牌，背景是長江和山。

鄧：《溫床》畫幅巨大，創作現場如何控制？

劉：它是由5張拼起來的，一幅一幅地畫，不打小稿。畫大寫生有意思，和小的寫生不一樣。小的寫生可以將當時那一刻完全記錄下來，但是畫大畫是不同的。你畫人的同時，風景已經過去了。我就像跑一樣地在作畫，和時間賽跑。我覺得寫生是畫畫最快樂的方式。

鄧：紀錄片《東》和油畫《溫床》實際上是一個完整的作品。就像三峽大移民這樣宏大的背景和題材，也許是一個畫面上不能完全表達出來的。

劉：畫面承載的內容永遠是有限的，其實我幾次去三峽創作，表達的無一不是我對三峽人命運的關注和感受，而不僅僅是對現實的描繪和記錄。當然，通過影像的力量，會使這個作品更加充實豐富起來。

對三峽的感受

鄧：這次的三峽之行給了你們什麼具體的感受？

賈：非常自然就合作了。基礎也就是所謂藝術觀點，所謂對作

品的感受。但是更多是對人類的親近。為什麼喜歡人？面對這些人應該用怎麼樣的方式去表現他們的生活狀態。生活在三峽的人們，經濟、生活條件都比較差。人們依靠那條江生活，搬遷後，以後的生活也許就沒有著落了。但是具體到每一個人，卻發現幸福又不能完全用錢來衡量。我們接觸一些人，他們生活還是很主動，他們沒有太多的憂鬱、痛苦、徬徨，人家活得也好。掙一塊錢高興，掙兩塊錢也高興，真的挺好。我們整個攝製組回來以後，很多人都不像原來那樣喜歡北京了，覺得這是一個有點虛妄的地方。以前覺得去酒吧玩挺好，現在覺得都沒什麼勁了，對可以支撐幸福感覺的物質的信心一下子減少了許多。很多人非常懷念在三峽時的感覺。找到最初始的快樂，這個過程最重要。比如將來這個片子發行如何、多少人喜歡它、能在多大範圍裡傳播，我不會最在意。因為主要的快樂已經過去。就像生孩子，一個生命你很珍惜，你看著他自己長大很高興，但是最初的愛情，生產過程是最懷念的。我回來以後，發現自己變得很穩健，覺得其實生活對你夠好的了！

劉：我也有這樣的感受。在三峽，個人是不能完全掌控自己的命運的。自己到了那邊，通過畫面，借景借人很自然地表達出了自己內心的那些感受，映射心理和命運的問題。

關於電影

王：您曾經在賈導的電影《世界》裡面客串過一個角色，原來也有過參加電影拍攝的經歷。看來您對電影確實十分感興趣。

劉：我覺得從事影視藝術的人都比較有趣。他們的思路普遍很活躍，總是會有一些新奇而且生動的想法，所以我喜歡和他們在一起。但是真正去拍電影實在是太辛苦了。賈樟柯拍電影從早上5點一直拍到凌晨3點。他確實是太喜歡這個職業了，換了是我早就崩潰了。因為他要處理的不僅僅是藝術的問題，有太多的主意需要他來決斷。

賈：這是一個系統的工作。需要一個團隊合作完成，一個人獨立完成不了。我要和很多人打交道，一直在做各種各樣的決定。而畫畫就比較自由，時間與形式更多是自己可以控制的。

鄧：你們的藝術有一個共性，就是都立足於平民老百姓的具體生活。

賈：我電影中的人，都是走在街上的人。和小束畫裡的人有相似的地方，都是最平凡的普通人。但是他們有他們的美，那是種人與生俱來的美。那美是可以感動許多人的。

鄧：我在賈導的一個訪談中看到這樣一段話：「我一直反感那種油畫般畫面的電影，一張美麗的軀殼使電影失去本體之美。關於空間造型我想說的是，電影畫面最重要的是物體質感和情境氣氛，而不是繪畫性。」認識這一點讓我這個學過油畫的人頗費一番周折。可以解釋下這段話的意義嗎？

賈：因為中國電影有一段時間評價一個影片視覺造型好壞的標準之一是，拍得像不像油畫，這是非常好笑的。並不是說我不喜歡油畫，但是電影的畫面處理和繪畫的畫面處理完全不一樣。電影的畫面是連續的，有敘事的順序問題在裡面。拍得像不像油畫，這不是電影的評價標準。即使電影存在著油畫之美，也不是真正油畫的美學概念。就好像，中國電影裡很難看到像弗洛伊德（Lucian Freud）油畫那樣的人物形象。因為在大部分人眼裡，那不是美的，雖然像弗洛伊德是舉世公認的繪畫大師。

鄧：張藝謀導演最近的作品非常強調造型色彩絢爛奪目，視覺上的美感被著重地凸顯了出來。對此評論界褒貶不一。您怎麼看？

賈：就像風景畫和肖像畫相比較，本身很難比較出好壞之分，但是無論什麼畫都會有品質高低之分。好的有品質的東西被接受、被讚揚是理所當然的事情。這個時代也確實需要工業電影。我對精彩的工業電影和導演還是很尊重的。只是我的電影裡更多一些的是

我個人的習慣。我並不認為生活是很快的，它有很多慢的鏡頭，電影裡要帶有人的色彩，對世界的觀察。

我覺得在商業電影裡也應該有一些本土的味道。武俠電影的本土色彩很強，但是現在的許多武俠電影卻似乎將這個忽略掉了。電影中的人物可以是中國的，也可以換成外國的。這個一句話說不清楚，但是我覺得要有一些導演做這個事。大眾趣味是一個很危險和誘導人的東西，而人們往往認為大眾的就是合理的。

鄧：那您做的電影純粹是您個人的感受嗎？

賈：不能說是我個人的，應該說是帶有我個人的色彩。我一直覺得生活或者生命的本質裡沒有那麼多事件，為什麼一定要在電影中濃縮那麼多事件？可能有的電影就是狀態性的，那也是很有意思的。其實電影太簡單了，你是什麼樣的人就拍什麼樣的電影。拍電影的方法就是觀察世界的方法。

關於幸福？

王：他的畫有什麼地方最吸引您？

賈：小東的畫，這些年也在變，但是不管怎麼變，都能找到人

最有意思的狀態。換句話說，他總能把握住時代裡面最精神性的東西。這不是每個人都有能力把握住的。如果看他沒有變，那就是他的角度、立場、趣味沒有變，但他能隨著時代找到新的東西。這是對人的生命力最有力量的把握。比如有一幅畫，畫的一個晨練的人在踢牆。這樣一個事，我們每天都能遇到，日常某些看似簡單的時刻成為他繪畫的描繪之後，會讓你發現，原來那麼有詩意。

鄧：畫家應該是很有詩意對吧？

劉：我覺得畫家應該是詩意的。從我個人來說，我是崇拜詩人的。在我心目中，詩是高境界的作品。詩人在我這裡理解不一定是會寫詩的，但他應該是思想廣闊、不受約束和確定的人。

賈：其實每個人都有詩意。可能用畫畫出來，用歌唱出來，用舞蹈跳出來……藝術沒有詩意是很難想像的事情，最起碼有詩意的時刻，比如太陽落山了，你突然有一種說不上的感覺，這就是一種詩意。每個人都能捕捉到。我原來寫詩，寫得特爛；去畫畫，畫得特爛；最後拍電影去了。每個人都有貼近身體的東西，有時候藝術不是你去選擇的，而是血液裡更接近什麼。高中我猛寫詩，我們印了三本詩集，後來寫小說，再後來拍電影，我覺得還是電影和我最接近。

王：在不同的時代，您都會找到符合那個時代精神性的東西，並在您的理解下完成一批作品。在這個時代您追求的是什麼？您容易被什麼吸引和感動？

劉：我會被很多事情感動。最近我特別喜歡發呆，很懶。有可能是前一段時間太累了。發一會兒呆再畫一會兒，睏了就睡一覺。這樣心裡會靜下來。就像寫書法的人，心情很亂的時候，寫寫字就靜心了。

王：您覺得怎樣才是幸福的？

劉：如果待著也不覺得是虛度年華，那麼我覺得現在對我來說，待著就是幸福的。即使踏踏實實地在家裡看看電視劇，我覺得那都是一種幸福。現在雜事特別多，每天有兩件事我就覺得很亂了。畫變成了奢侈品是讓我覺得焦慮的一個事兒，但是這又不是我來決定的。想想畫畫，它本質上是反物質的。可是現在我也是一邊享受著物質，一邊畫畫，這很矛盾，也讓我有焦慮感。回憶昨天都比今天快樂。當年窮，但是過得很高興，用電爐子做飯的時候也覺得挺香、挺幸福的。現在有條件講究了，反倒惹了不少麻煩。其實講究品質是一個很恐怖的事。今天發生了一件事：我前一陣子買兩把古董椅子，特意運到上海修理，然後再運回來，結果一打開箱子，椅子摔碎了。我很惱火。後來想想這件事自己悟出一個道理：

不能太追求精緻的生活品質了，當精緻的生活裡任何一個環節出現了哪怕一點兒小問題，心裡都會承擔不了。就因為你追求這個東西，它碎了就傷害到你了。畫畫能解脫生活的煩惱，下午畫了幾筆劃就把這事忘了。我也想追求點高品質的物質生活，但一追求卻惹了不少麻煩。幸福的感覺不是簡單用錢能找到的。

原載《東方藝術》第 3 期（2006 年）

找到人自身的美麗（對談）

————————— 湯尼‧雷恩/賈樟柯

湯尼‧雷恩，英國著名影評人、影展策展人及作家，因對東亞電影的深入研究和人脈關係，成為中、日、韓、泰等地影人通往西方世界的一道視窗。著有關於鈴木清順、王家衛和法斯賓達等導演的研究專著。

湯尼‧雷恩（以下簡稱「湯尼」）：是什麼讓您決心接受劉小東的建議，前往三峽大壩地區？您以前去過那裡嗎？您到了之後，對當地有怎樣的感受？

賈樟柯（以下簡稱「賈」）：在我拍攝這部電影之前，從來沒有到過三峽地區。有關這裡的一切，都是從媒體上瞭解到的。起先人們討論要不要修建大壩，當大壩真的開始修建以後，人們開始談論移民的問題、環保的問題、文物保護的問題，但這一切並不能阻止工程的進展。三峽庫區那些擁有兩千多年歷史的城市在兩年的時間裡被相繼拆掉。當舊的城市逐漸被淹沒，幾百萬人口被迫移民、遠走他鄉之後，這裡剎那間變得安靜。當一切變為既成事實，就連媒體對這裡也失去了往日的熱情。那些沉默的當地人獨自承擔這浩

大工程帶來的後果。當我帶著攝影機來到這裡的時候，長江邊上舊縣城的拆除已經接近尾聲，但遠處山上的新縣城還未完工。這裡的現實讓我恍惚，望著拆除後的廢墟和即將淹沒的土地，再抬頭看遠處高聳雲端的新城，真不知道是困難剛剛過去，還是希望剛剛開始。我毫不猶豫地答應了與小東一起去三峽創作的邀請。我非常喜歡他的作品，能和他一起在同一個地區用不同的方法處理同一個題材是一件讓人興奮的事情。

湯尼：您同時拍了一部電影和一部紀錄片，兩者之間有怎樣的聯繫？您希望這兩部片子同時上映嗎？

賈：我熱情地建議觀眾能夠同時觀看這兩部影片《東》和《三峽好人》。起初的計畫只是拍攝紀錄片《東》，但隨著紀錄片的拍攝，我開始對這裡的生活有了想像。這裡的人生活得非常主動，他們把找工作叫做「找活路」，他們坦然承認生活的困難，並因此爆發出生命的活力。任何生存的困難都掩蓋不住生命本身的美麗。在拍紀錄片《東》三峽部分的時候，看著取景器裡那些匆忙來去為生活奔走的人們，突然開始想像他們走出畫框後的生活。那些沉默的人們，有太多壓在心頭不輕易向人言表的故事。於是就開始同時拍攝故事片《三峽好人》。紀錄片裡出現過的空間同樣會出現在故事片裡，而故事片裡的角色也同樣是紀錄片裡的人物。

湯尼：劉小東畫了兩組畫，一組畫四川的男人，一組畫曼谷的女人。您的電影《三峽好人》分為兩部分，前半部分講一個男人，後半部分講一個女人。這是巧合嗎？

賈：這完全是一個巧合，或許我們都受中國哲學的影響吧。在中國文化裡，世界是由陰和陽構成的，男和女分別代表陽和陰，這也是東方藝術的美學基礎。在拍攝《東》和《三峽好人》的時候，我突然重新關注到生理狀態的人。那些拆遷工地布滿汗水的男人體，曼谷潮濕的空氣中呢喃唱歌的女性，他們都讓我重新認識到人自身的美麗，而之前我的電影比較關注社會關係中的人。我沒有讓三峽好人男和女的部分交叉，是因為我覺得以前人和人之間的交叉關係非常多，現在人越來越自我，也越來越孤獨，一個人很難接近另一個人的真實生活。

湯尼：您是否追求中國的現代視覺藝術？您認為視覺藝術家和電影製作人所關注的東西是否有重疊之處？

賈：我一直希望中國電影能成為中國當代藝術的一部分，保持新鮮的創作活力。數位技術進入中國之後，使一部分電影能夠掙脫工業體制的束縛，獲得自由的創作空間。影像藝術和傳統電影之間的界限逐漸變得模糊，甚至出現相互的重疊。我覺得每個時代，每種藝術都需要反叛者，尤其是在商業文化全面影響中國人的今天。

這是我的第四部數位電影。

湯尼：劉小東說他能夠看出，在您的電影中，有部分驅動力來自於性欲。您這樣認為嗎？

賈：或許我的電影是沒有性場面的性電影吧。

湯尼：對您而言，拍電影和拍紀錄片有什麼重要區別嗎？

賈：對我來說，故事片更容易拍到存在於人際關係中的真實，紀錄片中的人物刻意回避的生活正是故事片容易表達的內容。相反的，我在紀錄片中更喜歡關注人的狀態，他們走路的姿勢、寂寞風景中突然傳來的聲音，發現和表達那些生活中抽象的部分，是我拍紀錄片的樂趣。當然拍紀錄片也有區別於故事片的樂趣，在自由自在的拍攝中，更容易讓我體會到電影最原始的魅力。

2007年

無用

　　悶熱的廣州，電扇將鐵絲上掛著的衣裙吹起，縫隙間露出服裝女工的臉。在縫紉機巨大的轟鳴聲中，日光燈下的工人顯得無比安靜。那些即待出廠的衣服不知將會被誰穿起，流水線旁每一張面孔的未來都不夠清晰。

　　冬季的巴黎，廣州服裝設計師馬可帶著她新創立的中國品牌「無用」參加2007年巴黎冬季時裝周。她把她的服裝埋在土中，讓自然與時間一起完成最後的效果。她喜歡手工製作所傳遞的情感，厭倦流水線的生產，變成一個不喜歡時裝的時裝設計師。

　　黃土滿天的山西汾陽，遙遠礦區的小裁剪店偶爾有礦工光顧。他們來縫縫補補，順便聊幾句家長里短。夜幕中的礦燈與手指間的菸頭閃爍著同樣的寂寞，手中裝著剛縫補好的衣服的塑膠袋裡也裝著一絲溫暖。

導演的話

　　沿著服裝提供的線索，在不同的三個地區拍攝，可以發現同一個經濟鏈條下不同人的現實存在。衣可以蔽體，衣可以傳情，衣也可以載道。衣服，緊貼我們皮膚的這一層物，原來也有記憶。

當我們赤裸的時候，沒有階級區別（對談）

—————湯尼‧雷恩/賈樟柯

湯尼‧雷恩（以下簡稱「湯尼」）：請解釋這個電影計畫的起源。

賈樟柯（以下簡稱「賈」）：《無用》是我藝術家三部曲的第二部。在去年完成第一部，關於畫家劉小東的《東》之後，我決定拍攝以女服裝設計師馬可為主要人物的紀錄片《無用》。

九〇年代之後，中國知識份子再次被邊緣化，公眾也逐漸失去了對菁英知識份子的興趣，關於中國社會的嚴肅思考變成了極其封閉的小圈子話題，中國人全心全意進入了消費主義時代。與此同時，中國當代藝術奇蹟般地保持了足夠的活力。大多數藝術家都以各自的方式，保持了對中國社會持續的觀察和長時間的思考。顯然，他們比一般人對社會的認識更有洞察力。我一直想把這些藝術家的工作，他們具有前瞻性的思想通過電影的方法介紹給公眾。這樣便有了拍攝藝術家三部曲的想法。

當時馬可正在她位於珠海的工作室，為在 2007 年巴黎秋冬時

裝周上發布她名為「無用」的系列服裝做準備。她的作品超出了我對服裝的認識，並且驚奇地發現，馬可的「無用」，竟然能使我們從服裝的角度去關照中國的現實，並引發出對歷史、記憶、消費主義、人際關係、行業興衰等一系列問題的思考。也讓我有機會以服裝為主題，在對整個服裝經濟鏈條進行觀察時，面對不同的生命存在狀態。

湯尼：在某些方面，《無用》是對於你的故事片《世界》的回應。比如說，它把中國放到全球眼界裡的方式。它似乎鞏固了你作品的轉變——從地方的、以山西為根據地、並把焦點放在個體或小群體的故事，轉到更大的故事裡，並帶有很多角色和一個更寬廣範圍的參考。您是這樣看嗎？

賈：《世界》以後，我越來越喜歡用一種板塊的結構，在一部電影中表現不同的多組人物，或者去跨越不同的地區。比如《東》裡面，畫家劉小東連接起了中國三峽和泰國曼谷兩個相隔遙遠的亞洲區域；《三峽好人》裡面，在同一個地點三峽，分別講述互不關聯的兩個人物的故事。在我看來，今天再用單一封閉的傳統敘事，比如一對男女主角，在90分鐘之內貫穿始終地完成一個完整的戲劇，很難表現我在現實生活中感受到的那種人類生活的複雜和多樣性。今天，我們往往有機會同時生活在互不關聯的多種人際關係之內，或者遊走在不同的地域空間之中。我們在對不同的生活、不

同的人際關係、不同的區域進行對比和互相參考中形成我們新的經驗世界。或許這是由互聯網路、衛星電視、便捷的交通帶來的。的確，在中國，人們只瞭解一種現實的封閉時代結束了。在《無用》中，馬可因為反叛服裝流水線的機器生產，產生了「無用」的創作；在山西，遙遠礦區的裁縫店因為廣州大型服裝加工廠的存在而日漸凋零。廣州的服裝流水線、巴黎的時裝發表會、山西的小裁縫店被一部電影結構在一起，彼此參照，或許才能看到一個相對完整的事實！

湯尼：在片子裡每個鏡頭都是仔細構造的，而且整體結構也仔細地考慮過。這讓這個片子與紀錄真實電影（cinéma vérité）的傳統──固有地基於觀察和不介入，相對地無特定結構──有著很大的不同。您自己怎麼看這個影片？是為「擺拍的影片」？或它主觀地「抒發自己觀點」？與你的劇情片有何不同？

賈：我儘量使自己的拍攝處於一種自由之中。在拍攝現場，我會迅速找到一個合適的位置，特別是一個合適的距離去觀察我的人物。這種恰當的距離感會使我們彼此自在、舒服，進而在時間的積累中，捕捉到空間和人的真實氣息。甚至會和被拍的人物形成一種默契的互動，完成攝影機運動和人物的配合。這樣看起來會像是經過擺拍的劇情片一樣。同時，我也不排斥紀錄片中的擺拍，如果我們感受到了一種真實，但它沒有在攝影機前發生的時候，為何我們

不去用擺拍的方法，呈現這種真實呢？對我來說，紀錄片中的主觀判斷非常重要，因為攝影機越靠近現實就有可能越虛假，需要我們去判斷和感受！

常有人說我的劇情片像紀錄片，我的紀錄片像劇情片。在拍故事片的時候，我往往想保持一種客觀的態度，並專注於人的日常狀態的觀察。在拍紀錄片的時候，我往往會捕捉現實中的戲劇氣氛，並將我的主觀感受誠實地表達出來。

湯尼：在拍這個電影之前，你對於中國服裝產業、服裝設計和巴黎時尚世界知道多少？對你來說這是否是一次探索旅程？

賈：在拍攝《無用》之前，我對整個服裝世界幾乎一無所知。這是一次豐富我自己經驗世界的拍攝，的確是一次打開我個人侷限的探索之旅。最近幾年，「時尚」成為中國使用率最高的辭彙，新的富有階層熱中於追捧LV、阿瑪尼、普拉達這樣的名牌。很多人在消費這些品牌的國際知名度和價格，並非欣賞一種設計。很多年輕人超出自己的收入範圍去購買這些品牌，這種消費的狂熱背後，說明在中國，財富成為衡量一個人社會價值最重要、甚至唯一的指標。拍攝《無用》幫助我通過觀察服裝，將我的焦點放在中國的經濟活動上。進入九〇年代，經濟生活幾乎成為中國人唯一的生活內容。和馬可的「無用」一樣，這部影片也不可避免地面對了目前盛

行的消費主義。而在這方面的反省，我們的整個文化顯得非常力不從心。在中國，時尚和權力有種密切的共謀關係。追逐不斷推出的新品牌和不斷抹煞歷史記憶之間，有一種曖昧的關係，需要我們去追問。

湯尼：你建構這個影片時，用了長的連續情節去描述在中國相對低度開發的地區，而且把焦點放在工人的生活水準和健康問題上。你是否意識到，這些連續情節結構和影片的主體有一種辯證的關係？

賈：在中國文化中，「衣食住行」被認為是人類最基本的四種物質需求。當馬可的「無用」超出服裝的實用功能，直接承載精神資訊的時候，基於對服裝的全面觀察，讓我不能忽視服裝「有用」的一面。在中國大片的欠開發地區，大多數普通勞動者對衣服的訴求仍然僅僅是遮衣蔽體。在這一點上，通過「衣服」這個仲介，讓我有機會將服裝和中國最基層的社會情況發生密切的聯繫。我想通過服裝作為一種觀察社會的角度，最終面對的還是人的生存狀況。

湯尼：你介紹馬可的時候，為什麼用她和她的狗的場景，而且特別是那條狗正在哺乳它的小狗？你對於馬可希望做「無用」這種手工造的衣裳（與工業大量生產的衣裳對立）和去緊挨自然是怎麼看的？

賈：在馬可位於廣東珠海的工作室，給我印象最深的是大量的綠樹和那幾條自由散步的小狗。我想在中國迅速城市化的背景裡，馬可將她工作和生活的中心搬到城市之外，投入到大自然中，從某種層面上表明了她的文化立場。在「無用」的創作理念裡，對記憶的珍惜，對時間積累帶給人的心理感受的重視，給了我極其深刻的印象。「無用」本身有一種對中國快速發展、對速度本身、對以發展的理由抹殺記憶，及過度浪費自然資源的質疑和反叛。

湯尼：你的影片是和關注衣服一樣地去關注身體。你傾向於身體穿衣還是赤裸？你對於這件事的想法是否在某些方面受到你與劉小東最近合作的影響？

賈：的確是在與劉小東合作《東》之後，讓我電影中的人物除了處於人際關係之中，是一個社會的人之外，還是一個自然的人。衣服除了是人的一種內心表情之外，緊貼我們皮膚的這一層物，好像也成了劃分人的階層的標誌。但，當我們赤裸的時候，沒有階級的區別，只有人的美麗和肉身的平等！

是劇情片，也是紀錄片（對談）

————蔡明亮/賈樟柯

蔡明亮，馬來西亞華人，台灣電影工作者。1994 年，因《愛情萬歲》獲威尼斯影展金獅獎。蔡明亮作為華語影壇獨樹一幟風格鮮明的導演，其電影多反映個體生存的孤獨寂寞，以及人與人之間的疏離與隔膜。

「夾縫一代」的導演養成

蔡明亮（以下簡稱「蔡」）： 我覺得我們兩個人拍電影的概念、態度不能說完全不同，路線接近，都不是商業導向，對電影的想法都跟主流市場不太一樣。

我對你的作品的印象是，狀態、氣味都與我在馬賽影展看到拍《鐵西區》的王兵有些近似。我指的是，中國這一輩年輕導演都會面臨整個中國都在改變的問題。隨著經濟社會政治的改變，人們追著錢走，理想、夢想普遍都不見了⋯⋯而你們這些導演看見了其中的矛盾性。在我眼中，你們這一輩和上一輩的張藝謀等人比起來，是在夾縫中間的。

我想，你的情況也許和我有點近似。我的位置處在侯孝賢導演和更新一代的導演之間，又是外地來的……我們都是夾縫一代——都有些理想，又得面對龐大的現實。

　　賈樟柯（以下簡稱「賈」）：我自己也有很強的「夾縫」的感覺。我們的工作、理想和信仰，是跟消費主義完全不一樣的。我自己開始有能力拍電影是1997年，那年恰恰是中國經濟快速發展、消費盛行的時期。我所相信和熱愛的電影方向，和整個社會的方向是背道而馳的，所以無意之中變成一個反叛者，反叛商業文化，反叛消費主義。

　　電影並不是我一開始的選擇。我是1970年出生的，上小學時「文革」剛剛結束，那時物質非常匱乏，我記得童年的記憶多半是饑餓。這種饑餓的感覺對於今天的「80後」、「90後」是不可能體驗到的一種極端狀態。當時在生活環境裡文化的東西很少，對我們這些孩子來說，唯一有點沾邊的就是看電影，但我從沒想過自己要當一個導演。

　　同時，由於生存壓力很大，有一個東西逐漸在我心裡冒出來，是一種命運的感覺。那時候我們小學是五年制，到了五年級畢業的時候，同學間突然就出現了很多分化。比如說，我是接著讀初中了；有些同學是家裡有關係或者體格發育比較早的，就去當兵當武

警了；有的同學不讀了，因為他們父母覺得小學五年已經夠了，那些不讀書的同學就去工作，各行各業都有；還有些不讀書又找不到工作的，就變成流氓。雖然還是那麼小的孩子，但我一下子感到命運的轉變。當時隱約感覺，人其實是很不一樣的。那時我開始對人有興趣，因為看到了不同的人生。

也因為有了這個，才開始有我自己的文學活動，也大量地閱讀。有一年，我讀到路遙的《人生》，講一個很重要的社會問題——戶口問題。基本上，中國人被分成城市戶口和農村戶口，這兩者不能互相流動，但有一個獨木橋就是高考。我當時只是個孩子，並不覺得這有什麼不公平，但讀了那個小說後，就突然明白了。我們這些城市戶口的孩子整天貪玩，但班上那些農村來的孩子，為什麼每天吃著乾窩頭片紅薯片，一直晚自習到十一二點，因為他們要改變命運。我很感謝閱讀，它使我有了思考能力，也開始懷疑。這些就為我以後拍片，從社會角度出發關照個人的生存奠定了原因。

蔡：我們倆電影裡的元素，比如我的白光、葛蘭，你的港台流行樂，都是生活所經歷到的。這都可以變成影片重要的、脫離不了的元素。這部分大概也只有不那麼市場導向的導演可以做到。我那天遇到兩個年輕的中國女生，她們從九〇年代就看我的《愛情萬歲》或《青少年哪吒》，當時很疑惑「怎麼這麼慢？」但十幾年後

的現在重看，不覺得慢了，因為現在什麼都快，這慢反而值得珍惜。當時的我之所以有這種創作空間，得感謝台灣電影新浪潮，讓創作者不再有包袱，不必再為票房服務。我在看你的電影時，認為你做到有一點是非常值得尊敬的。你不太胡思亂想，不太被市場左右，一直維持一種狀態往自己的興趣去拍。我也一樣（笑）。當然一般人可能會覺得「你在幹嘛？」但其實這不需要質疑，因為少部分人做這些事，是值得珍惜的，真正該質疑的是大多數人在做的事情。

賈：我很同意你的說法。文化裡面應該有各個層面的工作。實際上中國到了九〇年代末期市場經濟蓬勃以後，價值判斷變得非常一元化，公眾的整個價值判斷都改變了，以金錢作為衡量的標準。

中國文化有一個很糟糕的情況，經常「削峰填穀」，我覺得台灣也是這樣。我曾聽到有評論家說，是侯孝賢、蔡明亮這樣的導演搞壞了台灣電影，也有人說是賈樟柯這樣的電影誤導了年輕人，讓中國電影無法發展。這是很奇怪的說法。山峰就是山峰，填穀的工作可以由填穀的人來做，各種類型的電影應該有各種愛好的導演去完成。我覺得我們個人沒有責任向電影工業負責，每個人都在獨立地做事情。

紀錄片與觀看的距離

　　蔡：你拍劇情片，也拍紀錄片；我則是一直拍劇情片，對紀錄片思考得不太多。我覺得，拍紀錄片得遇到機會。我拍過幾部，有拍愛滋病病患的，有本來要拍乩童的《與神對話》。我自己認為，拍愛滋病那次比較算是紀錄片。當時社會對愛滋仍抱歧視眼光，比如認為愛滋病是「同志」的病，富邦基金會就找了我和張艾嘉等六個導演拍。我就選擇拍「同志」，就是要讓大家看事情真正的樣子，去戳破那個印象。

　　拍全州影展邀的《與神對話》，記得是你拍一個，我拍一個，還有英國導演約翰．阿肯法拍一個。他們邀約我就答應了。但如何拿起這個輕便的數位攝影機？我一直有點抗拒。拿起來後又要拍什麼？我想一定得是我所熟悉的，所以我想拍台北。

　　其實我拍的不太算紀錄片，而是一個心情的寫照，像日記。我拍環境給我的感覺：新聞報導有河裡的魚暴斃，就去拍魚；我對乩童很有興趣，就去拍；又或是對地下道的功能好奇，就拍地下道。這一切呈現為影像，自然有一種象徵被創造出來。比方地下道是一個通道，再串連到人與神對話的狀態，那麼地下道和這一切的連接又是什麼？整體來說，我並未認真思考拍攝紀錄片，所以多半還是拍劇情片。但是，我不喜歡人家說，我拍的電影像是紀錄片。

賈：我的第一個紀錄片就是2001年和你一起在全州影展「三人三色」主題下的《公共場所》。那個時候大家在漢城談到想拍一種空間的概念，我就想到旅行時看到的中小城市建築。比如一個長途汽車站，你依然能看出它過去是一個長途汽車站，但它現在的功能變成一個舞廳。中年人或沒有工作的人，大概吃完早餐就去跳，跳到吃中飯，午睡起來又接著跳。這種空間功能的轉化很吸引我，但我沒有深思熟慮過，也沒有真正去觀察過，只是帶著攝影機進入這些空間去感受它。

《公共空間》之後拍了《東》，然後就是《無用》。《東》是關於畫家的，我很喜歡劉小東，但他工作的情況我很陌生。我想瞭解他的工作，就用紀錄片拍。

《無用》是馬可對服裝的創作，我是偶然聽到她在做這個系列。首先「無用」的哲學概念很吸引我，再一方面她通過服裝來表達對中國當代現實的回應，我從沒想過服裝可以有這樣的響應。馬可完全用手工，這是她的觀念：以前人們會知道這個物品的來源，比如這圍巾是你媽媽做的或姐姐做的，通過手工有一種情感的傳遞；自從變成機器流水線工作後，這傳遞就被破壞了；緊接著來的還有環保問題。馬可有她很完整的思想體系，其中也有悖論的地方，但我覺得這是很難得很可貴的。拍完小東又拍馬可，是因為我特別想跟這些同時代的藝術家互動，用不同的媒介來面對同樣的中國現實。

我覺得這種互動的感覺，打破了電影的封閉，有一種文化活力出現。我很希望通過紀錄片建立小小的橋樑，讓普通觀眾可以觀賞和瞭解這些知識分子的工作和他們的思想。如果社會完全切斷了聆聽這些知識份子和藝術家聲音的管道的話，我覺得那很可怕。

當然不是説我光拍兩部紀錄片就能建立起這個管道，而是説我們應該有意識重新建立起知識份子和公眾聯繫的管道。比如《東》的DVD跟著《三峽好人》在國內賣了幾十萬張，這當中可能只有10萬人真正看到，他們就可能聽到劉小束對變革、對生命、對肉體在這個時代裡是怎麼安排的，這種聆聽，這種工作，我覺得是需要去做的。

蔡：這就好像之前羅浮宮和故宮找我去拍片，我不是學繪畫美術的，為什麼找我？我想是因為我的電影是回到「觀看」這件事。創作的被觀看也在我的算計裡，而且我也一再強調觀眾絕對要有觀看的態度，這也是美術館所強調的，我想這就是我常被找去拍美術館的原因吧。他們可能覺得我可以把電影院觀眾帶進美術館，美術館觀眾也會被帶到電影院來。

講到觀看，我想到作為創作者在攝影機前對著一個物件，我永遠在尋找一個恰當的距離，是符合我心裡閱讀的角度。因為我的電影不是以敘述故事為目的，而是通過閱讀的過程，引發你的思考或

感受。這樣的觀看當然需要分析，而不是全然投入，或者說即使投入也不是平常看電影投入劇情的方式。

我的影像是節制的，節制到有時候造成剪接麻煩，因為我只拍我要的，而拍了就是要的。還沒拍就要思考怎麼拍，拍的當下就是最重要的判斷，而不是拍了但我不知道有沒有力量。這就是我所謂的嚴肅面對創作問題──我常說影像的駕馭不是拿起攝影機就行，是牽涉很多拍攝者的能力，這是複雜的。這也是我說為什麼要慎重面對拍攝這件事情。拿起攝影機，無論紀錄還是劇情，你心裡到底有沒有在創作？你想傳達什麼樣的資訊跟觀點？有沒有可能用你的影像傳達觀點說服別人？拍攝絕對不是靠故事打動人的，因為雷同的故事太多。

賈：以拍紀錄片來說，我也覺得距離感很重要，這個距離感造成拍攝和被拍攝者關係的問題。我總是停止在一個距離上，盡量不跟被記錄者交談或者發生關係，也很少用採訪的方法，讓人家意識到攝影機的存在。

這是美學上的口味。我覺得人表層的東西能揭示非常豐富的資訊，沒必要過深地介入到他生活具體的事情和細節裡面，而要他狀態的細節，他的皺眉、沉默、抽菸、走動…… 在有距離的觀看裡面，我們透過片段組織出他的面貌，而這個面貌會調動觀眾的生命

體驗去理解和感受。這個調動過程特別有意思，我們提供的影像是可以調動別人的記憶的。如果你非常被動，不願意調動自己的記憶與感情，你可能就會覺得這個電影很悶；如果你有了生命的閱歷，有了這種情感互相補充和溝通的閱歷，那麼你或許就不覺得悶了。

影像映現的真實與力量

蔡：老實說，我覺得紀錄片跟劇情片沒有所謂的界線。我的意思是，其實所謂的界線並不存在。拍什麼也好，不需要拘泥怎麼拍才叫紀錄片或劇情片。這都是不停地要去開發的。影像本來就該如此，不斷向前。確實是兩種不同操作方式，但對觀眾造成的力量，是一樣的。

賈：我拍紀錄片時不會很明確地感覺到我是在拍紀錄片還是劇情片，拍攝的感受是完全一樣的，因為我的紀錄片裡面也有很多擺拍和主觀的介入。

我覺得電影的真實是一種美學層面的真實，它不應該對法律層面的真實做一個承諾，所有的東西是為美學的真實服務，所以拍的時候很自由。但有趣的是，一般經過長時間觀察、深思熟慮的東西，我往往會用劇情片的方式來拍，寫劇本、有故事、有演員；而我感覺到、捕捉到，但從未觀察和介入的生活和事件，我會用紀錄

片的方法拍攝，這個過程也是我接近和理解這個人或者事物的過程。

我有意識地把《小武》、《站台》、《任逍遙》做成一個「家鄉三部曲」。《小武》是1997年做的，講經濟開始轉型時期的故事；《站台》實際上是1979年到1990年，講十年裡面中國的變化。從時間上來說的話，《站台》應該是第一部，《小武》是第二部，《任逍遙》是第三部，2000年的。它們形成了中國的中小城鎮普通人生活的畫卷。這樣的安排就是來自紀錄片的思路，一種紀錄片才能達到的美學效果和野心。

蔡：我也常思考電影的本質。我長期拍李康生這個演員，我對李康生的使用跟其他導演常用某些演員可能有點不同，甚至跟楚浮拍尚・皮耶・李奧也不同，因為很多人會拿我和楚浮一起說。

我拍李康生有點像紀錄這人。我每次處理他拍的角色會創造一些關聯，但絕對也因為是由他來演。那天王墨林看完李康生自編自導的《幫幫我愛神》後，他看著李康生說，「怎麼有你這麼幸福的演員？我從看《青少年哪吒》就看你，一直從二十幾歲看到你三十幾歲，你一直在改變，也都被記錄下來了。」就是這樣，雖然他一直扮演不同角色，但有一半是李康生。

慢慢我就知道，骨子裡我對「真實」和「電影」有一種模糊的界線。在紀錄片裡，沒人可以真的坦蕩蕩讓你拍每一刻。但在劇情片，演員可以，那影像是非常精確的，你要他做什麼，他都可以做，但到底什麼是真實？我覺得這有時候是模糊的，這個媒介因而讓你感動。﹑

於是我捕捉李康生這個演員的細微變化，就接近於我對「真實」的一種追求。我達不到「真實」，但我起碼可以讓你覺得，李康生的改變是真的，他的年齡、體態……這是我在商業體系裡抓到自由創作給我的一個回饋，就是李康生真實的改變。他是紀錄片，也是劇情片。李康生這演員，包括他演出的角色、他演出的方式，就有些紀錄片跟劇情片的模糊地帶。這也可以破解掉某些迷思，就是所謂紀錄片跟劇情片的定義，已不再重要了。

賈：你長期和小康合作，有一個非常讓我佩服的地方就是，你們彼此的信任逐漸在電影裡有一種突破禁忌的力量──這會帶給社會一種可能性，例如《天邊一朵雲》的大膽和放開，還有人內心的情慾和孤獨感。你的講述和描繪，特別對中國文化來說，讓我們可以到很深的地方理解人的內心狀態。我剛才說我拍紀錄片的時候覺得跟劇情片沒有區別，反過來說我拍劇情片的時候也覺得與紀錄片沒有區別。甚至在我很多電影裡面，我希望可以做到文獻性。若干年後，人們看1997年《小武》的時候，裡面所有的聲音、噪音，就

是那一年中國的聲音，它經得起考據——我有這樣的考慮在裡面。另一方面，我也經常以記錄的角度觀察人物，拍出他自身的魅力和美感。比如說王宏偉，《小武》拍到一半的時候就已經基本是在記錄他這個人的節奏；後來和趙濤的合作，從2000年的《站台》到《三峽好人》，她形成了一個畫廊：這個女孩子從二十出頭到二十七八歲的過程，她的成熟、變化、飾演角色的改變。她演繹了一個中國女性時間性的轉變，從這種角度來說，也是一種紀錄片。

蔡：終歸一句，到最後，無論紀錄片或劇情片，影像不能只是談議題。議題太多也太多人講了，什麼作品能有力量，能提升人的敏感度？影像的力量在這時代被浪費掉了，是我覺得最可惜的事。

原載《誠品好讀》（2008年1月）

2008年

二十四城記

1958年，一家東北的工廠內遷西南。

大麗（呂麗萍飾），1958年從瀋陽來到成都，成為工廠的第一代女工，千里之遙的遷徙帶給她難以釋懷的往事。

小花（陳沖飾），1978年從上海航校分配到廠裡，外號「標準件」，是工人心目中的美麗廠花。

娜娜（趙濤飾），1982年出生，在時尚城市和老廠之間行走，她說她是工人的女兒。

三代廠花的故事和五位講述者的真實經歷，演繹了一座國營工廠的斷代史。他們的命運，在這座製造飛機的工廠中展開。

2008年，工廠再次遷移到新的工業園區，位於市中心的土地被房地產公司購買，新開發的樓盤取名「二十四城」。

往事成追憶，鬥轉星移。時代不斷向前，陌生又熟悉。對過去的建設和努力充滿敬意，對今天的城市化進程充滿理解。

導演的話

　　三個女人的虛構故事和五位講述者的親生經歷，共同組成了這部電影的內容。同時用記錄和虛構兩種方式去面對1958年到2008年的中國歷史，是我能想到的最好方式。對我來說，歷史就是由事實和想像同時構築的。

　　故事發生在一家有60年歷史的國營軍工廠，我的興趣並不在於梳理歷史，而是想去瞭解經歷了巨大的社會變動，必須去聆聽才能瞭解的個人經驗。

　　當代電影越來越依賴動作，我想讓這部電影回到語言。「講述」作為一種動作被攝影機捕捉，讓語言去直接呈現複雜的內心經驗。

　　無論是最好的時代，還是最壞的時代，經歷這個時代的個人是不能被忽略的。《二十四城記》裡有八個中國工人，當然這裡面也一定會有你自己。

闡釋中國的電影詩人

達德利・安德魯/歐陽江河/翟永明/呂新雨/賈樟柯

歐陽江河（以下簡稱「歐陽」，研討會的主持人，著名詩人）： 今天晚上這個關於賈樟柯《二十四城記》的研討會，先由來自美國耶魯大學比較文學系的達德利・安德魯教授發言，並問賈樟柯一些問題，然後參與者再做一些討論。安德魯先生是美國研究世界電影的權威學者。

達德利・安德魯（以下簡稱「安德魯」）： 賈樟柯幾乎是立馬就把我吸引了，他就是我想向我的美國學生介紹的中國導演。

當我讀賈樟柯的採訪時，我的直覺被證實了。我瞭解到，賈樟柯是在看完《黃土地》之後，有了電影的靈感。而《黃土地》這部電影，對我也有一種很深刻的意義。我1985年在夏威夷影展見到了陳凱歌、張藝謀，和他們一起觀看了這部電影。在此之前，我從來沒有看過這樣的電影。這部電影如此的神祕，如此的朦朧，是中國電影邁向世界電影的一個非常重要的跳躍。中國這些年輕的藝術家們知道，必須用一個新的方法來呈現中國。

和很多電影愛好者一樣，我對陳凱歌和張藝謀近期的電影感到非常失望。這些電影好像是在一個無所不在、無所不能的攝影機下展開的。賈樟柯的電影與陳凱歌、張藝謀的這些電影有一個很戲劇化的對立。賈樟柯是一位電影詩人，他展現了迷失在現代化過程中的中國人和他們的國家。他在一次關於《三峽好人》的採訪中，坦率地表達了他對電影獨特的概念和看法，這個採訪後來刊登在法國《電影手冊》上。賈樟柯講述了他的電影如何在發行戰中輸給了張藝謀的《滿城盡帶黃金甲》，「好人」發現自己被擠到了北京周邊的一些小影院，而那些中國製片史上投資巨大、有著巨大的廣告陣營的影片，占據了首都和主要城市的電影院線。

在《二十四城記》裡面，有一種綠色的光，我不太確定，這種顏色是不是投影機的效果。我記得在紐約影展上放映時也有這樣的綠色。這是「中國魂」的顏色嗎？我特別喜歡《世界》裡的一幕，就是在醫院裡，一個農民的親戚來給他錢，那時候也有綠光，就像螢火蟲的光線。

賈樟柯（以下簡稱「賈」）：那個綠光不是投影機有問題，是我們在後期調顏色的時候調進去的。這也要拜託數位技術。實際上這個綠顏色從我第二部電影《站台》就已經開始出現。《站台》開頭的第一個鏡頭，在1979年的一個夜晚，大概有幾百個農民站在一個綠色的牆前面等待一場演出，那時候綠色占據了整個銀幕。實際

上這個綠色也來自我自己對生活的記憶。因為在20世紀七〇年代末和八〇年代，中國北方很多家庭在裝飾房間的時候，在1米以下會油漆上綠色的牆圍。這個顏色對一個個子很小的孩子來説，是我每天都要撞到的顏色。而且這個顏色不僅僅在家庭，在各個機構都會出現。在醫院、在辦公室、在教室，所有的公共場所都會有這種綠色。在工廠車間這種更大的空間裡面，我們發現那些國營工廠的機器和牆壁，也有大量的綠色。所以對我來説，這種綠色不僅代表了一個來自生活真實顏色的情況，也代表著我對舊的體制，對十幾年以前中國的一個記憶。

安德魯：我自己祖上是愛爾蘭人，我特別喜歡葉慈這位獲得諾貝爾文學獎的愛爾蘭詩人。我非常喜歡「我們想過的事情和做過的事情／必須被遺忘／像傾灑在石頭上的牛奶」這句葉慈的詩。我想問賈樟柯和編劇翟永明，你們之所以這樣做，是不是試圖通過詩句來引導觀眾對那些場景進行一種暗示、指導或者劃分？

賈：在拍這部電影之前，我跟翟永明在討論劇本時，就決定要放很多詩歌在裡面。我希望這部電影是充滿語言的電影。的確在後來拍攝的時候，整個電影主要是用語言的方式呈現的。所有的記憶、所有過去模糊的生活，都是如此。在進入這部電影的時候，我有一個很強的感覺，就是當代主流電影越來越依靠動作，動作越來越快。我想人類其實有非常多複雜的情感，可能通過語言或者文

字，他的表達會更準確更清晰一些。那麼我們為什麼不拍一部回到語言、回到文字的電影呢？然後把那些受訪的演員或者人物，把他們的生活還給語言呢。所以我自己選了歐陽江河的《玻璃工廠》那句經過改編的「整個造飛機的工廠是一隻巨大的眼珠/勞動是其中最黑的部分」和萬夏的一句詩。葉慈的詩是翟永明幫我挑的，她當時提供這幾首詩的時候，我自己也非常感動。

翟永明（編劇，著名詩人）：葉慈是我最喜歡的詩人，差不多也是對我影響最大的詩人，我一直在讀葉慈的詩。我們在創作這個劇本的時候，賈樟柯講到裡面有那麼一個鏡頭，一個工廠爆破，一陣煙之後就到了最後最年輕的一代了。我覺得那個鏡頭特別有詩意，當時我還沒有看到拍攝的過程，但是他給我描述這個鏡頭的時候，我的腦子裡面就出現了葉慈的那一句詩，而且幾乎就沒有別的詩句可以替代，所以當時就選了這個。

另外，我認為賈樟柯是中國電影導演裡面最有詩歌修養的人。他以前讀過大量的詩歌，電影中很多詩句都是他自己選的，只有其中一部分是我選的。所以我覺得剛才安德魯說賈樟柯是一個電影詩人，非常恰當。

安德魯：賈樟柯是一個詩人，同時又非常關注這個社會。在創作《二十四城記》時，你之所以選九個人物，是不是必須的？

賈：這九個人物是由兩部分人組成的，一部分是我進入到這個工廠採訪的真實人物。我們接觸了一百多個工人，拍了五十多個工人，在這些被採訪的人物裡，找了五個真實人物放在影片裡面。另外四個人物完全是虛構的。比如說呂麗萍演的丟小孩的故事，陳沖演的1970年代末上海女人的故事，陳建斌演的「文革」時童年的故事，還有趙濤最後演的新新人類。我覺得這九個人組合到一起的時候，他們形成了一個群像。我非常喜歡群像的感覺，一直不喜歡一組固定的人物貫穿始終拍攝，因為我覺得群像的色彩可以帶來對現實複雜性的感覺，所以首先選擇了一個群像的概念，於是我要很多人在電影裡出現。這九個人物的群像裡面，人物跟人物之間有一個互動的關係。首先他們有一個時間的連續性，從1950年代初到當代，通過他們九個人的接力，來講述一個線性的歷史；每個人物又有一個封閉的、但是屬於他自身的時間。另一方面，所有人物的講述都在此時此刻。但是他們的講述裡面有50年的時間。我喜歡這樣一種時間的複雜性。我採訪的這五十多個人裡面，有非常激烈的講述，也有驚心動魄的瞬間。但是我在剪輯時，全部把它剪掉了，只留下一些常識性的經歷。對大多數中國來說，這些經歷，這些生命經驗是常識，它不是太個體的，不是獨特的。但這個常識性講述希望提供給觀眾一種更大的想像空間，這個想像空間可以把自己的經驗、經歷都投入在裡面，它不是一個個案，它是一個群體性的回憶。實際上在這部電影裡，大家也看到了，它也會有很多沒有語言的時刻，比如說那些肖像。這些沒有語言的時刻，可能是對那些語

言的補充。

安德魯：《二十四城記》是否正好是《世界》的對照？《世界》裡的人們都有著一種不需要護照的自由；而在《二十四城記》中的軍工廠，每個人都不能自由地移動。但在這個被阻攔的社會裡，這些人卻可以互相交流，可以互相幫助，他們共用一種不想抹去的記憶；可是在《世界》裡面，每個人都很孤獨，而且每個人都無家可歸。中國有一種什麼樣的現代性和現代感？

賈：要說到這個問題，首先要回到《世界》拍攝之前的一個情況。《世界》是2003年開始寫劇本的，那個劇本跟「非典」有很大的關係。在「非典」之前，我跟非常多的中國人一樣，都在一個非常忙碌的、快速的節奏裡生活。但「非典」事件是一個突然的剎車。當這個剎車到來的時候，我自己在北京沒有任何事情可以幹，也離不開這個城市。在這個空城裡面遊走的時候，我意識到了過去速度的問題。過去那種快速，我們以前是感覺不到的，因為身在其中；只有突然剎車了，才明白過去原來是一種快速的、非常規律的生活。所以如果談到有一種新的感受的話，在這個城市，或者在這個國家，這種對速度感的意識，成為我的感受裡出現的新的東西。對速度的擔憂、對速度的看重，或者是意識到速度感，是一個新的精神層面的東西。在這個城市裡走的時候，我當時開始注意到兩邊的廣告，有很多房地產樓盤的廣告。比如說那個時候有一個樓盤

叫羅馬花園，有一個樓盤叫溫哥華森林，還有一個樓盤叫威尼斯水城，所有蓋在北京的樓盤都跟外國的城市聯繫在一起。這些東西都是一種新的讓我很難平靜的發現，或許它就會形成一個新的精神世界裡面的新的意識。

《世界》跟《二十四城記》的確是不一樣，《世界》是那些離開束縛、離開家庭、外來的新湧入城市的人群的描述。他們離開兩個東西，一個是離開了家庭的結構。在他出發的地方，他會有家庭，會有叔叔、阿姨、親戚、整個家族的結構，到目前為止，這些都是維繫中國人結構的一個核心的東西。但是他離開土地，離開家鄉，來到城市的時候，他看起來變成了一個自由的人。同時也意味著他離開了另外一個束縛人的系統和體制，可能他離開了工廠，離開了這些單位。《二十四城記》裡的那些工人的宿舍、那些工廠，就像是《世界》裡這些人來的地方一樣。

特別是在1949年之後，單位成為重新組織中國人際結構的系統。《二十四城記》中所有的人都陷入到單位這個社會結構裡面。我剛到那個工廠時，讓我最驚詫的是那個工廠跟當代中國的脫節。它是當代的一部分，但是它跟我們印象中的當代中國是脫節的。在工人宿舍牆周邊的邊上，它是一個當代中國，它有旅行社，有商店，有迪斯可，有網吧，有酒吧，有所有的一切。但是進入到工人的家庭裡面，他們的傢俱，他們的裝修，他們的洗手間，他們的

照片，所有的陳設，有的人停在七〇年代末，有的人停在八〇年代初，有的人停在1980年代中，有的人停在八〇年代末，總之跟圍牆之外的世界是兩個世界。所以對我來說，兩部電影是在做兩個工作，拍《世界》是想告訴人們，有一個正在被裝修的中國。拍《二十四城記》是想告訴人們，還有一個被鎖起來的中國，包括記憶。

安德魯：《站台》以一種失落的情感調子而結束，但是中國在自我表達方面已經有了很大的進步。你怎麼闡釋中國在自我表達方面發生的種種進步和變化？

賈：其實我覺得這個失望的調子，並不一定是因為單純的現實層面發生的，比如說過去對人的影響所產生的悲劇這樣一種失望。如佛教所說的人的過程是生老病死，這個生老病死，並不會因為表達自由度的增加，或者是其他的社會層面的壓力減輕而消失。從這個角度來說，我自己對生命的認識本身就不怎麼愉快。每個時代都存在表達，但是我覺得從七〇年代末的改革開放一直到現在，其實我們努力要做的是：這個表達要來自個人、來自內心、來自一個私人的角度，而不是依附於一個主流話語的講述。表達有無數種，但是這個變化過程的確能夠看到，中國藝術文化領域來自私人角度的話語逐漸多了起來，特別是在電影這個領域。從九〇年代開始有獨立電影，到今天掙脫出來，真的有一些電影來自於個人對社會的觀察，從個人出發反映時代和生活。從這個角度來說，這十幾年的時

間，的確發生了很大的變化。我們知道，在日本六七〇年代，會有超8毫米拍攝的過程，會有那個時代來自個人角度的記憶；而當我們回顧那些重要的歷史時刻，之後很長時間，除了官方的影像記錄之外，從電影領域發出對社會的關照是沒有的。到九〇年代，中國有了獨立電影，有了獨立表達。我相信從九〇年代初到現在這18年的時間裡面，留下了非常有意思的作品，這些作品來自我們個人成熟的表達和反映。

呂新雨（復旦大學新聞學院教授）：其實討論賈樟柯很難，他給批評家留的空間很小，因為他是他自己電影最好的理論家，他把自己的電影說得滴水不漏。我的問題是，《二十四城記》在不同的藝術媒介之間來回轉換，從多個方面打破了電影的傳統敘述方式。比如刻意地挪用紀錄片的形式，把電影導演的角色轉換為一個採訪者的角色，比如鏡頭內外的跨越。這個跨越過程中出現了一個矛盾。當你自己把自己放進去，這是一個限制性視角，你能採訪到的東西才會呈現出來，你採訪不到的東西，就可以刻意不去呈現；而那些刻意不去呈現的特點，恰恰可能是電影的要點。你採用了非常傳統的紀錄片的方式，我只拍我看到的，放棄那種全知視角和全知敘述，回到現實性的敘述。但是這種限制性視角的刻意採用，恰恰和詩人角色的出現形成一個對比。電影中詩歌的出現，在很大程度上扮演了一個先知的角色，或者說一個價值評判者的角色。詩人的預言和判斷功能被你重新恢復，這一功能的恢復恰恰建立在一個全

知視角和超越性視角的基礎上。

整個片子是關於逝去的故事：逝去的孩子、逝去的愛情、逝去的青春、逝去的歲月⋯⋯所有這些東西都是逝去的。這些逝去的東西是看不見的，所以你特別限制表象。有的時候你好像刻意被這個東西給包圍住了。這樣一種偽裝的紀錄片、偽裝的採訪者，或者偽裝的故事片，實際上是反故事片的故事片。

還有一個小細節，電影中的人物多用方言，包括你自己的採訪也帶有地方口音。可是我覺得奇怪的是，你為什麼能容忍呂麗萍那麼標準的普通話在這裡面出現？當我聽到呂麗萍聲音的時候，我覺得好像原來那個聲音在這裡斷掉了，忽然變成了像電視劇裡面的說話，這讓我覺得很不舒服。在整個片子裡面，這可能是一個破綻。

賈：我在做這部片子的時候，希望它是一個能夠跨媒介的方法。因為電影的時間性跟它視覺的連續性，可以提供一種跨媒介的可能性，包括大量的採訪是借用語言的部分，詩歌是借用文字的部分，有肖像的部分，有音樂的部分。實際上最簡單的也是最初的一個出發點，就是希望通過多種形式的混雜，把一個多層面的、複雜的東西呈現出來。我接觸到那些記憶的時候，覺得特別複雜。記憶的呈現是特別複雜的一個過程，包括做這個採訪工作的時候，導演跟被採訪人物的關係，還有導演跟電影的關係，也是非常複雜

的。最後我就想把它們都容納在一起，把這種複雜性結合在一起。像呂麗萍飾演的那個片段，本來在劇情中他們是從瀋陽搬過來的，普通話跟東北話有接近的地方；而且因為呂麗萍現在的丈夫也是東北人，我覺得她能說一些東北話，結果她不行，一點東北話的味道都沒有。在語言上，這肯定是一個損失，沒有呈現出這種地方語言的特點，但是呂麗萍有一個很大的優勢，就是她講述狀態裡的那種控制能力。我已經不可能找到這個當事人，因為當事人已不在人世了，這個事情講的是這個廠犧牲的第一個孩子。我看中呂麗萍的一個地方，就是她自身是一個母親，然後有很長時間是一個單親的母親，她跟孩子之間的關係很牢靠，她作為母親的感觸是非常強烈的。所以我覺得有這個心理依據，她在感受這個劇本、感受這個故事的時候，可能比其他的演員要更加有優勢。所以在語言方面有一些犧牲吧。

在跨媒介的方法方面，我希望能夠自由，希望能夠回到早期默片時候那個活潑的階段。沒有城市，也不分電影是記錄的電影，還是劇情的電影，電影就是電影。因為大家都不清楚電影是什麼東西，所以那個時候電影能夠容納很多。包括默片裡面有很多字幕啊，很文學性的東西。通過這樣一個努力，讓我們重新審視電影現在的情況。我覺得無論是劇情片，還是紀錄片，都陷入了一種類型的限制裡面，是不是有一種方法可以破解？當然它不是常規的，就像你說的，它不可能把中國所有的電影陳規都打破，但是它至少有

這種可能性，或者會發現一種新的可能性，但它是以一種回歸默片的方式來實現的。

　　歐陽：可能幾乎所有的詩人，都會喜歡賈樟柯這種工作方式。他的作品呈現影像，呈現記憶，他進入這個世界的角度和方式，正如安德魯先生非常敏銳地看到的，從某種意義上講，就是一個用影像進行工作的詩人。因為詩歌有各種各樣的形式，除了語言以外，它還有影像，還有聲音的紀錄角度。比如說翟永明，她就是想超出詞語的範圍、文本的範圍進入詩歌，所以她也關注音樂，關注美術，關注電影。她在電影方面的經驗非常豐富，這次跟賈樟柯的合作，我覺得非常成功。

剛才賈樟柯講，他原來拍了50個人，最後把那些刺激性的、個人傳奇性的東西都去掉了。于堅也當過工人，他覺得不刺激，簡單了一點。但是我想，正是由於這種簡單，它變得抽象起來，整個電影變得從生活中突然上升起來了，到了一個空虛的高度，一個虛構的高度。這個電影最後的文本，突破了我們對電影所有的構想。它不是一個故事片，不是一個劇情片，不是一個紀錄片，不是一個電視劇，也不是一個口述史，它什麼都不是，但是又詮釋著這一切。它特別奇怪。這樣一個自我矛盾的、互相詆毀的東西，被壓到傳奇性、娛樂性的最低限度，詩意在這個時候出現。但是詩意不是拔高的結果，而是一個壓縮、削減、減法的過程。濃縮到最後，它是一個赤裸裸的、乾枯枯的東西，這就是我們的歷史文本，我們的記憶。

我非常欽佩達德利·安德魯的眼光，剛才他提到的綠色，中國畫家張曉剛也注意到這一點。張曉剛畫1970年代記憶的系列作品，就是在畫綠色。在從前蘇聯到美國去的詩人布羅茨基回憶早年生活的散文《小於一》中，也談到了這個遍布整個蘇維埃的郵政等高線，我把它稱之為郵政綠，1.2米的郵政綠。在中國標準的高度是1.1米，還有標準的顏色和濃度。這個郵政綠太有意思了，這是一個社會主義的產物，資本主義不可能有的，這也是幾個費解的問題之一。

呂教授剛才談到，《二十四城記》是一部關於消逝的電影，這個消逝不是一般意義上的消逝。所謂消逝和失去也可能一樣。比如這次金融危機，雷曼兄弟沒了，很多人賺了幾十年的錢突然沒有了。這個搬遷的故事，講的是這個工廠要消失，然後另外一個新城，所謂的居住空間要起來。在商品房裡住的人，他們各自的生命不發生交叉，他們只是在這兒住，他們幹的事情，他們的靈魂、教育、文化完全不一樣，但只要有錢可以到這兒來住。搬來的人的空間是一個獨立王國，從上海、遼寧或其他某個地方搬過來，變成一個獨立的文化體，跟它所在的那個城市毫無關係了。他們1950年前從自己的家鄉搬來，然後沒有自己的故鄉，到這兒建立一個理想主義的城市。五十年以後，一切都不在了。非常有意思。

原載《21世紀經濟報導》（2008年11月8日）

附：賈樟柯簡歷

生於1970年，山西省汾陽人。1993年就讀於北京電影學院文學系，從1995年起開始電影編導工作，現居北京。

導演作品：

小山回家（1996，50分鐘，故事片）

　　1996年，香港獨立短片及錄影比賽最佳故事片

小武（1998，107分鐘，故事片）

　　第48屆柏林國際影展青年論壇首獎：沃爾夫岡・斯道獎及亞洲電影聯盟獎

　　第20屆法國南特三大洲影展最佳影片金熱氣球獎及最佳女主角獎

　　第17屆溫哥華國際影展龍虎獎

　　第3屆釜山國際影展新潮流獎

　　比利時電影資料館98年度大獎：黃金時代獎

　　第42屆舊金山國際影展首獎：SKYY獎

1999年義大利亞德里亞國際影展最佳影片獎

站台（2000，193分鐘/154分鐘，故事片）

　　2000年威尼斯國際影展正式競賽片，最佳亞洲電影獎

　　2000年法國南特三大洲影展最佳影片金熱氣球獎、最佳導演獎

　　2001年瑞士弗里堡（Fribourg）國際影展唐吉訶德獎，費比西

　　　　國際影評人獎（FIPRESCI Prizes）

　　2001年新加坡國際影展青年電影獎

　　2001年布宜諾艾利斯國際影展最佳電影獎

　　2001年第30屆蒙特婁國際新電影新媒體節最佳編劇獎

　　2001年日本《電影旬報》年度十佳外語片

　　2007年度法國《電影手冊》年度十大佳片

公共場所（2001，31分鐘，紀錄片）

　　第13屆法國馬賽國際紀錄片影展最佳影片

狗的狀況（2001，5分鐘，紀錄片）

任逍遙（2002，113分鐘，故事片）

　　第55屆坎城國際影展正式競賽片

　　第16屆新加坡國際影展國際影評特別獎

　　2004年洛杉磯影評人獎最佳外語片提名

世界（2004，108分鐘，故事片）

第61屆威尼斯國際影展正式競賽片

第6屆西班牙巴馬斯國際影展最佳影片金伯爵獎、最佳攝影獎

第11屆法國維蘇爾亞洲影展評委會大獎

第7屆法國杜維亞洲影展最佳編劇金荷花獎

2005年多倫多影評人協會最佳外語片獎

2005年聖保羅國際影展最佳外語片獎

2005年度法國《電影手冊》年度十大佳片

東（2006, 70分鐘, 紀錄片）

第63屆威尼斯國際影展地平線單元競賽片

（義大利紀錄片協會最佳紀錄片獎；歐洲藝術協會2006開放獎）

2006年台北國際紀錄片雙年展最佳亞洲紀錄片獎

三峽好人（2006, 105分鐘, 故事片）

第63屆威尼斯國際影展最佳影片金獅獎

2007年亞洲電影大獎：最佳導演獎

2007年阿德萊德國際影展最佳影片獎

2007年特羅姆瑟國際影展費比西國際影評人獎

第28屆德班國際影展最佳導演獎

第14屆智利國際影展最佳影片獎；最佳男演員獎

2007年度日本《電影旬報》年度最佳外語片獎；最佳外國導演獎

2007年度日本《朝日新聞》年度最佳外語片

2007年度日本大阪影展年度最佳外語片

2007年度日本《每日新聞》年度最佳外語片

2007年度法國《電影手冊》編輯選擇年度十大佳片第二名，讀
者票選年度十大佳片第一名

2008年洛杉磯影評人協會最佳外語片；最佳攝影獎

無用（2007，80分鐘，紀錄片）

第64屆威尼斯國際影展最佳紀錄片獎

2007年第12屆米蘭國際紀錄片影展Fnac影片大獎

我們的十年（2007，8分鐘，故事片）

二十四城記（2008，103分鐘，故事片）

第61屆坎城國際影展正式競賽片

2008年挪威南方影展費比西國際影評人獎

河上的愛情（2008，19分鐘，故事片）

第65屆威尼斯國際影展特別展映單元

海上傳奇（2010，116分鐘，紀錄片）

夏威夷國際影展最佳紀錄片獎

第13屆蒙特婁國際紀錄片影展大獎

監製作品

2003年，《明日天涯》導演：餘力為

2006年，《賴小子》導演：韓傑

2008年，《蕩寇》導演：餘力為

2008年，《完美生活》導演：唐曉白

2008年，《5X18》導演：韓傑，陳濤，彭韜，李紅旗

個人榮譽

2004年法蘭西共和國文學藝術騎士勳章

2007年達沃斯經濟論壇全球青年領袖

2007年第60屆坎城國際影展短片及電影基石單元評委會主席

2008年杜維爾影展傑出藝術成就獎

2008年英國《衛報》全球十大環保人物

研究專著

《賈樟柯故鄉三部曲》中國盲文出版社 作者：林旭東／顧崢／張
亞璿

《賈樟柯——華語電影的未來》韓國出版 作者：李炳媛

《賈樟柯電影——世界特集》香港藝術中心出版 編者：李筱怡